世界遺産シリーズ

世界遺産ガイド

ーユネスコ遺産の基礎知識ー
2023改訂版

《 目 次 》

■世界の記憶の概要

■世界遺産、世界無形文化遺産、世界の記憶の比較

<資料写真提供>

https://whc.unesco.org/http://www.unesco.org/culture/ich/index, https://en.unesco.org/programme/mow、セネガル共和国大使館、コンゴ民主共和国（旧ザイール）大使館、ドクサ・プロダクション、モロッコ文化省文化遺産局、モロッコ王国大使館、モロッコ政府観光局、ドバイ政府観光・商務局、Jordan Tourism Board, Afghan Network (www.afghan-network.net)，中国国家観光局東京駐在事務所、中国国家観光局大阪駐在事務所、中国国家旅遊局、中国国際旅行社（CITS JAPAN），ソウル国立大学奎章閣、オーストラリア政府観光局、アンネ・フランク財団、フランス国立歴史図書館、ウィーン市観光局、ウィーン楽友協会、ポルト市公文書館、ワルシャワ市観光局、Weltkulturerbe Volklinger Hutte, Hungarian National Tourist Office Rhaetische Bahn By-line: swiss-image.ch/Tibert Keller、トルコ共和国大使館広報参事官室、TURKISH NATIONAL TOURIST OFFICE、駐日パレスチナ常駐総代表部、オスカー・ニーマイヤー財団　仙台市博物館、ポルト市公文書館、ソウル国立大学奎章閣、イタリア政府観光局（ENTE PROVINCIALE PER IL TURISMO＝ENIT），ベルギー大使館、ベルギー観光局、Parliament of Georgia, 駐日グルジア政府観光局、National Park Service (NPS)，U.S.Department of the Interior，アメリカ西部5州政府観光局、フランクリンD.ルーズベルト大統領図書館、Galapagos by Imene Meliane，ブラジル連邦政府商工観光省観光局、ブラジル観光省、オスカー・ニーマイヤー財団、アルゼンチン大使館、（社）北海道観光連盟東京案内所、仙台市博物館、東京都小笠原支庁、石州和紙会館　美濃和紙の里会館、小川町教育委員会、北広島町観光協会、（財）沖縄観光コンベンションビューロー、蘇州工商档案局、ユネスコ・アーカイヴス、図書館、記録管理ユニット、ポルトガル外務省外交研究所、リスボン大学トーレ・ド・トンボ国立公文書館、マルタ国立コミュニティ美術館、ザンクト・ガレン修道院アーカイヴス、アムステルダム市アーカイヴス、The National Museum of Fine Arts, Technisches Museum Wien /Archives, モラヴィア博物館音楽史部、グロスターシア・アーカイヴス、フォルガー・シェイクスピア図書館、コスタリカ国立公文書館総局、長崎県対馬歴史民俗資料館、（公財）蘭島文化振興財団 松濤園、高崎市教育委員会、シンクタンクせとうち総合研究機構、世界遺産総合研究所、古田陽久

【表紙と裏表紙の写真】

（表）　（裏）

❶ ウクライナのボルシチ料理の文化（ウクライナ）【世界無形文化】
❷ オデーサの歴史地区（ウクライナ）【世界遺産】
❸ トリポリのラシッド・カラミ国際見本市（レバノン）【世界遺産】
❹ タルチュム、韓国の伝統仮面劇（韓国）【世界無形文化】
❺ 石に刻まれたアラビアの年代記：イクマ山（サウジアラビア）【世界の記憶】
❻ 古代サバ王国のランドマーク、マーリブ（イエメン）【世界遺産】
❼ 中国の伝統製茶技術とその関連習俗(中国)【世界無形文化】

はじめに

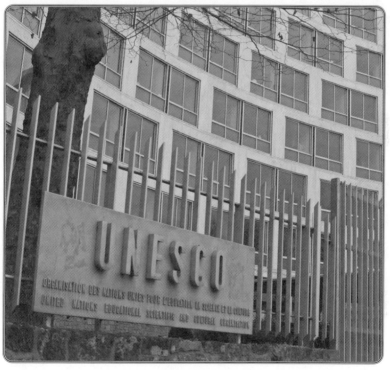

ユネスコ本部（フランス・パリ）

はじめに

　2023年1月24日〜 1月25日にパリのユネスコ本部で開催された第18回臨時世界遺産委員会で、ウクライナの「オデーサの歴史地区 」、レバノンの「トリポリのラシッド・カラミ国際見本市」、イエメンの「古代サバ王国のランドマーク、 マーリブ」の3件が新たに世界遺産リスト（同時に危機遺産リスト）に緊急登録され、世界遺産の数は、1157件になった。

　世界遺産、世界無形文化遺産、世界の記憶（旧・記憶遺産）、大変紛らわしいので、「世界の遺産」の中には、世界遺産、世界無形文化遺産、世界の記憶の三つがあると区別する様にしている。或は、ユネスコ遺産、或は、ユネスコ三大遺産には、この3つがあると説明せざるを得ないが、正確に、その違いを理解している人は意外と少ない。

　そもそも、ユネスコ（国際連合教育科学文化機関）も、かつては、ユニセフ（国際連合児童基金）と混同される時期があったが、今では、ユネスコ世界遺産で有名になり、ユネスコを知らない人は少なくなった。

　世界遺産、世界無形文化遺産、世界の記憶の大きな違いは、世界遺産と世界無形文化遺産は、政府間の多国間条約に準拠するものであり、世界の記憶は、ユネスコの数あるプログラム（事業）の一つであることである。

　これらの共通点は、地球と人類のかけがえのない遺産を守り、未来世代へと継承していくことを目的にした条約でありプログラムであることである。

　世界遺産は、自然遺産、文化遺産、複合遺産の3種類があり、遺跡、建造物群、モニュメント、自然景観、地形・地質、生態系、生物多様性などの不動産が対象で、世界的に「顕著な普遍的価値」（Outstanding Universal Value）を有するものである。

　世界無形文化遺産は、口承による伝統及び表現、芸能、社会的慣習、儀式及び祭礼行事、自然及び万物に関する知識及び慣習、伝統工芸技術が対象で、世界の「文化の多様性」と「人類の創造性」を守っていく上で、緊急保護が必要なもの、代表的なもの、それに、好ましい実践事例であるグッド・プラクティスからなる。

　世界の記憶は、文書類（文書、書籍、新聞、ポスター）、非文書類（絵画、印刷物、地図、音楽）、視聴覚類（映画、ディスク類、テープ類、写真）、記念碑、碑文などの歴史的な記録が対象で、忘れ去られてはならない世界史上、重要な記録遺産である。

　これらは、決して、別個のものではなく、相互に連関している場合もある。

　例えば、スペインの世界遺産「セビリア大聖堂、アルカサル、インディアス古文書館」（1987年登録）の構成資産の一つであるインディアス古文書館には、世界の記憶である「トルデシリャス条約」（2007年）、「慶長遣欧使節関係資料」（2013年）、「新世界の現地語からスペイン語に翻訳された語彙」（2015年選定）が所蔵されている。また、セビリア市があるアンダルシア地方は、世界無形文化遺産の「フラメンコ」（2010年）が盛んな地域であり、世界の記憶を学び、世界無形文化遺産を楽しめる世界遺産都市としての魅力は高い。

　ポーランドの世界遺産「ワルシャワの歴史地区」（1980年）、2011年に世界の記憶に登録された「ワルシャワ再建局の記録文書」は、世界遺産の「顕著な普遍的価値」の真実性を証明する重要な記録でもある。

　同様に、スロヴァキアの世界遺産「バンスカー・シュティアヴニッツアの町の歴史地区と周辺

の技術的な遺跡」（1993年）の「バンスカー・シュティアヴニッツアの鉱山地図」は、2007年に世界の記録に登録されている。

　日本の場合、世界遺産「琉球王国のグスク及び関連遺産群」（2000年）では、「組踊、伝統的な沖縄の歌劇」が2010年に世界無形文化遺産に登録されており、同様に世界遺産「紀伊山地の霊場と参詣道」（2004年）の構成資産の一つである熊野那智大社の「那智の田楽、那智の火祭りで演じられる宗教的な民俗芸能」は、2012年に、世界遺産「古都京都の文化財（京都市、宇治市、大津市）」（1994年）、「白川郷・五箇山の合掌造り集落」（1995年）、「日光の社寺」（1999年）などの「伝統建築工匠の技：木造建造物を受け継ぐための伝統技術」は、2020年に世界無形文化遺産に登録されている。

　また、世界遺産「古都京都の文化財（京都市　宇治市　大津市）」（1994年）の構成資産の一つである「東寺」の「百合文書」（京都府立総合資料館所蔵）は、2015年に、大津市の宗教法人園城寺（三井寺）の「智証大師円珍関係文書典籍―日本・中国の文化交流史―」は、2022年に世界の記憶に登録されている。

　従って、日本の文化庁もある京都府京都市、それに、滋賀県大津市では、世界遺産、世界無形文化遺産、世界の記憶の3つを学ぶことができる。

　日本のユネスコ世界遺産は、2023年7月現在、世界遺産が25件、世界無形文化遺産が22件、世界の記憶が8件、合計55件である。

　ユネスコ遺産の持続可能な発展を考える場合、これらを自然災害や人為災害などあらゆる脅威や危険から、それに、高齢化や後継者難など持続を阻む社会環境や構造の変化から守っていくことが基本であるが、教育、観光、まちづくりに活用していくことも大切な事である。

　教育においては、学校教育や社会教育での活用である。具体的には、持続発展教育（ESD）やユネスコ・スクルール等での総合的な学習、それに生涯学習などである。

　観光においては、文化観光（Cultural Tourism）の振興である。これまでの遺跡等の世界遺産に加えて、世界の記憶が所蔵されている文書館、資料館、博物館等の見学、地元の食や食文化をたしなみながらの伝統芸能等の世界無形文化遺産の鑑賞などである。

　まちづくりにおいては、世界遺産地の抱える諸課題の問題解決にあたっての行政と住民との役割分担、絆、協働作業が大切であり、諸問題解決のプロセスそのものがまちづくりへとつながる。

　わが国が文化芸術立国、観光立国をめざす場合においても、ユネスコ遺産が国土形成に果たす役割は、きわめて大きい。これらは、それぞれが単独にバラバラではなく、有機的に相互を連携させれば、国の光を観るシナジー（相乗効果）の高いものになることが期待される。

　本書では、ユネスコの三大遺産事業である世界遺産、世界無形文化遺産、世界の記憶のそれぞれの目的、対象、登録基準、登録のメカニズムなどの基礎知識を集約・整理し、その違いを明らかにし、ユネスコスクール等での「持続発展教育」（ESD）に資するものでありたい。

　　　2023年7月　　　　　　　　　　　　　　　　　　　　　　　　　　　古田陽久

世界遺産の概要

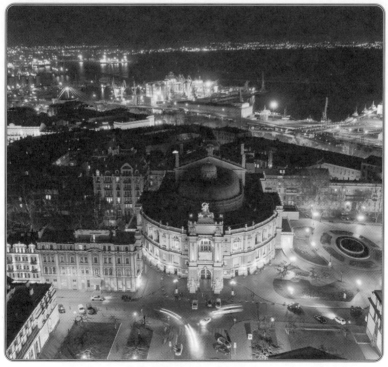

オデーサの歴史地区
（The Historic Centre of Odesa）
文化遺産（登録基準(ii)(iv)）　2023年
★【危機遺産】2023年
ウクライナ

① ユネスコとは

　ユネスコ（UNESCO＝United Nations Educational, Scientific and Cultural Organization）は、国連の教育、科学、文化分野の専門機関。人類の知的、倫理的連帯感の上に築かれた恒久平和を実現するために1946年11月4日に設立された。その活動領域は、教育、自然科学、人文・社会科学、文化、それに、コミュニケーション・情報。ユネスコ加盟国は、現在193か国、準加盟地域12。ユネスコ本部はフランスのパリにあり、世界各地に55か所の地域事務所がある。職員数は2,351人（うち邦人職員は58人）、2022〜2023年（2年間）の予算は、1,447,757,820米ドル（注：加盟国の分担金、任意拠出金等全ての資金の総額）。主要国分担率（＊2022年）は、中国（19.704%）、日本（10.377%　わが国分担金額：令令和4年度：約31億円）、ドイツ（7.894%）、英国（5.651%）、フランス（5.578%）。事務局長は、オードレイ・アズレー氏＊＊（Audrey Azoulay フランス前文化通信大臣）。

　＊日本は中国に次いで第2位の分担拠出国（注：2018年に米国が脱退し、また、2019年〜2021年の新国連分担率により、2019年から中国が最大の分担金拠出国となった。）として、ユネスコに財政面から貢献するとともに、ユネスコの管理・運営を司る執行委員会委員国として、ユネスコの管理運営に直接関与している。

　＊＊1972年パリ生まれ、パリ政治学院、フランス国立行政学院（ENA）、パリ大学に学ぶ。フランス国立映画センター(CNC)、大統領官邸文化広報顧問等重要な役職を務め、フランスの国際放送の立ち上げや公共放送の改革などに取り組むなど文化行政にかかわり、文化通信大臣を務める。2017年3月のイタリアのフィレンツェでの第1回G7文化大臣会合での文化遺産保護（特に武力紛争下における保護）の重要性など「国民間の対話の手段としての文化」に関する会合における「共同宣言」への署名などに主要な役割を果たし、2017年11月、イリーナ・ボコヴァ氏に続く女性としては二人目、フランス出身のユネスコ事務局長は1962〜1974年まで務めたマウ氏に続いて2人目のユネスコ事務局長に就任。

<ユネスコの歴代事務局長>

		出身国	在任期間
1.	ジュリアン・ハクスリー	イギリス	1946年12月〜1948年12月
2.	ハイメ・トレス・ボデー	メキシコ	1948年12月〜1952年12月
(代理)	ジョン・W・テイラー	アメリカ	1952年12月〜1953年 7月
3.	ルーサー・H・エバンス	アメリカ	1953年 7月〜1958年12月
4.	ヴィットリーノ・ヴェロネーゼ	イタリア	1958年12月〜1961年11月
5.	ルネ・マウ	フランス	1961年11月〜1974年11月
6.	アマドゥ・マハタール・ムボウ	セネガル	1974年11月〜1987年11月
7.	フェデリコ・マヨール	スペイン	1987年11月〜1999年11月
8.	松浦晃一郎	日本	1999年11月〜2009年11月
9.	イリーナ・ボコヴァ	ブルガリア	2009年11月〜2017年11月
10.	オードレイ・アズレー	フランス	2017年11月〜現在

ユネスコの事務局長選挙は、58か国で構成する執行委員会が実施し、過半数である30か国の支持を得た候補者が当選する。投票は当選者が出るまで連日行われ、決着がつかない場合は上位2人が決選投票で勝敗を決める。ユネスコ総会での信任投票を経て、就任する。任期は4年。

② 世界遺産とは

　世界遺産（World Heritage）とは、世界遺産条約に基づきユネスコの世界遺産リストに登録されている世界的に「顕著な普遍的価値」（Outstanding Universal Value）を有する遺跡、建造物群、モニュメントなどの文化遺産、それに、自然景観、地形・地質、生態系、生物多様性などの自然遺産など国家や民族を超えて未来世代に引き継いでいくべき人類共通のかけがえのない自然と文化の遺産をいう。

③ ユネスコ世界遺産が準拠する国際条約

世界の文化遺産及び自然遺産の保護に関する条約（通称：**世界遺産条約**）
（Convention for the Protection of the World Cultural and Natural Heritage）
　　＜1972年11月開催の第17回ユネスコ総会で採択＞

＊ユネスコの世界遺産に関する基本的な考え方は、世界遺産条約にすべて反映されているが、この世界遺産条約を円滑に履行していくためのガイドライン（Operational Guidelines for the Implementation of the World Heritage Convention）を設け、その中で世界遺産リストの登録基準、或は、危機にさらされている世界遺産リストの登録基準や世界遺産基金の運用などについて細かく定めている。

④ 世界遺産条約の成立の経緯とその後の展開

1872年	アメリカ合衆国が、世界で最初の国立公園法を制定。 イエローストーンが世界最初の国立公園になる。
1948年	IUCN（国際自然保護連合）が発足。
1954年	ハーグで「軍事紛争における文化財の保護のための条約」を採択。
1959年	アスワン・ハイ・ダムの建設（1970年完成）でナセル湖に水没する危機に さらされたエジプトのヌビア遺跡群の救済を目的としたユネスコの国際的 キャンペーン。文化遺産保護に関する条約の草案づくりを開始。
〃	ICCROM（文化財保存修復研究国際センター）が発足。
1962年	IUCN第1回世界公園会議、アメリカのシアトルで開催、「国連保護地域リスト」 （United Nations List of Protected Areas）の整備。
1960年代半ば	アメリカ合衆国や国連環境会議などを中心にした自然遺産保護に関する条約の 模索と検討。
1964年	ヴェネツィア憲章採択。
1965年	ICOMOS（国際記念物遺跡会議）が発足。
1965年	米国ホワイトハウス国際協力市民会議「世界遺産トラスト」（World Heritage Trust）の提案。
1966年	スイス・ルッツェルンでの第9回IUCN・国際自然保護連合の総会において、 世界的な価値のある自然地域の保護のための基金の創設について議論。
1967年	アムステルダムで開催された国際会議で、アメリカ合衆国が自然遺産と文化遺産 を総合的に保全するための「世界遺産トラスト」を設立することを提唱。
1970年	「文化財の不正な輸入、輸出、および所有権の移転を禁止、防止する手段に関す る条約」を採択。
1971年	ニクソン大統領、1972年のイエローストーン国立公園100周年を記念し、「世界 遺産トラスト」を提案（ニクソン政権に関するメッセージ）、この後、IUCN（国際 自然保護連合）とユネスコが世界遺産の概念を具体化するべく世界遺産条約の 草案を作成。
〃	ユネスコとICOMOS（国際記念物遺跡会議）による「普遍的価値を持つ記念物、 建造物群、遺跡の保護に関する条約案」提示。
1972年	ユネスコはアメリカの提案を受けて、自然・文化の両遺産を統合するための 専門家会議を開催、これを受けて両草案はひとつにまとめられた。
〃	ストックホルムで開催された国連人間環境会議で条約の草案報告。
〃	パリで開催された第17回ユネスコ総会において採択。
1975年	世界の文化遺産及び自然遺産の保護に関する条約発効。
1977年	第1回世界遺産委員会がパリにて開催される。
1978年	第2回世界遺産委員会がワシントンにて開催される。 イエローストーン、メサ・ヴェルデ、ナハニ国立公園、ランゾーメドーズ国立 歴史公園、ガラパゴス諸島、キト、アーヘン大聖堂、ヴィエリチカ塩坑、 クラクフの歴史地区、シミエン国立公園、ラリベラの岩の教会、ゴレ島 の12物件が初の世界遺産として登録される。（自然遺産4　文化遺産8）
1989年	日本政府、日本信託基金をユネスコに設置。
1992年	ユネスコ事務局長、ユネスコ世界遺産センターを設立。
1996年	IUCN第1回世界自然保護会議、カナダのモントリオールで開催。
2000年	ケアンズ・デシジョンを採択。
2002年	国連文化遺産年。
〃	ブダペスト宣言採択。
〃	世界遺産条約採択30周年。
2004年	蘇州デシジョンを採択。
2006年	無形遺産の保護に関する条約が発効。

〃	ユネスコ創設60周年。
2007年	文化的表現の多様性の保護および促進に関する条約が発効。
2009年	水中文化遺産保護に関する条約が発効。
2011年	第18回世界遺産条約締約国総会で「世界遺産条約履行の為の戦略的行動計画2012〜2022」を決議。
2012年	世界遺産条約採択40周年記念行事 メイン・テーマ「世界遺産と持続可能な発展：地域社会の役割」
2015年	平和の大切さを再認識する為の「世界遺産に関するボン宣言」を採択。
2016年10月24〜26日	第40回世界遺産委員会イスタンブール会議は、不測の事態で3日間中断、未審議となっていた登録範囲の拡大など境界変更の申請、オペレーショナル・ガイドラインズの改訂など懸案事項の審議を、パリのユネスコ本部で再開。
2017年	世界遺産条約締約国数　193か国（8月現在）
2017年10月5〜6日	ドイツのハンザ都市リューベックで第3回ヨーロッパ世界遺産協会の会議。
2018年9月10日	「モスル精神の復活：モスル市の復興の為の国際会議」をユネスコ本部で開催。
2021年7月	第44回世界遺産委員会福州会議から、新登録に関わる登録推薦件数は1国1件、審査件数の上限は35になった。
2021年7月18日	世界遺産保護と国際協力の重要性を宣言する「福州宣言」を採択。
2022年	世界遺産条約採択50周年
2030年	持続可能な開発目標（SDGs）17ゴール

⑤ 世界遺産条約の理念と目的

　「顕著な普遍的価値」（Outstanding Universal Value）を有する自然遺産および文化遺産を人類全体のための世界遺産として、破壊、損傷等の脅威から保護・保存することが重要であるとの観点から、国際的な協力および援助の体制を確立することを目的としている。

⑥ 世界遺産条約の主要規定

　●保護の対象は、遺跡、建造物群、記念工作物、自然の地域等で普遍的価値を有するもの（第1〜3条）。
　●締約国は、自国内に存在する遺産を保護する義務を認識し、最善を尽くす（第4条）。
　　また、自国内に存在する遺産については、保護に協力することが国際社会全体の義務であることを認識する（第6条）。
　●「世界遺産委員会」（委員国は締約国から選出）の設置（第8条）。「世界遺産委員会」は、各締約国が推薦する候補物件を審査し、その結果に基づいて「世界遺産リスト」、また、大規模災害、武力紛争、各種開発事業、それに、自然環境の悪化などの事由で、極度な危機にさらされ緊急の救済措置が必要とされる物件は「危機にさらされている世界遺産リスト」を作成する。（第11条）。
　●締約国からの要請に基づき、「世界遺産リスト」に登録された物件の保護のための国際的援助の供与を決定する。同委員会の決定は、出席しかつ投票する委員国の2／3以上の多数による議決で行う（第13条）。
　●締約国の分担金（ユネスコ分担金の1%を超えない額）、および任意拠出金、その他の寄付金等を財源とする、「世界遺産」のための「世界遺産基金」を設立（第15条、第16条）。
　●「世界遺産委員会」が供与する国際的援助は、調査・研究、専門家派遣、研修、機材供与、資金協力等の形をとる（第22条）。
　●締約国は、自国民が「世界遺産」を評価し尊重することを強化するための教育・広報活動に努める（第27条）。

世界遺産の概要

⑦ 世界遺産条約の事務局と役割

ユネスコ世界遺産センター（UNESCO World Heritage Centre）
所長：ラザール・○○○・○○（Mr.Lazare Eloundou Assomo　2021年12月〜
　　　　（専門分野　建築学、都市計画など
　　　　2014年からユネスコ・バマコ（マリ）事務所長、2016年からユネスコ世界遺産
　　　　センター副所長、2021年12月から現職、カメルーン出身）
7 place de Fontenoy　75352 Paris 07 SP France　℡33-1-45681889　Fax 33-1-45685570
電子メール：wh-info@unesco.org　インターネット：http://www.unesco.org/whc

ユネスコ世界遺産センターは1992年にユネスコ事務局長によって設立され、ユネスコの組織では、現在、文化セクターに属している。スタッフ数、組織、主な役割と仕事は、次の通り。

＜スタッフ数＞　約60名

＜組織＞
　自然遺産課、政策、法制整備課、促進・広報・教育課、アフリカ課、アラブ諸国課、
　アジア・太平洋課、ヨーロッパ課、ラテンアメリカ・カリブ課、世界遺産センター事務部

＜主な役割と仕事＞
● 世界遺産ビューロー会議と世界遺産委員会の運営
● 締結国に世界遺産を推薦する準備のためのアドバイス
● 技術的な支援の管理
● 危機にさらされた世界遺産への緊急支援
● 世界遺産基金の運営
● 技術セミナーやワークショップの開催
● 世界遺産リストやデータベースの作成
● 世界遺産の理念を広報するための教育教材の開発。

＜ユネスコ世界遺産センターの歴代所長＞

	出身国	在任期間
● バーン・フォン・ドロステ（Bernd von Droste）	ドイツ	1992年〜1999年
● ムニール・ブシュナキ（Mounir Bouchenaki）	アルジェリア	1999年〜2000年
● フランチェスコ・バンダリン（Francesco Bandarin）	イタリア	2000年9月〜2010年
● キショール・ラオ（Kishore Rao）	インド	2011年3月〜2015年8月
● メヒティルト・ロスラー（Mechtild Rossler）	ドイツ	2015年9月〜

⑧ 世界遺産条約の締約国（194の国と地域）と世界遺産の数（167の国と地域 1157物件）

　2023年7月現在、167の国と地域1157件（自然遺産 218件、文化遺産 900件、複合遺産 39件）が、このリストに記載されている。また、大規模災害、武力紛争、各種開発事業、それに、自然環境の悪化などの事由で、極度な危機にさらされ緊急の救済措置が必要とされる物件は「危機にさらされている世界遺産リスト」（略称 危機遺産リスト 本書では、★【危機遺産】と表示）に登録され、2023年7月現在、55件(35の国と地域)が登録されている。

＜地域別・世界遺産条約締約日順＞　※地域分類は、ユネスコ世界遺産センターの分類に準拠。

＜アフリカ＞締約国（46か国）　※国名の前の番号は、世界遺産条約の締約順。

国　　　名	世界遺産条約締約日	自然遺産	文化遺産	複合遺産	合計	【うち危機遺産】
8 コンゴ民主共和国	1974年 9月23日 批准 (R)	5	0	0	5	(4)
9 ナイジェリア	1974年10月23日 批准 (R)	0	2	0	2	(0)
10 ニジェール	1974年12月23日 受諾 (Ac)	2 ＊㉟	1	0	3	(1)
16 ガーナ	1975年 7月 4日 批准 (R)	0	2	0	2	(0)
21 セネガル	1976年 2月13日 批准 (R)	2	5 ＊⑱	0	7	(1)
27 マリ	1977年 4月 5日 受諾 (Ac)	0	3	1	4	(3)
30 エチオピア	1977年 7月 6日 批准 (R)	1	8	0	9	(0)
31 タンザニア	1977年 8月 2日 批准 (R)	3	3	1	7	(1)
44 ギニア	1979年 3月18日 批准 (R)	1 ＊②	0	0	1	(1)
51 セイシェル	1980年 4月 9日 受諾 (Ac)	2	0	0	2	(0)
55 中央アフリカ	1980年12月22日 批准 (R)	2 ＊㉖	0	0	2	(1)
56 コートジボワール	1981年 1月 9日 批准 (R)	3 ＊②	2	0	5	(1)
61 マラウイ	1982年 1月 5日 批准 (R)	1	1	0	2	(0)
64 ブルンディ	1982年 5月19日 批准 (R)	0	0	0	0	(0)
65 ベナン	1982年 6月14日 批准 (R)	1 ＊㉟	1	0	2	(0)
66 ジンバブエ	1982年 8月16日 批准 (R)	2 ＊①	3	0	5	(0)
68 モザンビーク	1982年11月27日 批准 (R)	0	1	0	1	(0)
69 カメルーン	1982年12月 7日 批准 (R)	2 ＊㉖	0	0	2	(0)
74 マダガスカル	1983年 7月19日 批准 (R)	2	1	0	3	(1)
80 ザンビア	1984年 6月 4日 批准 (R)	1 ＊①	0	0	1	(0)
90 ガボン	1986年12月30日 批准 (R)	1	0	1	2	(0)
93 ブルキナファソ	1987年 4月 2日 批准 (R)	1 ＊㉟	2	0	3	(0)
94 ガンビア	1987年 7月 1日 批准 (R)	0	2 ＊⑱	0	2	(0)
97 ウガンダ	1987年11月20日 受諾 (Ac)	2	1	0	3	(1)
98 コンゴ	1987年12月10日 批准 (R)	1 ＊㉖	0	0	1	(0)
100 カーボヴェルデ	1988年 4月28日 受諾 (Ac)	0	1	0	1	(0)
115 ケニア	1991年 6月 5日 受諾 (Ac)	3	4	0	7	(0)
120 アンゴラ	1991年11月 7日 批准 (R)	0	1	0	1	(0)
143 モーリシャス	1995年 9月19日 批准 (R)	0	2	0	2	(0)
149 南アフリカ	1997年 7月10日 批准 (R)	4	5	1 ＊㉘	10	(0)
152 トーゴ	1998年 4月15日 受諾 (Ac)	0	1	0	1	(0)
155 ボツワナ	1998年11月23日 受諾 (Ac)	1	1	0	2	(0)
156 チャド	1999年 6月23日 批准 (R)	1	0	1	2	(0)
158 ナミビア	2000年 4月 6日 受諾 (Ac)	1	1	0	2	(0)
160 コモロ	2000年 9月27日 受諾 (Ac)	0	0	0	0	(0)
161 ルワンダ	2000年12月28日 受諾 (Ac)	0	0	0	0	(0)
167 エリトリア	2001年10月24日 受諾 (Ac)	0	1	0	1	(0)
168 リベリア	2002年 3月28日 受諾 (Ac)	0	0	0	0	(0)
177 レソト	2003年11月25日 受諾 (Ac)			1 ＊㉘	1	(0)
179 シエラレオネ	2005年 1月 7日 批准 (R)	0	0	0	0	(0)
181 スワジランド	2005年11月30日 批准 (R)	0	0	0	0	(0)
182 ギニア・ビサウ	2006年 1月28日 批准 (R)	0	0	0	0	(0)
184 サントメ・プリンシペ	2006年 7月25日 批准 (R)	0	0	0	0	(0)
185 ジブチ	2007年 8月30日 批准 (R)	0	0	0	0	(0)
187 赤道ギニア	2010年 3月10日 批准 (R)	0	0	0	0	(0)
192 南スーダン	2016年 3月 9日 批准 (R)	0	0	0	0	(0)
合計	35か国	45	55	6	106	(15)
（　）内は複数国にまたがる物件		(4)	(1)	(1)	(6)	(1)

＜アラブ諸国＞締約国（20の国と地域）　　※国名の前の番号は、世界遺産条約の締約順。

国　　名	世界遺産条約締約日	自然遺産	文化遺産	複合遺産	合計	【うち危機遺産】
2　エジプト	1974年 2月 7日 批准 (R)	1	6	0	7	(1)
3　イラク	1974年 3月 5日 受諾 (Ac)	0	5	1	6	(3)
5　スーダン	1974年 6月 6日 批准 (R)	1	2	0	3	(0)
6　アルジェリア	1974年 6月24日 批准 (R)	0	6	1	7	(0)
12　チュニジア	1975年 3月10日 批准 (R)	1	7	0	8	(0)
13　ヨルダン	1975年 5月 5日 批准 (R)	0	5	1	6	(1)
17　シリア	1975年 8月13日 受諾 (Ac)	0	6	0	6	(6)
20　モロッコ	1975年10月28日 批准 (R)	0	9	0	9	(0)
38　サウジアラビア	1978年 8月 7日 受諾 (Ac)	0	6	0	6	(0)
40　リビア	1978年10月13日 批准 (R)	0	5	0	5	(5)
54　イエメン	1980年10月 7日 批准 (R)	1	4	0	5	(4)
57　モーリタニア	1981年 3月 2日 批准 (R)	1	1	0	2	(0)
60　オマーン	1981年10月 6日 受諾 (Ac)	0	5	0	5	(0)
70　レバノン	1983年 2月 3日 批准 (R)	0	6	0	6	(1)
81　カタール	1984年 9月12日 受諾 (Ac)	0	1	0	1	(0)
114　バーレーン	1991年 5月28日 批准 (R)	0	3	0	3	(0)
163　アラブ首長国連邦	2001年 5月11日 加入 (A)	0	1	0	1	(0)
171　クウェート	2002年 6月 6日 批准 (R)	0	0	0	0	(0)
189　パレスチナ	2011年12月 8日 批准 (R)	0	3	0	3	(3)
194　ソマリア	2020年 7月23日 批准 (R)	0	0	0	0	(0)
合計	18の国と地域	5	81	3	89	(24)

＜アジア・太平洋＞締約国（44か国）　　※国名の前の番号は、世界遺産条約の締約順。

国　　名	世界遺産条約締約日	自然遺産	文化遺産	複合遺産	合計	【うち危機遺産】
7　オーストラリア	1974年 8月22日 批准 (R)	12	4	4	20	(0)
11　イラン	1975年 2月26日 受諾 (Ac)	2	24	0	26	(0)
24　パキスタン	1976年 7月23日 批准 (R)	0	6	0	6	(0)
34　インド	1977年11月14日 批准 (R)	8	31＊33	1	40	(0)
36　ネパール	1978年 6月20日 受諾 (Ac)	2	2	0	4	(0)
45　アフガニスタン	1979年 3月20日 批准 (R)	0	2	0	2	(2)
52　スリランカ	1980年 6月 6日 受諾 (Ac)	2	6	0	8	(0)
75　バングラデシュ	1983年 8月 3日 受諾 (Ac)	1	2	0	3	(0)
82　ニュージーランド	1984年11月22日 批准 (R)	2	0	1	3	(0)
86　フィリピン	1985年 9月19日 批准 (R)	3	3	0	6	(0)
87　中国	1985年12月12日 批准 (R)	14	38＊30	4	56	(0)
88　モルジブ	1986年 5月22日 受諾 (Ac)	0	0	0	0	(0)
92　ラオス	1987年 3月20日 批准 (R)	0	3	0	3	(0)
95　タイ	1987年 9月17日 受諾 (Ac)	3	4	0	7	(0)
96　ヴェトナム	1987年10月19日 受諾 (Ac)	2	5	1	8	(0)
101　韓国	1988年 9月14日 受諾 (Ac)	2	13	0	15	(0)
105　マレーシア	1988年12月 7日 批准 (R)	2	2	0	4	(0)
107　インドネシア	1989年 7月 6日 受諾 (Ac)	4	5	0	9	(1)
109　モンゴル	1990年 2月 2日 受諾 (Ac)	2＊13 37	3	0	5	(0)
113　フィジー	1990年11月21日 批准 (R)	0	1	0	1	(0)
121　カンボジア	1991年11月28日 受諾 (Ac)	0	3	0	3	(0)
123　ソロモン諸島	1992年 6月10日 加入 (A)	1	0	0	1	(1)
124　日本	1992年 6月30日 受諾 (Ac)	5	20＊33	0	25	(0)
127　タジキスタン	1992年 8月28日 承継の通告 (S)	1	1	0	2	(0)

世界遺産の概要

番号	国名	世界遺産条約締約日		自然遺産	文化遺産	複合遺産	合計	うち危機遺産
131	ウズベキスタン	1993年 1月13日	承継の通告(S)	1＊[32]	4	0	5	(1)
137	ミャンマー	1994年 4月29日	受諾 (Ac)	0	2	0	2	(0)
138	カザフスタン	1994年 4月29日	受諾 (Ac)	2＊[32]	3＊[30]	0	5	(0)
139	トルクメニスタン	1994年 9月30日	承継の通告(S)	0	3	0	3	(0)
142	キルギス	1995年 7月 3日	受諾 (Ac)	1＊[32]	2＊[30]	0	3	(0)
150	パプア・ニューギニア	1997年 7月28日	受諾 (Ac)	0	1	0	1	(0)
153	朝鮮民主主義人民共和国	1998年 7月21日	受諾 (Ac)	0	2	0	2	(0)
159	キリバス	2000年 5月12日	受諾 (Ac)	1	0	0	1	(0)
162	ニウエ	2001年 1月23日	受諾 (Ac)	0	0	0	0	(0)
164	サモア	2001年 8月28日	受諾 (Ac)	0	0	0	0	(0)
166	ブータン	2001年10月22日	批准 (R)	0	0	0	0	(0)
170	マーシャル諸島	2002年 4月24日	受諾 (Ac)	0	1	0	1	(0)
172	パラオ	2002年 6月11日	受諾 (Ac)	0	0	1	1	(0)
173	ヴァヌアツ	2002年 6月13日	批准 (R)	0	1	0	1	(0)
174	ミクロネシア連邦	2002年 7月22日	受諾 (Ac)	0	1	0	1	(1)
178	トンガ	2004年 4月30日	受諾 (Ac)	0	0	0	0	(0)
186	クック諸島	2009年 1月16日	批准 (R)	0	0	0	0	(0)
188	ブルネイ	2011年 8月12日	批准 (R)	0	0	0	0	(0)
190	シンガポール	2012年 6月19日	批准 (R)	0	1	0	1	(0)
193	東ティモール	2016年10月31日	批准 (R)	0	0	0	0	(0)
	合計	36か国		73	198	12	283	(6)
	（ ）内は複数国にまたがる物件			(3)	(2)		(5)	

＜ヨーロッパ・北米＞締約国（51か国）　※国名の前の番号は、世界遺産条約の締約順。

番号	国名	世界遺産条約締約日		自然遺産	文化遺産	複合遺産	合計	【うち危機遺産】
1	アメリカ合衆国	1973年12月 7日	批准 (R)	12＊[6][7]	11	1	24	(1)
4	ブルガリア	1974年 3月 7日	受諾 (Ac)	3＊[20]	7	0	10	(0)
15	フランス	1975年 6月27日	受諾 (Ac)	6	42＊[15][25][33][42]	1＊[10]	49	(0)
18	キプロス	1975年 8月14日	受諾 (Ac)	0	3	0	3	(0)
19	スイス	1975年 9月17日	批准 (R)	4＊[23]	9＊[21][25][33]	0	13	(0)
22	ポーランド	1976年 6月29日	批准 (R)	2＊[3]	15＊[14][29]	0	17	(0)
23	カナダ	1976年 7月23日	受諾 (Ac)	10＊[6][7]	9	1	20	(0)
25	ドイツ	1976年 8月23日	批准 (R)	3＊[20][22]	48＊[14][16][25][33][41][42][43]	0	51	(0)
28	ノルウェー	1977年 5月12日	批准 (R)	1	7＊[17]	0	8	(0)
37	イタリア	1978年 6月23日	批准 (R)	5＊[20][23]	53＊[5][21][25][36][42]	0	58	(0)
41	モナコ	1978年11月 7日	批准 (R)	0	0	0	0	(0)
42	マルタ	1978年11月14日	受諾 (Ac)	0	3	0	3	(0)
47	デンマーク	1979年 7月25日	批准 (R)	3＊[22]	7	0	10	(0)
53	ポルトガル	1980年 9月30日	批准 (R)	1	16＊[24]	0	17	(0)
59	ギリシャ	1981年 7月17日	批准 (R)	0	16	2	18	(0)
63	スペイン	1982年 5月 4日	受諾 (Ac)	4＊[20]	43＊[24][27]	2＊[10]	49	(0)
67	ヴァチカン	1982年10月 7日	加入 (A)	0	2＊[5]	0	2	(0)
71	トルコ	1983年 3月16日	批准 (R)	0	17	2	19	(0)
76	ルクセンブルク	1983年 9月28日	批准 (R)	0	1	0	1	(0)
79	英国	1984年 5月29日	批准 (R)	4	28＊[16][42]	1	33	(0)
83	スウェーデン	1985年 1月22日	批准 (R)	1＊[19]	13＊[17]	1	15	(0)
85	ハンガリー	1985年 7月15日	受諾 (Ac)	1＊[4]	8＊[12][41]	0	9	(0)
91	フィンランド	1987年 3月 4日	批准 (R)	1＊[19]	6＊[17]	0	7	(0)
102	ベラルーシ	1988年10月12日	批准 (R)	1＊[3]	3＊[17]	0	4	(0)

番号 国名	世界遺産条約締約日	自然遺産	文化遺産	複合遺産	合計	うち危機遺産
103 ロシア連邦	1988年10月12日 批准 (R)	11*[13]	19*[11][17]	0	30	(0)
104 ウクライナ	1988年10月12日 批准 (R)	1*[20]	7*[17][29]	0	8	(1)
108 アルバニア	1989年 7月10日 批准 (R)	1*[20]	2	1	4	(0)
110 ルーマニア	1990年 5月16日 受諾 (Ac)	2*[20]	7	0	9	(1)
116 アイルランド	1991年 9月16日 批准 (R)	0	2	0	2	(0)
119 サン・マリノ	1991年10月18日 批准 (R)	0	1	0	1	(0)
122 リトアニア	1992年 3月31日 受諾 (Ac)	0	4*[11][17]	0	4	(0)
125 クロアチア	1992年 7月 6日 承継の通告(S)	2*[20]	8*[34][36]	0	10	(0)
126 オランダ	1992年 8月26日 受諾 (Ac)	1*[20]	11*[40][43]	0	12	(0)
128 ジョージア	1992年11月 4日 承継の通告(S)	1	3	0	4	(0)
129 スロヴェニア	1992年11月 4日 承継の通告(S)	2*[20]	3*[25][27]	0	5	(0)
130 オーストリア	1992年12月18日 批准 (R)	1*[20]	11*[12][25][41][42]	0	12	(1)
132 チェコ	1993年 3月26日 承継の通告(S)	1	15*[42]	0	16	(0)
133 スロヴァキア	1993年 3月31日 承継の通告(S)	2*[4][20]	6*[41]	0	8	(0)
134 ボスニア・ヘルツェゴヴィナ	1993年 7月12日 承継の通告(S)	1	3*[34]	0	4	(0)
135 アルメニア	1993年 9月 5日 承継の通告(S)	0	3	0	3	(0)
136 アゼルバイジャン	1993年12月16日 批准 (R)	0	3	0	3	(0)
140 ラトヴィア	1995年 1月10日 受諾 (Ac)	0	2*[17]	0	2	(0)
144 エストニア	1995年10月27日 批准 (R)	0	2*[17]	0	2	(0)
145 アイスランド	1995年12月19日 批准 (R)	2	1	0	3	(0)
146 ベルギー	1996年 7月24日 批准 (R)	1*[20]	14*[15][33][40][42]	0	15	(0)
147 アンドラ	1997年 1月 3日 受諾 (Ac)	0	1	0	1	(0)
148 北マケドニア	1997年 4月30日 承継の通告(S)	0	0	1	1	(0)
157 イスラエル	1999年10月 6日 受諾 (Ac)	0	9	0	9	(0)
165 セルビア	2001年 9月11日 承継の通告(S)	0	5*[34]	0	5	(1)
175 モルドヴァ	2002年 9月23日 批准 (R)	0	1*[17]	0	1	(0)
183 モンテネグロ	2006年 6月 3日 承継の通告(S)	1	3*[34][36]	0	4	(0)
合計	50か国	92 (11)	573 (15)	13 (2)	618 (28)	(5)

（ ）内は複数国にまたがる物件

＜ラテンアメリカ・カリブ＞締約国（33か国）

※国名の前の番号は、世界遺産条約の締約順。

国名	世界遺産条約締約日	自然遺産	文化遺産	複合遺産	合計	うち危機遺産
14 エクアドル	1975年 6月16日 受諾 (Ac)	2	3*[31]	0	5	(0)
26 ボリヴィア	1976年10月 4日 批准 (R)	1	6*[31]	0	7	(1)
29 ガイアナ	1977年 6月20日 受諾 (Ac)	0	0	0	0	(0)
32 コスタリカ	1977年 8月23日 批准 (R)	3*[8]	1	0	4	(0)
33 ブラジル	1977年 9月 1日 受諾 (Ac)	7	15*[9]	1	23	(0)
35 パナマ	1978年 3月 3日 批准 (R)	3*[8]	2	0	5	(1)
39 アルゼンチン	1978年 8月23日 受諾 (Ac)	5	6*[9][31][33]	0	11	(0)
43 グアテマラ	1979年 1月16日 批准 (R)	1	2	1	4	(0)
46 ホンジュラス	1979年 6月 8日 批准 (R)	1	1	0	2	(1)
48 ニカラグア	1979年12月17日 受諾 (Ac)	0	2	0	2	(0)
49 ハイチ	1980年 1月18日 批准 (R)	0	1	0	1	(0)
50 チリ	1980年 2月20日 批准 (R)	0	7*[31]	0	7	(0)
58 キューバ	1981年 3月24日 批准 (R)	2	7	0	9	(0)
62 ペルー	1982年 2月24日 批准 (R)	2	9*[31]	2	13	(0)
72 コロンビア	1983年 5月24日 受諾 (Ac)	2	6*[31]	1	9	(0)
73 ジャマイカ	1983年 6月14日 受諾 (Ac)	0	0	1	1	(0)
77 アンチグア・バーブーダ	1983年11月 1日 受諾 (Ac)	0	1	0	1	(0)
78 メキシコ	1984年 2月23日 受諾 (Ac)	6	27	2	35	(1)

世界遺産の概要

				自然遺産	文化遺産	複合遺産	合計	【うち危機遺産】
84	ドミニカ共和国	1985年 2月12日	批准 (R)	0	1	0	1	(0)
89	セントキッツ・ネイヴィース	1986年 7月10日	受諾 (Ac)	0	1	0	1	(0)
99	パラグアイ	1988年 4月27日	批准 (R)	0	1	0	1	(0)
106	ウルグアイ	1989年 3月 9日	受諾 (Ac)	0	3	0	3	(0)
111	ヴェネズエラ	1990年10月30日	受諾 (Ac)	1	2	0	3	(1)
112	ベリーズ	1990年11月 6日	批准 (R)	1	0	0	1	(0)
117	エルサルバドル	1991年10月 8日	受諾 (Ac)	0	1	0	1	(0)
118	セントルシア	1991年10月14日	批准 (R)	1	0	0	1	(0)
141	ドミニカ国	1995年 4月 4日	批准 (R)	1	0	0	1	(0)
151	スリナム	1997年10月23日	受諾 (Ac)	1	1	0	2	(0)
154	グレナダ	1998年 8月13日	受諾 (Ac)	0	1	0	1	(0)
169	バルバドス	2002年 4月 9日	受諾 (Ac)	0	1	0	1	(0)
176	セント・ヴィンセントおよびグレナディーン諸島	2003年 2月 3日	批准 (R)	0	1	0	1	(0)
180	トリニダード・トバコ	2005年 2月16日	批准 (R)	0	0	0	0	(0)
191	バハマ	2014年 5月15日	批准 (R)	0	0	0	0	(0)
	合計	28か国		39	107	8	154	(6)
	() 内は複数国にまたがる物件			(1)	(2)		(3)	
				自然遺産	文化遺産	複合遺産	合計	【うち危機遺産】

		自然遺産	文化遺産	複合遺産	合計	【うち危機遺産】
総合計	167の国と地域	218	900	39	1157	(55)
	() 内は、複数国にまたがる物件の数	(16)	(24)	(3)	(43)	(1)

(注)「批准」とは、いったん署名された条約を、署名した国がもち帰って再検討し、その条約に拘束されることについて、最終的、かつ、正式に同意すること。批准された条約は、批准書を寄託者に送付することによって正式に効力をもつ。多数国間条約の寄託者は、それぞれの条約で決められるが、世界遺産条約は、国連教育科学文化機関(ユネスコ)事務局長を寄託者としている。「批准」、「受諾」、「加入」のどの手続きをとる場合でも、「条約に拘束されることについての国の同意」としての効果は同じだが、手続きの複雑さが異なる。この条約の場合、「批准」、「受諾」は、ユネスコ加盟国がこの条約に拘束されることに同意する場合、「加入」は、ユネスコ非加盟国が同意する場合にそれぞれ用いる手続き。「批准」と他の2つの最大の違いは、わが国の場合、天皇による認証という手順を踏むこと。「受諾」、「承認」、「加入」の3つは、手続的には大きな違いはなく、基本的には寄託する文書の書式、タイトルが違うだけである。

(注) ＊複数国にまたがる世界遺産(内複数地域にまたがるもの　3件)
①	モシ・オア・トゥニャ（ヴィクトリア瀑布）	自然遺産	ザンビア、ジンバブエ	
②	ニンバ山厳正自然保護区	自然遺産	ギニア、コートジボワール	★【危機遺産】
③	ビャウォヴィエジャ森林	自然遺産	ベラルーシ、ポーランド	
④	アグテレック・カルストとスロヴァキア・カルストの鍾乳洞群	自然遺産	ハンガリー、スロヴァキア	
⑤	ローマ歴史地区、教皇領とサンパオロ・フォーリ・レ・ムーラ大聖堂	文化遺産	イタリア、ヴァチカン	
⑥	クルエーン／ランゲルーセントエリアイス／ グレーシャーベイ／タッシェンシニ・アルセク	自然遺産	カナダ、アメリカ合衆国	
⑦	ウォータートン・グレーシャー国際平和自然公園	自然遺産	カナダ、アメリカ合衆国	
⑧	タラマンカ地方−ラ・アミスター保護区群／ ラ・アミスター国立公園	自然遺産	コスタリカ、パナマ	
⑨	グアラニー人のイエズス会伝道所	文化遺産	アルゼンチン、ブラジル	
⑩	ピレネー地方−ペルデュー山	複合遺産	フランス、スペイン	
⑪	クルシュ砂州	文化遺産	リトアニア、ロシア連邦	
⑫	フェルトゥー・ノイジィードラーゼーの文化的景観	文化遺産	オーストリア、ハンガリー	
⑬	ウフス・ヌール盆地	自然遺産	モンゴル、ロシア連邦	
⑭	ムスカウ公園／ムザコフスキー公園	文化遺産	ドイツ、ポーランド	

⑮ベルギーとフランスの鐘楼群	文化遺産	ベルギー、フランス
⑯ローマ帝国の国境界線	文化遺産	英国、ドイツ
⑰シュトルーヴェの測地弧	文化遺産	ノルウェー、スウェーデン、フィンランド、エストニア、ラトヴィア、リトアニア、ロシア連邦、ベラルーシ、ウクライナ、モルドヴァ
⑱セネガンビアの環状列石群	文化遺産	ガンビア、セネガル
⑲ハイ・コースト／クヴァルケン群島	自然遺産	スウェーデン、フィンランド
⑳カルパチア山脈とヨーロッパの他の地域の原生ブナ林群	自然遺産	アルバニア、オーストリア、ベルギー、ボスニアヘルツェゴビナ、ブルガリア、クロアチア、チェコ、フランス、ドイツ、イタリア、北マケドニア、ポーランド、ルーマニア、スロヴェニア、スロヴァキア、スペイン、スイス、ウクライナ
㉑レーティシェ鉄道アルブラ線とベルニナ線の景観群	文化遺産	イタリア、スイス
㉒ワッデン海	自然遺産	ドイツ、オランダ
㉓モン・サン・ジョルジオ	自然遺産	イタリア、スイス
㉔コア渓谷とシエガ・ヴェルデの先史時代の岩壁画	文化遺産	ポルトガル、スペイン
㉕アルプス山脈周辺の先史時代の杭上住居群	文化遺産	スイス、オーストリア、フランス、ドイツ、イタリア、スロヴェニア
㉖サンガ川の三か国流域	自然遺産	コンゴ、カメルーン、中央アフリカ
㉗水銀の遺産、アルマデン鉱山とイドリャ鉱山	文化遺産	スペイン、スロヴェニア
㉘マロティ−ドラケンスバーグ公園	複合遺産	南アフリカ、レソト
㉙ポーランドとウクライナのカルパチア地方の木造教会群	文化遺産	ポーランド、ウクライナ
㉚シルクロード：長安・天山回廊の道路網	文化遺産	カザフスタン、キルギス、中国
㉛カパック・ニャン、アンデス山脈の道路網	文化遺産	コロンビア、エクアドル、ペルー、ボリヴィア、チリ、アルゼンチン
㉜西天山	自然遺産	カザフスタン、キルギス、ウズベキスタン
㉝ル・コルビュジエの建築作品−近代化運動への顕著な貢献	文化遺産	フランス、スイス、ベルギー、ドイツ、インド、日本、アルゼンチン
㉞ステチェツィの中世の墓碑群	文化遺産	ボスニア・ヘルツェゴヴィナ、クロアチア、セルビア、モンテネグロ
㉟W・アルリ・ペンジャリ国立公園遺産群	自然遺産	ニジェール、ベナン、ブルキナファソ
㊱16〜17世紀のヴェネツィアの防衛施設群：スタート・ダ・テーラ-西スタート・ダ・マール	文化遺産	イタリア、クロアチア、モンテネグロ
㊲ダウリアの景観群	自然遺産	モンゴル、ロシア連邦
㊳オフリッド地域の自然・文化遺産	複合遺産	北マケドニア、アルバニア
㊴エルツ山地の鉱山地域	文化遺産	チェコ、ドイツ
㊵博愛の植民地群	文化遺産	ベルギー、オランダ
㊶ローマ帝国の国境線−ドナウのリーメス（西部分）	文化遺産	オーストリア、ドイツ、ハンガリー、スロヴァキア
㊷ヨーロッパの大温泉群	文化遺産	オーストリア、ベルギー、チェコ、フランス、ドイツ、イタリア、英国
㊸ローマ帝国の国境線—低地ゲルマニアのリーメス	文化遺産	ドイツ／オランダ

⑨ 世界遺産条約締約国総会の開催歴

回次	開催都市（国名）	開催期間
第1回	ナイロビ（ケニア）	1976年11月26日
第2回	パリ（フランス）	1978年11月24日
第3回	ベオグラード（ユーゴスラヴィア）	1980年10月 7日
第4回	パリ（フランス）	1983年10月28日

世界遺産の概要

第 5 回	ソフィア（ブルガリア）	1985年11月 4日
第 6 回	パリ（フランス）	1987年10月30日
第 7 回	パリ（フランス）	1989年11月 9日〜11月13日
第 8 回	パリ（フランス）	1991年11月 2日
第 9 回	パリ（フランス）	1993年10月29日〜10月30日
第10回	パリ（フランス）	1995年11月 2日〜11月 3日
第11回	パリ（フランス）	1997年10月27日〜10月28日
第12回	パリ（フランス）	1999年10月28日〜10月29日
第13回	パリ（フランス）	2001年11月 6日〜11月 7日
第14回	パリ（フランス）	2003年10月14日〜10月15日
第15回	パリ（フランス）	2005年10月10日〜10月11日
第16回	パリ（フランス）	2007年10月24日〜10月25日
第17回	パリ（フランス）	2009年10月23日〜10月28日
第18回	パリ（フランス）	2011年11月 7日〜11月 8日
第19回	パリ（フランス）	2013年11月19日〜11月21日
第20回	パリ（フランス）	2015年11月18日〜11月20日
第21回	パリ（フランス）	2017年11月14日〜11月15日
第22回	パリ（フランス）	2019年11月27日〜11月28日
第23回	パリ（フランス）	2021年11月24日〜11月26日

臨　時
第 1 回	パリ（フランス）	2014年11月13日〜11月14日

⑩ 世界遺産委員会

　世界遺産条約第8条に基づいて設置された政府間委員会で、「世界遺産リスト」と「危機にさらされている世界遺産リスト」の作成、リストに登録された遺産の保全状態のモニター、世界遺産基金の効果的な運用の検討などを行う。

　　（世界遺産委員会における主要議題 ）

●定期報告（6年毎の地域別の世界遺産の状況、フォローアップ等）
●「危険にさらされている世界遺産リスト」に登録されている物件のその後の改善状況の報告、「世界遺産リスト」に登録されている物件のうちリアクティブ・モニタリングに基づく報告
●「世界遺産リスト」および「危険にさらされている世界遺産リスト」への登録物件の審議
　【新登録関係の世界遺産委員会の4つの決議区分】
　　① 登録（記載）（Inscription）　　世界遺産リストに登録（記載）するもの。
　　② 情報照会（Referral）　　追加情報の提出を求めた上で、次回以降の世界遺産委員会で再審議するもの。
　　③ 登録（記載）延期（Deferral）　　より綿密な調査や登録推薦書類の抜本的な改定が必要なもの。登録推薦書類を再提出した後、約１年半をかけて再度、専門機関のIUCNやICOMOSの審査を受ける必要がある。
　　④ 不登録（不記載）（Decision not to inscribe）　　登録（記載）にふさわしくないもの。例外的な場合を除いては、再度の登録推薦は不可。
●「世界遺産基金」予算の承認 と国際援助要請の審議
●グローバル戦略や世界遺産戦略の目標等の審議

⑪ 世界遺産委員会委員国

　世界遺産委員会委員国は、世界遺産条約締結国の中から、世界の異なる地域および文化が均等に代表される様に選ばれた、21か国によって構成される。任期は原則6年であるが、4年に短縮できる。2年毎に開かれる世界遺産条約締約国総会で改選される。世界遺産委員会ビューローは、毎年、世界遺産委員会によって選出された7か国（◎議長国 1、○副議長国 5、□ラポルチュール（報告担当国）1）によって構成される。2023年7月現在の世界遺産委員会の委員国は、下記の通り。

　　○アルゼンチン、ベルギー、ブルガリア、ギリシャ、□インド、○イタリア、
　　日本、メキシコ、カタール、ルワンダ、セント・ヴィンセントおよびグレナディーン諸島、ザンビア
　　　　（任期 第43回ユネスコ総会の会期終了＜2025年11月頃＞まで）

　　エジプト、エチオピア、マリ、ナイジェリア、オーマン、○タイ、○ロシア連邦、
　　◎サウジアラビア、○南アフリカ
　　　　（任期 第42回ユネスコ総会の会期終了＜2023年11月頃＞まで）

＜第45回世界遺産委員会＞
　◎　議長国　サウジアラビア
　　　　議長：ハイファ・アル・モグリン王女（H.H Princess Haifa Al Mogrin）
　　　　　　　　ユネスコ全権大使
　○　副議長国　アルゼンチン、イタリア、ロシア連邦、南アフリカ、タイ
　□　ラポルチュール（報告担当国）シカール・ジャイン（インド）
　　　　　　　　　　　　　　↑

　◎　議長国　ロシア連邦
　　　　議長：アレクサンダー・クズネツォフ氏（H.E.Mr Alexander Kuznetsov）
　　　　　　　　ユネスコ全権大使
　○　副議長国　スペイン、セントキッツ・ネイヴィース、タイ、南アフリカ、サウジアラビア
　□　ラポルチュール（報告担当国）　シカール・ジャイン（インド）

＜第44回世界遺産委員会＞
　◎　議長国　中国
　　　　議長：田学軍(H.E. Mr. Tian Xuejun)　中国教育部副部長
　○　副議長国　バーレーン、グアテマラ、ハンガリー、スペイン、ウガンダ
　□　ラポルチュール（報告担当国）バーレーン　ミレイ・ハサルタン・ウォシンスキー
　　　　　　　　　　　　　　　　　　　　　　（Ms. Miray Hasaltun Wosinski）

＜第43回世界遺産委員会＞
　◎　議長国　アゼルバイジャン
　　　　議長：アブルファス・ガライェフ（H.E. Mr. Abulfaz Garayev）
　○　副議長国　ノルウェー、ブラジル、インドネシア、ブルキナファソ、チュニジア
　□　ラポルチュール（報告担当国）オーストラリア　マハニ・テイラー（Ms. Mahani Taylor）

＜第42回世界遺産委員会＞
　◎　議長国　バーレーン
　　　　議長：シャイハ・ハヤ・ラシード・アル・ハリーファ氏(Sheikha Haya Rashed Al Khalifa)
　　　　　　　　国際法律家
　○　副議長国　アゼルバイジャン、ブラジル、中国、スペイン、ジンバブエ
　□　ラポルチュール（報告担当国）ハンガリー　アンナ・E.ツァイヒナー（Ms.Anna E. Zeichner）

⑫ 世界遺産委員会の開催歴

世界遺産の概要

通 常

回 次	開催都市（国名）	開催期間	登録物件数
第 1 回	パリ（フランス）	1977年 6月27日〜 7月 1日	0
第 2 回	ワシントン（アメリカ合衆国）	1978年 9月 5日〜 9月 8日	12
第 3 回	ルクソール（エジプト）	1979年10月22日〜10月26日	45
第 4 回	パリ（フランス）	1980年 9月 1日〜 9月 5日	28
第 5 回	シドニー（オーストラリア）	1981年10月26日〜10月30日	26
第 6 回	パリ（フランス）	1982年12月13日〜12月17日	24
第 7 回	フィレンツェ（イタリア）	1983年12月 5日〜12月 9日	29
第 8 回	ブエノスアイレス（アルゼンチン）	1984年10月29日〜11月 2日	23
第 9 回	パリ（フランス）	1985年12月 2日〜12月 6日	30
第10回	パリ（フランス）	1986年11月24日〜11月28日	31
第11回	パリ（フランス）	1987年12月 7日〜12月11日	41
第12回	ブラジリア（ブラジル）	1988年12月 5日〜12月 9日	27
第13回	パリ（フランス）	1989年12月11日〜12月15日	7
第14回	バンフ（カナダ）	1990年12月 7日〜12月12日	17
第15回	カルタゴ（チュニジア）	1991年12月 9日〜12月13日	22
第16回	サンタ・フェ（アメリカ合衆国）	1992年12月 7日〜12月14日	20
第17回	カルタヘナ（コロンビア）	1993年12月 6日〜12月11日	33
第18回	プーケット（タイ）	1994年12月12日〜12月17日	29
第19回	ベルリン（ドイツ）	1995年12月 4日〜12月 9日	29
第20回	メリダ（メキシコ）	1996年12月 2日〜12月 7日	37
第21回	ナポリ（イタリア）	1997年12月 1日〜12月 6日	46
第22回	京都（日本）	1998年11月30日〜12月 5日	30
第23回	マラケシュ（モロッコ）	1999年11月29日〜12月 4日	48
第24回	ケアンズ（オーストラリア）	2000年11月27日〜12月 2日	61
第25回	ヘルシンキ（フィンランド）	2001年12月11日〜12月16日	31
第26回	ブダペスト（ハンガリー）	2002年 6月24日〜 6月29日	9
第27回	パリ（フランス）	2003年 6月30日〜 7月 5日	24
第28回	蘇州（中国）	2004年 6月28日〜 7月 7日	34
第29回	ダーバン（南アフリカ）	2005年 7月10日〜 7月18日	24
第30回	ヴィリニュス（リトアニア）	2006年 7月 8日〜 7月16日	18
第31回	クライスト・チャーチ(ニュージーランド)	2007年 6月23日〜 7月 2日	22
第32回	ケベック（カナダ）	2008年 7月 2日〜 7月10日	27
第33回	セビリア（スペイン）	2009年 6月22日〜 6月30日	13
第34回	ブラジリア（ブラジル）	2010年 7月25日〜 8月 3日	21
第35回	パリ（フランス）	2011年 6月19日〜 6月29日	25
第36回	サンクトペテルブルク（ロシア連邦）	2012年 6月24日〜 7月 6日	26
第37回	プノンペン（カンボジア）	2013年 6月16日〜 6月27日	19
第38回	ドーハ（カタール）	2014年 6月15日〜 6月25日	26
第39回	ボン（ドイツ）	2015年 6月28日〜 7月 8日	24
第40回	イスタンブール（トルコ）	2016年 7月10日〜 7月17日＊	21
〃	パリ（フランス）	2016年10月24日〜10月26日＊	
第41回	クラクフ（ポーランド）	2017年 7月 2日〜 7月12日	21
第42回	マナーマ（バーレーン）	2018年 6月24日〜 7月 4日	19
第43回	バクー（アゼルバイジャン）	2019年 6月30日〜 7月10日	29
第44回	福州（中国）	2021年 7月16日〜 7月31日	34
第45回	リヤド（サウジアラビア）	2023年 9月10日 〜9月25日	X

(注) 当初登録された物件が、その後隣国を含めた登録地域の拡大・延長などで、新しい物件として統合・再登録された物件等を含む。
＊トルコでの不測の事態により、当初の会期を3日間短縮、10月にフランスのパリで審議継続した。

臨 時

回 次	開催都市（国名）	開催期間	登録物件数
第 1 回	パリ（フランス）	1981年 9月10日〜 9月11日	1

第 2 回	パリ（フランス）	1997年10月29日
第 3 回	パリ（フランス）	1999年 7月12日
第 4 回	パリ（フランス）	1999年10月30日
第 5 回	パリ（フランス）	2001年 9月12日
第 6 回	パリ（フランス）	2003年 3月17日～ 3月22日
第 7 回	パリ（フランス）	2004年12月 6日～12月11日
第 8 回	パリ（フランス）	2007年10月24日
第 9 回	パリ（フランス）	2010年 6月14日
第10回	パリ（フランス）	2011年11月 9日
第11回	パリ（フランス）	2015年11月19日
第12回	パリ（フランス）	2017年11月15日
第13回	パリ（フランス）	2019年11月29日
第14回	オンライン	2020年11月 2日
第15回	オンライン	2021年 3月29日
第16回	パリ（フランス）	2021年11月26日
第17回	パリ（フランス）	2022年12月12日
第18回	パリ（フランス）	2023年 1月24日～ 1月25日　　　　3

⑬ 世界遺産の種類

世界遺産には、自然遺産、文化遺産、複合遺産の3種類に分類される。

□自然遺産（Natural Heritage）

自然遺産とは、無生物、生物の生成物、または、生成物群からなる特徴のある自然の地域で、鑑賞上、または、学術上、「顕著な普遍的価値」（Outstanding Universal Value）を有するもの、そして、地質学的、または、地形学的な形成物および脅威にさらされている動物、または、植物の種の生息地、または、自生地として区域が明確に定められている地域で、学術上、保存上、または、景観上、「顕著な普遍的価値」を有するものと定義することが出来る。

　地球上の顕著な普遍的価値をもつ自然景観、地形・地質、生態系、生物多様性などを有する自然遺産の数は、2023年7月現在、218物件。

大地溝帯のケニアの湖水システム(ケニア)、セレンゲティ国立公園(タンザニア)、キリマンジャロ国立公園(タンザニア)、モシ・オア・トゥニャ〈ヴィクトリア瀑布〉(ザンビア／ジンバブエ)、サガルマータ国立公園(ネパール)、スマトラの熱帯雨林遺産(インドネシア)、屋久島(日本)、白神山地(日本)、知床(日本)、小笠原諸島(日本)、奄美大島、徳之島、沖縄島北部及び西表島（日本）、グレート・バリア・リーフ(オーストラリア)、スイス・アルプス ユングフラウ・アレッチ(スイス)、イルリサート・アイスフィヨルド(デンマーク)、バイカル湖 (ロシア連邦)、カナディアン・ロッキー山脈公園(カナダ)、グランド・キャニオン国立公園(アメリカ合衆国)、エバーグレーズ国立公園(アメリカ合衆国)、レヴィジャヒヘド諸島(メキシコ)、ガラパゴス諸島(エクアドル)、イグアス国立公園(ブラジル／アルゼンチン) などがその代表的な物件。

□文化遺産（Cultural Heritage）

文化遺産とは、歴史上、芸術上、または、学術上、「顕著な普遍的価値」（Outstanding Universal Value）を有する記念物、建築物群、記念的意義を有する彫刻および絵画、考古学的な性質の物件および構造物、金石文、洞穴居ならびにこれらの物件の組合せで、歴史的、芸術上、または、学術上、「顕著な普遍的価値」を有するものをいう。

遺跡（Sites）とは、自然と結合したものを含む人工の所産および考古学的遺跡を含む区域で、歴史上、芸術上、民族学上、または、人類学上、「顕著な普遍的価値」を有するものをいう。
建造物群（Groups of buildings）とは、独立し、または、連続した建造物の群で、その建築様式、均質性、または、景観内の位置の為に、歴史上、芸術上、または、学術上、「顕著な普遍的価値」を有するものをいう。

モニュメント（Monuments）とは、建築物、記念的意義を有する彫刻および絵画、考古学的な性質の物件および構造物、金石文、洞穴居ならびにこれらの物件の組合せで、歴史的、芸術上、または、学術上、「顕著な普遍的価値」を有するものをいう。

人類の英知と人間活動の所産を様々な形で語り続ける顕著な普遍的価値をもつ遺跡、建造物群、モニュメントなどの文化遺産の数は、**2023年7月現在、900物件。**

モンバサのジーザス要塞(ケニア)、メンフィスとそのネクロポリス／ギザからダハシュールまでのピラミッド地帯（エジプト)、バビロン（イラク)、ペルセポリス(イラン)、サマルカンド(ウズベキスタン)、タージ・マハル(インド)、アンコール(カンボジア)、万里の長城（中国)、高句麗古墳群（北朝鮮)、古都京都の文化財(日本)、厳島神社(日本)、白川郷と五箇山の合掌造り集落(日本)、北海道・北東北の縄文遺跡群（日本)、アテネのアクロポリス(ギリシャ)、ローマ歴史地区(イタリア)、ヴェルサイユ宮殿と庭園(フランス)、アルタミラ洞窟(スペイン)、ストーンヘンジ(英国)、ライン川上中流域の渓谷(ドイツ)、プラハの歴史地区(チェコ)、アウシュヴィッツ強制収容所(ポーランド)、クレムリンと赤の広場(ロシア連邦)、自由の女神像(アメリカ合衆国)、テオティワカン古代都市(メキシコ)、クスコ市街(ペルー)、ブラジリア(ブラジル)、ウマワカの渓谷(アルゼンチン) などがその代表的な物件。

文化遺産の中で、**文化的景観**（Cultural Landscapes）という概念に含まれる物件がある。
文化的景観とは、「人間と自然環境との共同作品」とも言える景観。文化遺産と自然遺産との中間的な存在で、現在は文化遺産の分類に含められており、次の三つのカテゴリーに分類することができる。

1) 庭園、公園など人間によって意図的に設計され創造されたと明らかに定義できる景観
2) 棚田など農林水産業などの産業と関連した有機的に進化する景観で、
 次の2つのサブ・カテゴリーに分けられる。
 ①残存する(或は化石)景観（a relict (or fossil) landscape）
 ②継続中の景観（continuing landscape）
3) 聖山など自然的要素が強い宗教、芸術、文化などの事象と関連する文化的景観

コンソ族の文化的景観(エチオピア)、アハサー・オアシス、進化する文化的景観（サウジアラビア)、オルホン渓谷の文化的景観(モンゴル)、杭州西湖の文化的景観(中国)、紀伊山地の霊場と参詣道(日本)、石見銀山遺跡とその文化的景観(日本)、バジ・ビムの文化的景観(オーストラリア)、フィリピンのコルディリェラ山脈の棚田(フィリピン)、シンクヴェトリル国立公園(アイスランド)、シントラの文化的景観(ポルトガル)、グラン・カナリア島の文化的景観のリスコ・カイド洞窟と聖山群（スペイン)、ザルツカンマーグート地方のハルシュタットとダッハシュタインの文化的景観(オーストリア)、トカイ・ワイン地方の歴史的・文化的景観(ハンガリー)、ペルガモンとその多層的な文化的景観(トルコ)、ヴィニャーレス渓谷(キューバ)、パンプーリャ湖近代建築群(ブラジル) などがこの範疇に入る。

□**複合遺産**（Cultural and Natural Heritage）

自然遺産と文化遺産の両方の要件を満たしている物件が**複合遺産**で、最初から複合遺産として登録される場合と、はじめに、自然遺産、あるいは、文化遺産として登録され、その後、もう一方の遺産としても評価されて複合遺産となる場合がある。世界遺産条約の本旨である自然と文化との結びつきを代表する複合遺産の数は、**2023年7月現在、39物件。**

ワディ・ラム保護区（ヨルダン)、カンチェンジュンガ国立公園（インド)、泰山（中国)、チャンアン景観遺産群（ヴェトナム)、ウルル・カタジュタ国立公園（オーストラリア)、トンガリロ国立公園（ニュージーランド)、ギョレメ国立公園とカッパドキア（トルコ)、メテオラ（ギリシャ)、ピレネー地方-ペルデュー山（フランス／スペイン)、ティカル国立公園（グアテマラ)、マチュ・ピチュの歴史保護区（ペルー）、パラチとイーリャ・グランデ－文化と生物多様性(ブラジル)などが代表的な物件。

⑭ ユネスコ世界遺産の登録要件

　ユネスコ世界遺産の登録要件は、世界的に「顕著な普遍的価値」（outstanding universal value）を有することが前提であり、世界遺産委員会が定めた世界遺産の登録基準（クライテリア）の一つ以上を完全に満たしている必要がある。また、世界遺産としての価値を将来にわたって継承していく為の保護管理措置が担保されていることが必要である。

⑮ ユネスコ世界遺産の登録基準

　世界遺産委員会が定める世界遺産の登録基準（クライテリア）が設けられており、このうちの一つ以上の基準を完全に満たしていることが必要。

（i）　人類の創造的天才の傑作を表現するもの。→人類の創造的天才の傑作

（ii）　ある期間を通じて、または、ある文化圏において、建築、技術、記念碑的芸術、町並み計画、景観デザインの発展に関し、人類の価値の重要な交流を示すもの。→人類の価値の重要な交流を示すもの

（iii）現存する、または、消滅した文化的伝統、または、文明の、唯一の、または、少なくとも稀な証拠となるもの。→文化的伝統、文明の稀な証拠

（iv）人類の歴史上、重要な時代を例証する、ある形式の建造物、建築物群、技術の集積、または、景観の顕著な例。→歴史上、重要な時代を例証する優れた例

（v）　特に、回復困難な変化の影響下で損傷されやすい状態にある場合における、ある文化（または、複数の文化）或は、環境と人間との相互作用を代表する伝統的集落、または、土地利用の顕著な例。→存続が危ぶまれている伝統的集落、土地利用の際立つ例

（vi）顕著な普遍的な意義を有する出来事、現存する伝統、思想、信仰、または、芸術的、文学的作品と、直接に、または、明白に関連するもの。→普遍的出来事、伝統、思想、信仰、芸術、文学的作品と関連するもの

（vii）もっともすばらしい自然的現象、または、ひときわすぐれた自然美をもつ地域、及び、美的な重要性を含むもの。→自然景観

（viii）地球の歴史上の主要な段階を示す顕著な見本であるもの。これには、生物の記録、地形の発達における重要な地学的進行過程、或は、重要な地形的、または、自然地理的特性などが含まれる。→地形・地質

（ix）陸上、淡水、沿岸、及び、海洋生態系と動植物群集の進化と発達において、進行しつつある重要な生態学的、生物学的プロセスを示す顕著な見本であるもの。→生態系

（x）生物多様性の本来的保全にとって、もっとも重要かつ意義深い自然生息地を含んでいるもの。これには、科学上、または、保全上の観点から、すぐれて普遍的価値をもつ絶滅の恐れのある種が存在するものを含む。→生物多様性

　（注）→ は、わかりやすい覚え方として、当シンクタンクが言い換えたものである。

世界遺産の概要

16 ユネスコ世界遺産に登録されるまでの手順

世界遺産リストへの登録物件の推薦は、個人や団体ではなく、世界遺産条約を締結した各国政府が行う。日本では、文化遺産は文化庁、自然遺産は環境省と林野庁が中心となって決定している。

ユネスコの「世界遺産リスト」に登録されるプロセスは、政府が暫定リストに基づいて、パリに事務局がある世界遺産委員会に推薦し、自然遺産については、**IUCN**(国際自然保護連合)、文化遺産については、**ICOMOS**(イコモス　国際記念物遺跡会議)の専門的な評価報告書や**ICCROM**(イクロム　文化財保存修復研究国際センター)の助言などに基づいて審議され、世界遺産リストへの登録の可否が決定される。

IUCN（The World Conservation Union　国際自然保護連合、以前は、自然及び天然資源の保全に関する国際同盟＜International Union for Conservation of Nature and Natural Resources＞）は、国連環境計画(UNEP)、ユネスコ(UNESCO)などの国連機関や世界自然保護基金(WWF)などの協力の下に、野生生物の保護、自然環境及び自然資源の保全に係わる調査研究、発展途上地域への支援などを行っているほか、絶滅のおそれのある世界の野生生物を網羅したレッド・リスト等を定期的に刊行している。

世界遺産との関係では、IUCNは、世界遺産委員会への諮問機関としての役割を果たしている。自然保護や野生生物保護の専門家のワールド・ワイドなネットワークを通じて、自然遺産に推薦された物件が世界遺産にふさわしいかどうかの専門的な評価、既に世界遺産に登録されている物件の保全状態のモニタリング(監視)、締約国によって提出された国際援助要請の審査、人材育成活動への支援などを行っている。

ICOMOS（International Council of Monuments and Sites　国際記念物遺跡会議）は、本部をフランス、パリに置く国際的な非政府組織（NGO）である。1965年に設立され、建築遺産及び考古学的遺産の保全のための理論、方法論、そして、科学技術の応用を推進することを目的としている。1964年に制定された「記念建造物および遺跡の保全と修復のための国際憲章」(ヴェネチア憲章)に示された原則を基盤として活動している。

世界遺産条約に関するICOMOSの役割は、「世界遺産リスト」への登録推薦物件の審査＜現地調査（夏〜秋）、イコモスパネル(11月末〜12月初)、中間報告(1月中)＞、文化遺産の保存状況の監視、世界遺産条約締約国から提出された国際援助要請の審査、人材育成への助言及び支援などである。

【新登録候補物件の評価結果についての世界遺産委員会への4つの勧告区分】

① 登録(記載)勧告　　世界遺産としての価値を認め、世界遺産リストへの
（Recommendation for Inscription）　登録(記載)を勧める。

② 情報照会勧告　　世界遺産としての価値は認めるが、追加情報の提出を求
（Recommendation for Referral）　めた上で、次回以降の世界遺産委員会での審議を勧める。

③ 登録(記載)延期勧告　　より綿密な調査や登録推薦書類 の抜本的な改定が必要
（Recommendation for Deferral）　なもの。登録推薦書類を再提出した後、約1年半をかけて、再度、専門機関のIUCNやICOMOSの審査を受けることを勧める。

④ 不登録(不記載)勧告　　登録(記載)にふさわしくないもの。
（Not recommendation for Inscription）　例外的な場合を除いて再推薦は不可とする。

ICCROM（International Centre for the Study of the Preservation and Restoration of Cultural Property文化財保存及び修復の研究のための国際センター)は、本部をイタリア、ローマにおく国際的な政府間機関（IGO）である。ユネスコによって1956年に設立され、不動産・動産の文化遺産の保全強化を目的とした研究、記録、技術支援、研修、普及啓発を行うことを目的としている。

世界遺産条約に関するICCROMの役割は、文化遺産に関する研修において主導的な協力機関であること、文化遺産の保存状況の監視、世界遺産条約締約国から提出された国際援助要請の審査、人材育成への助言及び支援などである。

17 世界遺産暫定リスト

世界遺産暫定リストとは、各世界遺産条約締約国が「世界遺産リスト」へ登録することがふさわしいと考える、自国の領域内に存在する物件の目録である。

従って、世界遺産条約締約国は、各自の世界遺産暫定リストに、将来、登録推薦を行う意思のある物件の名称を示す必要がある。

2023年7月現在、世界遺産暫定リストに登録されている物件は、1716物件（178か国）であり、世界遺産暫定リストを、まだ作成していない国は、作成が必要である。また、追加や削除など、世界遺産暫定リストの定期的な見直しが必要である。

⑱ 危機にさらされている世界遺産（略称　危機遺産　★【危機遺産】　52物件）

ユネスコの「危機にさらされている世界遺産リスト」には、2023年7月現在、35の国と地域にわたって自然遺産が16物件、文化遺産が39物件の合計55物件が登録されている。地域別に見ると、アフリカが15物件、アラブ諸国が23物件、アジア・太平洋地域が6物件、ヨーロッパ・北米が5物件、ラテンアメリカ・カリブが6物件となっている。

危機遺産になった理由としては、地震などの自然災害によるもの、民族紛争などの人為災害によるものなど多様である。世界遺産は、今、イスラム国などによる攻撃、破壊、盗難の危機にさらされている。こうした危機から回避していく為には、戦争や紛争のない平和な社会を築いていかなければならない。それに、開発と保全のあり方も多角的な視点から見つめ直していかなければならない。

「危機遺産リスト」に登録されても、その後改善措置が講じられ、危機的状況から脱した場合は、「危機遺産リスト」から解除される。一方、一旦解除されても、再び危機にさらされた場合には、再度、「危機遺産リスト」に登録される。一向に改善の見込みがない場合には、「世界遺産リスト」そのものからの登録抹消もありうる。

⑲ 危機にさらされている世界遺産リストへの登録基準

世界遺産委員会が定める危機にさらされている世界遺産リスト（List of the World Heritage in Danger）への登録基準は、以下の通りで、いずれか一つに該当する場合に登録される。

〔自然遺産の場合〕

(1) **確認危険**　遺産が特定の確認された差し迫った危険に直面している、例えば、

 a. 法的に遺産保護が定められた根拠となった顕著で普遍的な価値をもつ種で、絶滅の危機にさらされている種やその他の種の個体数が、病気などの自然要因、或は、密猟・密漁などの人為的要因などによって著しく低下している
 b. 人間の定住、遺産の大部分が氾濫するような貯水池の建設、産業開発や、農薬や肥料の使用を含む農業の発展、大規模な公共事業、採掘、汚染、森林伐採、燃料材の採取などによって、遺産の自然美や学術的価値が重大な損壊を被っている
 c. 境界や上流地域への人間の侵入により、遺産の完全性が脅かされる

(2) **潜在危険**　遺産固有の特徴に有害な影響を与えかねない脅威に直面している、例えば、

 a. 指定地域の法的な保護状態の変化
 b. 遺産内か、或は、遺産に影響が及ぶような場所における再移住計画、或は、開発事業
 c. 武力紛争の勃発、或は、その恐れ
 d. 保護管理計画が欠如しているか、不適切か、或は、十分に実施されていない

〔文化遺産の場合〕

(1) **確認危険**　遺産が特定の確認された差し迫った危険に直面している、例えば、

a. 材質の重大な損壊
b. 構造、或は、装飾的な特徴の重大な損壊
c. 建築、或は、都市計画の統一性の重大な損壊
d. 都市、或は、地方の空間、或は、自然環境の重大な損壊
e. 歴史的な真正性の重大な喪失
f. 文化的な意義の大きな喪失

(2) **潜在危険**　遺産固有の特徴に有害な影響を与えかねない脅威に直面している、例えば、

a. 保護の度合いを弱めるような遺産の法的地位の変化
b. 保護政策の欠如
c. 地域開発計画による脅威的な影響
d. 都市開発計画による脅威的な影響
e. 武力紛争の勃発、或は、その恐れ
f. 地質、気象、その他の環境的な要因による漸進的変化

⑳ 監視強化メカニズム

　監視強化メカニズム（Reinforced Monitoring Mechanism略称：RMM）とは、2007年4月に開催されたユネスコの第176回理事会で採択された「世界遺産条約の枠組みの中で、世界遺産委員会の決議の適切な履行を確保する為のメカニズムを世界遺産委員会で提案すること」の事務局長への要請を受け、2007年の第31回世界遺産委員会で採択された新しい監視強化メカニズムのことである。RMMの目的は、「顕著な普遍的価値」の喪失につながりかねない突発的、偶発的な原因や理由で、深刻な危機的状況に陥った現場に専門家を速やかに派遣、監視し、次の世界遺産委員会での決議を待つまでもなく可及的速やかな対応や緊急措置を講じられる仕組みである。

㉑ 世界遺産リストからの登録抹消

　ユネスコの世界遺産は、「世界遺産リスト」への登録後において、下記のいずれかに該当する場合、世界遺産委員会は、「世界遺産リスト」から登録抹消の手続きを行なうことが出来る。

1) 世界遺産登録を決定づけた物件の特徴が失われるほど物件の状態が悪化した場合。
2) 世界遺産の本来の特質が、登録推薦の時点で、既に、人間の行為によって脅かされており、かつ、その時点で世界遺産条約締約国によりまとめられた必要な改善措置が、予定された期間内に講じられなかった場合。

これまでの登録抹消の事例としては、下記の3つの事例がある。

●オマーン　　「アラビアン・オリックス保護区」
　　　　　　　（自然遺産　1994年世界遺産登録　2007年登録抹消）
　　　　　　　＜理由＞油田開発の為、オペレーショナル・ガイドラインズに違反し世界遺産の登録
　　　　　　　　　　　範囲を勝手に変更したことによる世界遺産登録時の完全性の喪失。
●ドイツ　　　「ドレスデンのエルベ渓谷」
　　　　　　　（文化遺産　2004年世界遺産登録　★【危機遺産】2006年登録　2009年登録抹消）
　　　　　　　＜理由＞文化的景観の中心部での橋の建設による世界遺産登録時の完全性の喪失。
●英国　　　　「リヴァプール-海商都市」
　　　　　　　（文化遺産　2004年世界遺産登録　★【危機遺産】2012年登録　2021年登録抹消）
　　　　　　　＜理由＞19世紀の面影を残す街並みが世界遺産に登録されていたが、
　　　　　　　　　　　その後の都市開発で歴史的景観が破壊された。

22 世界遺産基金

　世界遺産基金とは、世界遺産の保護を目的とした基金で、2020～2021年(2年間)の予算は、5.6百万米ドル。世界遺産条約が有効に機能している最大の理由は、この世界遺産基金を締約国に義務づけることにより世界遺産保護に関わる援助金を確保できることであり、その使途については、世界遺産委員会等で審議される。

　日本は、世界遺産基金への分担金として、世界遺産条約締約後の1993年には、762,080US$(1992年／1993年分を含む)、その後、

1994年 395,109US$、　1995年 443,903US$、　　1996年 563,178 US$、
1997年 571,108US$、　1998年 641,312US$、　1999年 677,834US$、　2000年 680,459US$、
2001年 598,804US$、　2002年 598,804US$、　2003年 598,804US$、　2004年 597,038US$、
2005年 597,038US$、　2006年 509,350US$、　2007年 509,350US$、　2008年 509,350US$、
2009年 509,350US$、　2010年 409,137US$、　2011年 409,137US$、　2012年 409,137US$、
2013年 353,730US$、　2014年 353,730US$、　2015年 353,730US$、　2016年 316,019US$、
2017年 316,019US$、　2018年 316,019US$、　2019年 279,910US$、　2020年 279,910US$、
2021年 289,367US$を拠出している。

(1) 世界遺産基金の財源

　　□世界遺産条約締約国に義務づけられた分担金(ユネスコに対する分担金の1%を上限とする額)
　　□各国政府の自主的拠出金、団体・機関(法人)や個人からの寄付金

　　(2021年予算の分担金または任意拠出金の支払予定上位国)

❶米国*	637,743 US$	❷中国	405,643 US$	❸日本	289,367 US$
❹ドイツ	203,834 US$	❺フランス	151,669 US$	❻英国	149,275 US$
❼ブラジル	110,595 US$	❽イタリア	111,746 US$	❾カナダ	92,371 US$
❿ロシア連邦	78,614 US$	⓫韓国	76,610 US$	⓬オーストラリア	74,672 US$
�13スペイン	72,525 US$	�14トルコ	44,803 US$	�015オランダ	44,322 US$
�016メキシコ	43,646 US$	�017サウジアラビア	39,614 US$	�018スイス	38,884 US$
�019スウェーデン	30,607 US$	ⓠ20ベルギー	27,753 US$		

　*米国は、2018年12月末にユネスコを脱退したが、これまでの滞納額は支払い義務あり。

世界遺産基金（**The World Heritage Fund／Fonds du Patrimoine Mondial**）

- UNESCO account No. 949-1-191558　　　　　　　　　　(US$)
 CHASE MANHATTAN BANK　4 Metrotech Center,Brooklyn,NewYork,NY 11245 USA
 SWIFT CODE:CHASUS33-ABA No.0210-0002-1
- UNESCO account No. 30003-03301-00037291180-53　　　($ EU)
 Societe Generale　106 rue Saint−Dominique 75007 paris　FRANCE
 SWIFT CODE:SOGE FRPPAFS

(2) 世界遺産基金からの国際援助の種類と援助実績

①世界遺産登録の準備への援助（Preparatory Assistance）

　　＜例示＞
●マダガスカル　　アンタナナリボのオートヴィル　　　　　　　　　　30,000 US＄

②保全管理への援助（Conservation and Management Assistance）

　　＜例示＞
●ラオス　　　　　　ラオスにおける世界遺産保護の為の　　　　　　　44,500 US＄
　　　　　　　　　　遺産影響評価の為の支援

●スリランカ　　　　古代都市シギリヤ　　　　　　　　　　　　　　　91,212 US＄
　　　　　　　　　　（1982年世界遺産登録）の保全管理

●北マケドニア　　　オフリッド地域の自然・文化遺産　　　　　　　　55,000 US＄
　　　　　　　　　　（1979年／1980年／2009年／2019年世界遺産登録）
　　　　　　　　　　の文化と遺産管理の強化

③緊急援助（Emergency Assistance）

　　＜例示＞
●ガンビア　　　　　クンタ・キンテ島と関連遺跡群（2003年世界遺産登録）　5,025 US＄
　　　　　　　　　　のCFAOビルの屋根の復旧

㉓ ユネスコ文化遺産保存日本信託基金

ユネスコが日本政府の拠出金によって設置している日本信託基金には、次の様な基金がある。

○ユネスコ文化遺産保存信託基金（外務省所管）
○ユネスコ人的資源開発信託基金（外務省所管）
○ユネスコ青年交流信託基金（文部科学省所管）
○万人のための教育信託基金（文部科学省所管）
○持続可能な開発のための教育信託基金（文部科学省所管）
○ユネスコ地球規模の課題の解決のための科学事業信託基金（文部科学省所管）
○ユネスコ技術援助専門家派遣信託基金（文部科学省所管）
○エイズ教育特別信託基金（文部科学省所管）
○アジア太平洋地域教育協力信託基金（文部科学省所管）

これらのうち、ユネスコ文化遺産保存日本信託基金による主な実施中の案件は、次の通り。

●カンボジア「アンコール遺跡」　　　国際調整委員会等国際会議の開催　1990年〜
　　　　　　　　　　　　　　　　　　保存修復事業等　1994年〜
●ネパール「カトマンズ渓谷」　　　　ダルバール広場の文化遺産の復旧・復興　2015年〜
●ネパール「ルンビニ遺跡」　　　　　建造物等保存措置、考古学調査、統合的マスタープラン
　　　　　　　　　　　　　　　　　　策定、管理プロセスのレビュー、専門家育成　2010年〜
●ミャンマー「バガン遺跡」　　　　　遺跡保存水準の改善、人材養成　2014年〜2016年
●アフガニスタン「バーミヤン遺跡」　壁画保存、マスタープランの策定、東大仏仏龕の固定、
　　　　　　　　　　　　　　　　　　西大仏龕奥壁の安定化　2003年〜
●ボリヴィア「ティワナク遺跡」　　　管理計画の策定、人材育成（保存管理、発掘技術等）
　　　　　　　　　　　　　　　　　　2008年〜

- ●カザフスタン、キルギス、タジキスタン、トルクメニスタン、ウズベキスタン
「シルクロード世界遺産推薦　　遺跡におけるドキュメンテーション実地訓練・人材育成
ドキュメンテーション支援」　　2010年〜
- ●カーボヴェルデ、サントメ・プリンシペ、コモロ、モーリシャス、セーシェル、モルディブ、
ミクロネシア、クック諸島、ニウエ、トンガ、ツバル、ナウル、アンティグア・バーブーダ、
バハマ、バルバドス、ベリーズ、キューバ、ドミニカ、グレナダ、ガイアナ、ジャマイカ、
セントクリストファー・ネーヴィス、セントルシア、セントビンセント・グレナディーン、
スリナム、トリニダード・トバコ
「小島嶼開発途上国における世界遺産サイト保護支援」
能力形成及び地域共同体の持続可能な開発の強化
2011年〜2016年
- ●ウガンダ「カスビ王墓再建事業」　リスク管理及び火災防止、藁葺き技術調査、能力形成
2013年〜
- ●グアテマラ「ティカル遺跡保存事業」北アクロポリスの3Dデータの収集及び登録，人材育成
2016年〜
- ●ブータン「南アジア文化的景観支援」ワークショップの開催　2016年〜
- ●アルゼンチン、ボリビア、チリ、コロンビア、エクアドル、ペルー
「カパック・ニャン−アンデス道路網の保存支援事業」　モニタリングシステムの設置及び実施
2016年〜
- ●セネガル「ゴレ島の護岸保護支援」ゴレ島南沿岸の緊急対策措置（波止場の再建、世界遺産
サイト管理サービスの設置等）　2016年〜
- ●アルジェリア「カスバの保護支援事業」専門家会合の開催　2016年〜

㉔ 日本の世界遺産条約の締結とその後の世界遺産登録

1992年 6月19日	世界遺産条約締結を国会で承認。
1992年 6月26日	受諾の閣議決定。
1992年 6月30日	受諾書寄託、125番目*の世界遺産条約締約国となる。
	*現在は、旧ユーゴスラヴィアの解体によって、締約国リスト上では、124番目になっている。
1992年 9月30日	わが国について発効。
1992年10月	ユネスコに、奈良の寺院・神社、姫路城、日光の社寺、鎌倉の寺院・神社、法隆寺の仏教建造物、厳島神社、彦根城、琉球王国の城・遺産群、白川郷の集落、京都の社寺、白神山地、屋久島の12件の暫定リストを提出。
1993年12月	第17回世界遺産委員会カルタヘナ会議から世界遺産委員会委員国（任期6年）世界遺産リストに「法隆寺地域の仏教建造物」、「姫路城」、「屋久島」、「白神山地」の4件が登録される。
1994年11月	「世界文化遺産奈良コンファレンス」を奈良市で開催。「オーセンティシティに関する奈良ドキュメント」を採択。
1994年12月	世界遺産リストに「古都京都の文化財（京都市、宇治市、大津市）」が登録される。
1995年 9月	ユネスコの暫定リストに原爆ドームを追加。
1995年12月	世界遺産リストに「白川郷・五箇山の合掌造り集落」が登録される。
1996年12月	世界遺産リストに「広島の平和記念碑（原爆ドーム）」、「厳島神社」の2件が登録される。
1998年11月30日 〜12月 5日	第22回世界遺産委員会京都会議（議長：松浦晃一郎氏）
1998年12月	世界遺産リストに「古都奈良の文化財」が登録される。
1999年11月	松浦晃一郎氏が日本人として初めてユネスコ事務局長（第8代）に就任。

1999年12月	世界遺産リストに「日光の社寺」が登録される。
2000年5月18〜21日	世界自然遺産会議・屋久島2000
2000年12月	世界遺産リストに「琉球王国のグスク及び関連遺産群」が登録される。
2001年 4月 6日	ユネスコの暫定リストに「平泉の文化遺産」、「紀伊山地の霊場と参詣道」、「石見銀山遺跡」の3件を追加。
2001年 9月 5日 〜9月10日	アジア・太平洋地域における信仰の山の文化的景観に関する専門家会議を和歌山市で開催。
2002年 6月30日	世界遺産条約受諾10周年。
2003年12月	第27回世界遺産委員会マラケシュ会議から2回目の世界遺産委員会委員国(任期4年)
2004年 6月	文化財保護法の一部改正によって、新しい文化財保護の手法として「文化的景観」が新設され、「重要文化的景観」の選定がされるようになった。
2004年 7月	世界遺産リストに「紀伊山地の霊場と参詣道」が登録される。
2005年 7月	世界遺産リストに「知床」が登録される。
2005年10月15〜17日	第2回世界自然遺産会議 白神山地会議
2007年 1月30日	ユネスコの暫定リストに「富岡製糸場と絹産業遺産群」、「小笠原諸島」、「長崎の教会群とキリスト教関連遺産」、「飛鳥・藤原-古代日本の宮都と遺跡群」、「富士山」の5件を追加。
2007年 7月	世界遺産リストに「石見銀山遺跡とその文化的景観」が登録される。
2007年 9月14日	ユネスコの暫定リストに「国立西洋美術館本館」を追加。
2008年 6月	第32回世界遺産委員会ケベック・シティ会議で、「平泉-浄土思想を基調とする文化的景観-」の世界遺産リストへの登録の可否が審議され、わが国の世界遺産登録史上初めての「登録延期」となる。2011年の登録実現をめざす。
2009年 1月 5日	ユネスコの暫定リストに「北海道・北東北を中心とした縄文遺跡群」、「九州・山口の近代化産業遺産群」、「宗像・沖ノ島と関連遺産群」の3件を追加。
2009年 6月	第33回世界遺産委員会セビリア会議で、「ル・コルビジュエの建築と都市計画」(構成資産のひとつが「国立西洋美術館本館」)の世界遺産リストへの登録の可否が審議され、「情報照会」となる。
2009年10月1日〜2015年3月18日	国宝「姫路城」大天守、保存修理工事。
2010年 6月	ユネスコの暫定リストに「百舌鳥・古市古墳群」、「金を中心とする佐渡鉱山の遺産群」の2件を追加することを、文化審議会文化財分科会世界文化遺産特別委員会で決議。
2010年 7月	第34回世界遺産委員会ブラジリア会議で、「石見銀山遺跡とその文化的景観」の登録範囲の軽微な変更(442.4ha→529.17ha)がなされる。
2011年 6月	第35回世界遺産委員会パリ会議から3回目の世界遺産委員会委員国(任期4年)「小笠原諸島」、「平泉-仏国土(浄土)を表す建築・庭園及び考古学的遺跡群」の2件が登録される。「ル・コルビュジエの建築作品-近代建築運動への顕著な貢献-」(構成資産のひとつが「国立西洋美術館本館」)は、「登録延期」決議がなされる。
2012年 1月25日	日本政府は、世界遺産条約関係省庁連絡会議を開き、「富士山」(山梨県・静岡県)と「武家の古都・鎌倉」(神奈川県)を、2013年の世界文化遺産登録に向け、正式推薦することを決定。
2012年 7月12日	文化審議会の世界文化遺産特別委員会は、「富岡製糸場と絹産業遺産群」(群馬県)を2014年の世界文化遺産登録推薦候補とすること、それに、2011年に世界遺産リストに登録された「平泉」の登録範囲の拡大と登録遺産名の変更に伴い、追加する構成資産を世界遺産暫定リスト登録候補にすることを了承。
2012年11月6日〜8日	世界遺産条約採択40周年記念最終会合が、京都市の国立京都国際会館にて開催される。メインテーマ「世界遺産と持続可能な発展：地域社会の役割」
2013年 1月31日	世界遺産条約関係省庁連絡会議(外務省、文化庁、環境省、林野庁、水産庁、国土交通省、宮内庁で構成)において、世界遺産条約に基づくわが国の世界遺産

	暫定リストに、自然遺産として「奄美・琉球」を記載することを決定。
	世界遺産暫定リスト記載の為に必要な書類をユネスコ世界遺産センターに提出。
2013年3月	ユネスコ、対象地域の絞り込みを求め、世界遺産暫定リストへの追加を保留。
2013年 4月30日	イコモス、「富士山」を「記載」、「武家の古都・鎌倉」は「不記載」を勧告。
2013年 6月 4日	「武家の古都・鎌倉」について、世界遺産リスト記載推薦を取り下げることを決定。
2013年 6月22日	第37回世界遺産委員会プノンペン会議で、「富士山-信仰の対象と芸術の源泉」が登録される。
2013年 8月23日	文化審議会世界文化遺産・無形文化遺産部会及び世界文化遺産特別委員会で、「明治日本の産業革命遺産-九州・山口と関連遺産-」を2015年の世界遺産候補とすることを決定。
2014年1月	「奄美・琉球」、世界遺産暫定リスト記載の為に必要な書類をユネスコ世界遺産センターに再提出。
2014年 6月21日	第38回世界遺産委員会ドーハ会議で、「富岡製糸場と絹産業遺産群」が登録される。
2014年 7月10日	文化審議会世界文化遺産・無形文化遺産部会及び世界文化遺産特別委員会で、「長崎の教会群とキリスト教関連遺産」を2016年の世界遺産候補とすることを決定。
2014年10月	奈良文書20周年記念会合(奈良県奈良市)において、「奈良+20」を採択。
2015年 5月 4日	イコモス、「明治日本の産業革命遺産-九州・山口と関連遺産-」について、「記載」を勧告。
2015年 7月 5日	第39回世界遺産委員会ボン会議で、「明治日本の産業革命遺産:製鉄・製鋼、造船、石炭産業」について、議長の差配により審議なしで登録が決議された後、日本及び韓国からステートメントが発せられた。
2015年 7月	第39回世界遺産委員会ボン会議で、「世界遺産条約履行の為の作業指針」が改訂され、アップストリーム・プロセス(登録推薦に際して、締約国が諮問機関や世界遺産センターに技術的支援を要請できる仕組み)が制度化された。
2015年 7月28日	文化審議会世界文化遺産・無形文化遺産部会で、「『神宿る島』宗像・沖ノ島と関連遺産群」を2017年の世界遺産候補とすることを決定。
2016年 1月	「紀伊山地の霊場と参詣道」の軽微な変更(「熊野参詣道」及び「高野参詣道」について、延長約41.1km、面積11.1haを追加)申請書をユネスコ世界遺産センターへ提出。(第40回世界遺産委員会イスタンブール会議において承認)
2016年 1月	「富士山-信仰の対象と芸術の源泉」の保全状況報告書をユネスコ世界遺産センターに提出。(2016年7月の第40回世界遺産委員会イスタンブール会議で審議)
2016年 2月1日	「奄美大島、徳之島、沖縄島北部及び西表島」世界遺産暫定リストに記載。
2016年 2月	イコモスの中間報告において、「長崎の教会群とキリスト教関連遺産」について、「長崎の教会群」の世界遺産としての価値を、「禁教・潜伏期」に焦点をあてた内容に見直すべきとの評価が示され推薦を取下げ、修正後、2018年の登録をめざす。
2016年 5月17日	フランスなどとの共同推薦の「ル・コルビュジエの建築作品-近代建築運動への顕著な貢献-」(日本の推薦物件は「国立西洋美術館」)、「登録記載」の勧告。
2016年 7月17日	第40回世界遺産委員会イスタンブール会議で、「ル・コルビュジエの建築作品-近代建築運動への顕著な貢献-」が登録される。(フランスなど7か国17資産)
2016年 7月25日	文化審議会において、「長崎の教会群とキリスト教関連遺産」を2018年の世界遺産候補とすることを決定。(→「長崎と天草地方の潜伏キリシタン関連遺産」)
2017年 1月20日	「奄美大島、徳之島、沖縄島北部及び西表島」ユネスコへ世界遺産登録推薦書を提出。
2017年 6月30日	世界遺産条約受諾25周年。
2017年 7月 8日	第41回世界遺産委員会クラクフ会議で、「『神宿る島』宗像・沖ノ島と関連遺産群」が登録される。(8つの構成資産すべて認められる)
2017年 7月31日	文化庁の文化審議会世界文化遺産部会で「百舌鳥・古市古墳群」を2019年の世界遺産推薦候補とすることを決定。9月に開催される世界遺産条約関係省庁連絡会議(政府の推薦決定)を経て国内の推薦が決まる。

2019年 7月30日	文化庁の文化審議会世界文化遺産部会で「北海道・北東北の縄文遺跡群」を2021年の世界遺産推薦候補とすることを決定。9月に開催される世界遺産条約関係省庁連絡会議(政府の推薦決定)を経て国内の推薦が決まる。
2022年 6月30日	世界遺産条約締約30周年。
2023年 7月	世界遺産暫定リスト記載物件の滋賀県の国宝「彦根城」、今年から始まるユネスコの諮問機関ICOMOSが関与して助言する「事前評価制度」(9月15日が申請期限。評価の結果は約1年後に示される)を活用する方針。

25 日本のユネスコ世界遺産

2023年7月現在、25物件(自然遺産 1物件、文化遺産20物件)が「世界遺産リスト」に登録されており、世界第11位である。

❶法隆寺地域の仏教建造物　　奈良県生駒郡斑鳩町
　文化遺産(登録基準(i)(ii)(iv)(vi))　　1993年

❷姫路城　　兵庫県姫路市本町　　文化遺産(登録基準(i)(iv))　　1993年

③白神山地　　青森県(西津軽郡鰺ヶ沢町、深浦町、中津軽郡西目屋村)
　　　　　　秋田県(山本郡藤里町、八峰町、能代市)　　自然遺産(登録基準(ix))　　1993年

④屋久島　　鹿児島県熊毛郡屋久島町　　自然遺産(登録基準(vii)(ix))　　1993年

❺古都京都の文化財(京都市 宇治市 大津市)
　　京都府(京都市、宇治市)、滋賀県(大津市)　　文化遺産(登録基準(ii)(iv))　　1994年

❻白川郷・五箇山の合掌造り集落　　岐阜県(大野郡白川村)、富山県(南砺市)
　文化遺産(登録基準(iv)(v))　　1995年

❼広島の平和記念碑(原爆ドーム) 広島県広島市中区大手町　文化遺産(登録基準(vi))　　1996年

❽厳島神社　　広島県廿日市市宮島町　　文化遺産(登録基準(i)(ii)(iv)(vi))　　1996年

❾古都奈良の文化財　　奈良県奈良市　　文化遺産(登録基準(ii)(iii)(iv)(vi))　　1998年

❿日光の社寺　　栃木県日光市　　文化遺産(登録基準(i)(iv)(vi))　　1999年

⓫琉球王国のグスク及び関連遺産群
　沖縄県(那覇市、うるま市、国頭郡今帰仁村、中頭郡読谷村、北中城村、中城村、南城市)
　文化遺産(登録基準(ii)(iii)(vi))　　2000年

⓬紀伊山地の霊場と参詣道
　三重県(尾鷲市、熊野市、度会郡大紀町、北牟婁郡紀北町、南牟婁郡御浜町、紀宝町)
　奈良県(吉野郡吉野町、黒滝村、天川村、野迫川村、十津川村、下北山村、上北山村、川上村)
　和歌山県(新宮市、田辺市、橋本市、伊都郡かつらぎ町、九度山町、高野町、西牟婁郡白浜町、すさみ町、上富田町、東牟婁郡那智勝浦町、串本町)
　文化遺産(登録基準(ii)(iii)(iv)(vi))　　2004年／2016年

⓭知床　　北海道(斜里郡斜里町、目梨郡羅臼町)　　自然遺産(登録基準(ix)(x))　　2005年

⓮石見銀山遺跡とその文化的景観　　島根県大田市
　文化遺産(登録基準(ii)(iii)(v))　　2007年／2010年

⓯平泉-仏国土(浄土)を表す建築・庭園及び考古学的遺跡群
　岩手県西磐井郡平泉町　　文化遺産(登録基準(ii)(vi))　　2011年

⓰小笠原諸島　　東京都小笠原村　　自然遺産(登録基準(ix))　　2011年

⓱富士山-信仰の対象と芸術の源泉
　山梨県(富士吉田市、富士河口湖町、忍野村、山中湖村、鳴沢村)
　静岡県(富士宮市、富士市、御殿場市、裾野市、小山町)
　文化遺産(登録基準(iii)(vi))　　2013年

⓲富岡製糸場と絹産業遺産群　　群馬県(富岡市、藤岡市、伊勢崎市、下仁田町)
　文化遺産(登録基準(ii)(iv))　　2014年

⑲明治日本の産業革命遺産：製鉄・製鋼、造船、石炭産業
　福岡県(北九州市、大牟田市、中間市)、佐賀県(佐賀市)、長崎県(長崎市)、熊本県(荒尾市、宇城市)、
　鹿児島県(鹿児島市)、山口県(萩市)、岩手県(釜石市)、静岡県(伊豆の国市)
　文化遺産(登録基準(ii)(iv))　2015年

⑳ル・コルビュジエの建築作品-近代建築運動への顕著な貢献-
　フランス／スイス／ベルギー／ドイツ／インド／日本（東京都台東区)／アルゼンチン
　文化遺産(登録基準(i)(ii)(vi))　2016年

㉑「神宿る島」宗像・沖ノ島と関連遺産群　　福岡県(宗像市、福津市)
　文化遺産(登録基準(ii)(iii))　2017年

㉒長崎と天草地方の潜伏キリシタン関連遺産
　長崎県(長崎市、佐世保市、平戸市、五島市、南島原市、小値賀町、新上五島町)、熊本県(天草市)
　文化遺産(登録基準(ii)(iii))　2018年

㉓百舌鳥・古市古墳群：古代日本の墳墓群　大阪府（堺市、羽曳野市、藤井寺市)
　文化遺産(登録基準(iii)(iv))　2019年

㉔奄美大島、徳之島、沖縄島北部及び西表島
　自然遺産(登録基準(x))　2021年

㉕北海道・北東北ノ縄文遺跡群
　文化遺産(登録基準((iii)(v)))　2021年

㉖ 日本の世界遺産暫定リスト記載物件

　世界遺産締約国は、世界遺産委員会から将来、世界遺産リストに登録する為の候補物件について、暫定リスト(Tentative List)の目録を提出することが求められている。わが国の暫定リスト記載物件は、次の5件である。

● 古都鎌倉の寺院・神社ほか（神奈川県　1992年暫定リスト記載）
　　●「武家の古都・鎌倉」　2013年5月、「不記載」勧告。→登録推薦書類「取り下げ」
● 彦根城（滋賀県　1992年暫定リスト記載）
● 飛鳥・藤原-古代日本の宮都と遺跡群（奈良県　2007年暫定リスト記載）
● 金を中心とする佐渡鉱山の遺産群（新潟県　2010年暫定リスト記載）
● 平泉-仏国土(浄土)を表す建築・庭園及び考古学的遺跡群＜登録範囲の拡大＞
　（岩手県　2013年暫定リスト記載）

㉗ ユネスコ世界遺産の今後の課題

● 「世界遺産リスト」への登録物件の厳選、精選、代表性、信用(信頼)性の確保。
● 世界遺産委員会へ諮問する専門機関(IUCNとICOMOS)の勧告と世界遺産委員会の決議との
　乖離(いわゆる逆転登録)の是正。
● 世界遺産にふさわしいかどうかの潜在的OUV（顕著な普遍的価値)の有無等を書面審査で
　評価する「事前評価」(preliminary assessment)の導入。
● 行き過ぎたロビー活動を規制する為の規則を、オペレーショナル・ガイドラインズに反映する
　ことについての検討。
● 締約国と専門機関(IUCNとICOMOS)との対話の促進と手続きの透明性の確保。
● 同種、同類の登録物件のシリアルな再編と統合。
　　例示：イグアス国立公園(アルゼンチンとブラジル)
　　　　　サンティアゴ・デ・コンポステーラへの巡礼道(スペインとフランス)
　　　　　スンダルバンス国立公園(インド)とサンダーバンズ(バングラデシュ)
　　　　　古代高句麗王国の首都群と古墳群(中国)と高句麗古墳群(北朝鮮)　など。

世界遺産の概要

- ●「世界遺産リスト」への登録物件の上限数の検討。
- ●世界遺産の効果的な保護(Conservation)の確保。
- ●世界遺産登録時の真正性或は真実性（Authenticity)や完全性(Integrity)が損なわれた場合の世界遺産リストからの抹消。
- ●類似物件、同一カテゴリーの物件との合理的な比較分析。→ 暫定リストの充実
- ●登録物件数の地域的不均衡(ヨーロッパ・北米偏重)の解消。
- ●自然遺産と文化遺産の登録物件数の不均衡(文化遺産偏重)の解消。
- ●グローバル・ストラテジー(文化的景観、産業遺産、20世紀の建築等)の拡充。
- ●「文化的景観」、「歴史的町並みと街区」、「運河に関わる遺産」、「遺産としての道」など、特殊な遺産の世界遺産リストへの登録。
- ●危機にさらされている世界遺産（★【危機遺産】）への登録手続きの迅速化などの緊急措置。
- ●新規登録の選定作業よりも、既登録の世界遺産のモニタリングなど保全管理を重視し、危機遺産比率を下げていくことへの注力。
- ●複数国にまたがるシリアル・ノミネーション(トランスバウンダリー・ノミネーション)の保全管理にあたって、全体の「顕著な普遍的価値」が損なわれないよう、構成資産のある当事国や所有管理者間のコミュニケーションを密にし、全体像の中での各構成資産の位置づけなどの解説や説明など全体管理を行なう為の組織の組成とガイダンス施設の充実。
- ●インターネットからの現地情報の収集など実効性のある監視強化メカニズム（Reinforced Monitoring Mechanism)の運用。
- ●「気候変動が世界遺産に及ぼす影響」など地球環境問題への戦略的対応。
- ●世界遺産管理におけるHIA(Heritage Impact Assessment 文化遺産のもつ価値への開発等による影響度合いの評価）の重要性の認識と活用方法。
- ●世界遺産条約締約国が、世界遺産条約の理念や本旨を遵守しない場合の制裁措置等の検討。
- ●世界遺産条約をまだ締約していない国・地域（ツバル、ナウル、リヒテンシュタイン)の条約締約の促進。
- ●世界遺産条約を締約しているが、まだ世界遺産登録のない国(ブルンディ、コモロ、ルワンダ、リベリア、シエラレオネ、スワジランド、ギニア・ビサウ、サントメ・プリンシペ、ジブチ、赤道ギニア、南スーダン、クウェート、モルジブ、ニウエ、サモア、ブータン、トンガ、クック諸島、ブルネイ、東ティモール、モナコ、ガイアナ、グレナダ、セントヴィンセントおよびグレナディーン諸島、トリニダード・トバコ、バハマ)からの最低1物件以上の世界遺産登録の促進。
- ●世界遺産条約を締約していない国・地域の世界遺産(なかでも★【危機遺産】)の取扱い。
- ●世界遺産条約を締約しているが、まだ世界遺産暫定リストを作成していない国(赤道ギニア、サントメ・プリンシペ、南スーダン、ブルネイ、クック諸島、ニウエ、東ティモール)への作成の促進。
- ●無形文化遺産保護条約、世界の記憶(Memory of the World）との連携。
- ●世界遺産から無形遺産も含めたグローバル、一体的な地球遺産へ。
- ●世界遺産基金の充実と世界銀行など国際金融機関との連携。
- ●世界遺産を通じての国際交流と国際協力の促進。
- ●世界遺産地の博物館、美術館、情報センター、ビジターセンターなどのガイダンス施設の充実。
- ●国連「世界遺産のための国際デー」(11月16日)の制定。

28 ユネスコ世界遺産を通じての総合学習

- ●世界平和や地球環境の大切さ
- ●世界遺産の鑑賞とその価値（歴史性、芸術性、文化性、景観上、保存上、学術上など)
- ●地球の活動の歴史と生物多様性（自然景観、地形・地質、生態系、生物多様性など)
- ●人類の功績、所業、教訓（遺跡、建造物群、モニュメントなど)
- ●世界遺産の多様性（自然の多様性、文化の多様性)
- ●世界遺産地の民族、言語、宗教、地理、歴史、伝統、文化

- ●世界遺産の保護と地域社会の役割
- ●世界遺産と人間の生活や生業との関わり
- ●世界遺産を取り巻く脅威、危険、危機
- ●世界遺産の保護・保全・保存の大切さ
- ●世界遺産の利活用（教育、観光、地域づくり、まちづくり）
- ●国際理解、異文化理解
- ●世界遺産教育、世界遺産学習
- ●広い視野に立って物事を考えることの大切さ
- ●郷土愛、郷土を誇りに思う気持ちの大切さ
- ●人と人とのつながりや絆の大切さ
- ●地域遺産を守っていくことの大切さ
- ●ヘリティッジ・ツーリズム、ライフ・ビヨンド・ツーリズム、カルチュラル・ツーリズム、エコ・ツーリズムなど

29 今後の世界遺産委員会等の開催スケジュール

2023年9月10日〜9月25日　第45回世界遺産委員会リヤド（サウジアラビア）会議2023

30 世界遺産条約の将来

●世界遺産の6つの将来目標

◎世界遺産の「顕著な普遍的価値」（OUV）の維持
◎世界で最も「顕著な普遍的価値」のある文化・自然遺産の世界遺産リストの作成
◎現在と将来の環境的、社会的、経済的なニーズを考慮した遺産の保護と保全
◎世界遺産のブランドの質の維持・向上
◎世界遺産委員会の政策と戦略的重要事項の表明
◎定例会合での決議事項の周知と効果的な履行

●世界遺産条約履行の為の戦略的行動計画　2012年〜2022年

◎信用性、代表性、均衡性のある「世界遺産リスト」である為のグローバル戦略の履行と自発的な保全へ取組みとの連携（PACT＝世界遺産パートナー・イニシアティブ）に関するユネスコの外部監査による独立的評価
◎世界遺産の人材育成戦略
◎災害危険の軽減戦略
◎世界遺産地の気候変動のインパクトに関する政策
◎下記のテーマに関する専門家グループ会合開催の推奨
　○ 世界遺産の保全への取組み
　○ 世界遺産委員会などでの組織での意思決定の手続き
　○ 世界遺産委員会での登録可否の検討に先立つ前段プロセス（早い段階での諮問機関のICOMOSやIUCNと登録申請国との対話等、3月末締切りのアップストリーム・プロセス）の改善
　○ 世界遺産条約における保全と持続可能な発展との関係

＜出所＞2011年第18回世界遺産条約締約国パリ総会での決議事項に拠る。

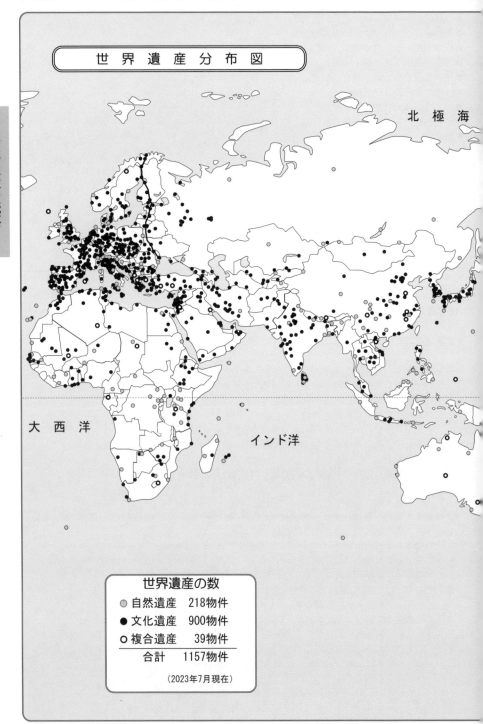

世 界 遺 産 分 布 図

北 極 海

大 西 洋

インド洋

世界遺産の概要

世界遺産の数

◉ 自然遺産	218物件	
● 文化遺産	900物件	
○ 複合遺産	39物件	
合計	1157物件	

（2023年7月現在）

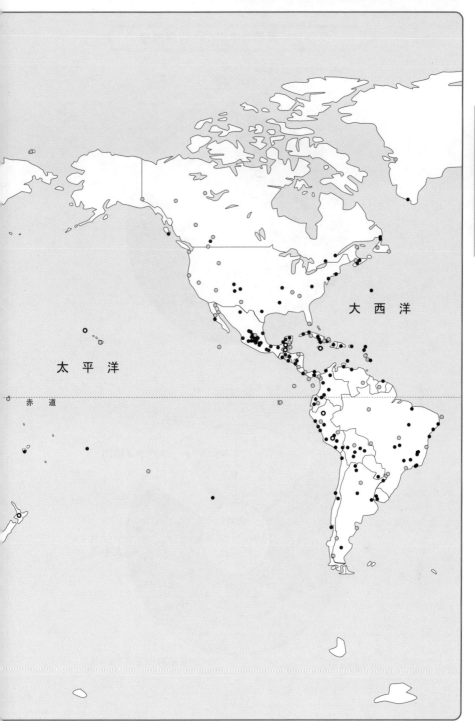

世界遺産の概要

大　西　洋

太　平　洋

赤　道

世界遺産の概要

グラフで見るユネスコの世界遺産

遺産種別

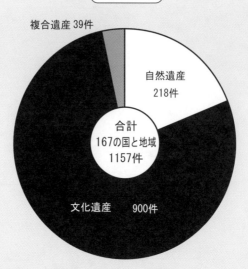

複合遺産 39件

自然遺産
218件

合計
167の国と地域
1157件

文化遺産　　900件

地域別

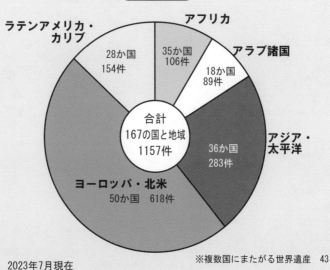

ラテンアメリカ・
カリブ

アフリカ

アラブ諸国

28か国
154件

35か国
106件

18か国
89件

合計
167の国と地域
1157件

アジア・
太平洋

36か国
283件

ヨーロッパ・北米

50か国　618件

2023年7月現在

※複数国にまたがる世界遺産　43

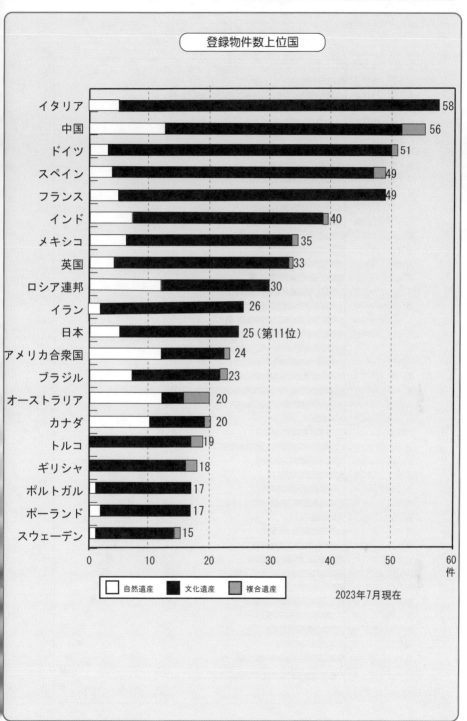

登録物件数上位国

国	件数
イタリア	58
中国	56
ドイツ	51
スペイン	49
フランス	49
インド	40
メキシコ	35
英国	33
ロシア連邦	30
イラン	26
日本	25（第11位）
アメリカ合衆国	24
ブラジル	23
オーストラリア	20
カナダ	20
トルコ	19
ギリシャ	18
ポルトガル	17
ポーランド	17
スウェーデン	15

□ 自然遺産　■ 文化遺産　▨ 複合遺産

2023年7月現在

世界遺産の概要

世界遺産の概要

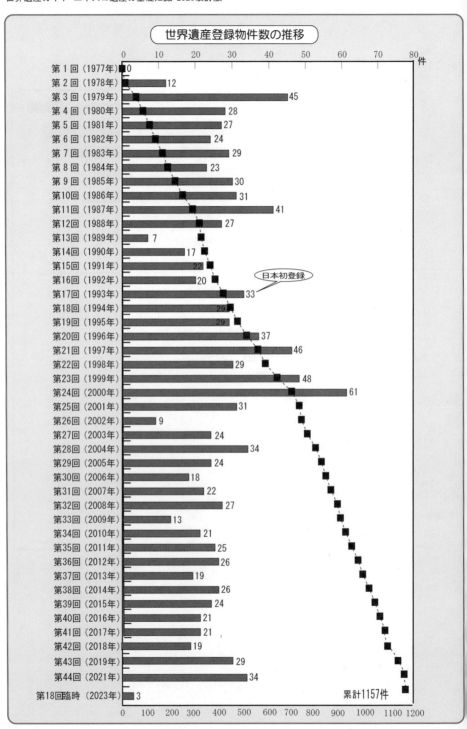

世界遺産登録物件数の推移

回	件数
第 1 回（1977年）	0
第 2 回（1978年）	12
第 3 回（1979年）	45
第 4 回（1980年）	28
第 5 回（1981年）	27
第 6 回（1982年）	24
第 7 回（1983年）	29
第 8 回（1984年）	23
第 9 回（1985年）	30
第10回（1986年）	31
第11回（1987年）	41
第12回（1988年）	27
第13回（1989年）	7
第14回（1990年）	17
第15回（1991年）	22
第16回（1992年）	20
第17回（1993年）	33 日本初登録
第18回（1994年）	29
第19回（1995年）	29
第20回（1996年）	37
第21回（1997年）	46
第22回（1998年）	29
第23回（1999年）	48
第24回（2000年）	61
第25回（2001年）	31
第26回（2002年）	9
第27回（2003年）	24
第28回（2004年）	34
第29回（2005年）	24
第30回（2006年）	18
第31回（2007年）	22
第32回（2008年）	27
第33回（2009年）	13
第34回（2010年）	21
第35回（2011年）	25
第36回（2012年）	26
第37回（2013年）	19
第38回（2014年）	26
第39回（2015年）	24
第40回（2016年）	21
第41回（2017年）	21
第42回（2018年）	19
第43回（2019年）	29
第44回（2021年）	34
第18回臨時（2023年）	3

累計1157件

シンクタンクせとうち総合研究機構

世界遺産と危機遺産の数の推移と比率

年	登録物件数（危機遺産数 割合）
1977年	0（0 0%）
1978年	12（0 0%）
1979年	57（1 1.75%）
1980年	85（1 1.18%）
1981年	112（1 0.89%）
1982年	136（2 1.47%）
1983年	165（2 1.21%）
1984年	186（5 2.69%）
1985年	216（6 2.78%）
1986年	247（7 2.83%）
1987年	288（7 2.43%）
1988年	315（7 2.22%）
1989年	322（7 2.17%）
1990年	336（8 2.38%）
1991年	358（10 2.79%）
1992年	378（15 3.97%）
1993年	411（16 3.89%）
1994年	440（17 3.86%）
1995年	469（18 3.84%）
1996年	506（22 4.35%）
1997年	552（25 4.53%）
1998年	582（23 3.95%）
1999年	630（27 4.29%）
2000年	690（30 4.35%）
2001年	721（31 4.30%）
2002年	730（33 4.52%）
2003年	754（35 4.64%）
2004年	788（35 4.44%）
2005年	812（34 4.19%）
2006年	830（31 3.73%）
2007年	851（30 3.53%）
2008年	878（30 3.42%）
2009年	890（31 3.48%）
2010年	911（34 3.73%）
2011年	936（35 3.74%）
2012年	962（38 3.95%）
2013年	981（44 4.49%）
2014年	1007（46 4.57%）
2015年	1031（48 4.66%）
2016年	1052（55 5.23%）
2017年	1073（54 5.03%）
2018年	1092（54 4.95%）
2019年	1121（53 4.73%）
2021年	1154（52 4.51%）
2023年（臨時）	1157（55 4.75%）

世界遺産の概要

登録物件数（危機遺産数 割合）

世界遺産の概要

世界遺産委員会別登録物件数の内訳

回次	開催年	登録物件数 自然	文化	複合	合計	登録物件数（累計）自然	文化	複合	累計	備考
第1回	1977年	0	0	0	0	0	0	0	0	①オフリッド湖〈複合遺産〉
第2回	1978年	4	8	0	12	4	8	0	12	（マケドニア*1979年登録）→文化遺産加わり複合遺産に
第3回	1979年	10	34	1	45	14	42	1	57	*当時の国名はユーゴスラヴィア
第4回	1980年	6	23	0	29	19①	65	2①	86	②バージェス・シェル遺跡〈自然遺産〉（カナダ1980年登録）
第5回	1981年	9	15	2	26	28	80	4	112	→「カナディアンロッキー山脈公園」
第6回	1982年	5	17	2	24	33	97	6	136	として再登録。上記物件を統合
第7回	1983年	9	19	1	29	42	116	7	165	③グアラニー人のイエズス会伝道所
第8回	1984年	7	16	0	23	48②	131③	7	186	〈文化遺産〉（ブラジル1983年登録）
第9回	1985年	4	25	1	30	52	156	8	216	→アルゼンチンにある物件が登録
第10回	1986年	8	23	0	31	60	179	8	247	され、1物件とみなされることに
第11回	1987年	8	32	1	41	68	211	9	288	④ウエストランド、マウント・クック
第12回	1988年	5	19	3	27	73	230	12	315	国立公園〈自然遺産〉
第13回	1989年	2	4	1	7	75	234	13	322	フィヨルドランド国立公園〈自然遺産〉
第14回	1990年	5	11	1	17	77④	245	14	336	（ニュージーランド1986年登録）
第15回	1991年	6	16	0	22	83	261	14	358	→「テ・ワヒポナム」として再登録。
第16回	1992年	4	16	0	20	86⑤	277	15⑤	378	上記2物件を統合し再登録
第17回	1993年	4	29	0	33	89⑥	306	16⑥	411	④タラマンカ山地ラ・アミスタッド
第18回	1994年	8	21	0	29	96⑦	327	17⑦	440	保護区群〈自然遺産〉
第19回	1995年	6	23	0	29	102	350	17	469	（コスタリカ1983年登録）
第20回	1996年	5	30	2	37	107	380	19	506	→パナマのラ・アミスタット国立公園
第21回	1997年	7	38	1	46	114	418	20	552	を加え再登録。
第22回	1998年	3	27	0	30	117	445	20	582	上記物件を統合し1物件に
第23回	1999年	11	35	2	48	128	480	22	630	⑤リオ・アビセオ国立公園〈自然遺産〉
第24回	2000年	10	50	1	61	138	529⑧	23	690	（ペルー）
第25回	2001年	6	25	0	31	144	554	23	721	→文化遺産加わり複合遺産に
第26回	2002年	0	9	0	9	144	563	23	730	⑥トンガリロ国立公園〈自然遺産〉
第27回	2003年	5	19	0	24	149	582	23	754	（ニュージーランド）
第28回	2004年	5	29	0	34	154	611	23	788	→文化遺産加わり複合遺産に
第29回	2005年	7	17	0	24	160⑨	628	24⑨	812	⑦ウルル・カタ・ジュタ国立公園
第30回	2006年	2	16	0	18	162	644	24	830	〈自然遺産〉（オーストラリア）
第31回	2007年	5	16	1	22	166⑩	660	25	851	→文化遺産加わり複合遺産に
第32回	2008年	8	19	0	27	174	679	25	878	⑧シャンボール城〈文化遺産〉
第33回	2009年	2	11	0	13	176	689⑪	25	890	（フランス1981年登録）
第34回	2010年	5	15	1	21	180⑫	704	27⑫	911	→「シュリー・シュルロワールと
第35回	2011年	3	21	1	25	183	725	28	936	シャロンヌの間のロワール渓谷」
第36回	2012年	5	20	1	26	188	745	29	962	として再登録。上記物件を統合
第37回	2013年	5	14	0	19	193	759	29	981	
第38回	2014年	4	21	1	26	197	779⑬	31⑬	1007	
第39回	2015年	0	23	1	24	197	802	32	1031	⑨セント・キルダ〈自然遺産〉
第40回	2016年	6	12	3	21	203	814	35	1052	（イギリス1986年登録）
第41回	2017年	3	18	0	21	206	832	35	1073	→文化遺産加わり複合遺産に
第42回	2018年	3	13	3	19	209	845	38	1092	⑩アラビアン・オリックス保護区
第43回	2019年	4	24	1	29	213	869	39	1121	〈自然遺産〉（オマーン1994年登録）
第44回	2021年	5	29	0	34	218	897	39	1154	→登録抹消
臨時	2023年	0	3	0	3	218	900	39	1157	⑪ドレスデンのエルベ渓谷

⑪ドレスデンのエルベ渓谷〈文化遺産〉（ドイツ2004年登録）→登録抹消
⑫ンゴロンゴロ保全地域〈自然遺産〉（タンザニア1978年登録）→文化遺産加わり複合遺産に
⑬カラクムルのマヤ都市〈文化遺産〉（メキシコ2002年登録）→自然遺産加わり複合遺産に

シンクタンクせとうち総合研究機構

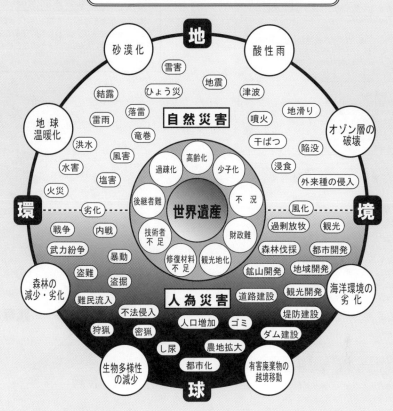

世界遺産を取巻く脅威、危険、危機の因子

固有危険　風化、劣化など

自然災害　地震、津波、地滑り、火山の噴火など

人為災害　タバコの不始末等による火災、無秩序な開発行為など

地球環境問題　地球温暖化、砂漠化、酸性雨、海洋環境の劣化など

社会環境の変化　過疎化、高齢化、後継者難、観光地化など

世界遺産を取巻く脅威、危険、危機の状況

確認危険　遺産が特定の確認された差し迫った危険に直面している状況

潜在危険　遺産固有の特徴に有害な影響を与えかねない脅威に直面している状況

世界遺産の概要

世界遺産登録と「顕著な普

コア・ゾーン（推薦資産）

登録推薦資産を効果的に保護するたに明確に設定された境界線。

境界線の設定は、資産の「顕著な普遍的価値」及び完全性及び真正性が十分に表現されることを保証するように行われなければならない。
_____ ha

- ●文化財保護法
 国の史跡指定
 国の重要文化的景観指定など
- ●自然公園法
 国立公園、国定公園
- ●都市計画法
 国営公園

登録範囲

バッファー・ゾーン（緩衝地帯）

推薦資産の効果的な保護を目的として、推薦資産を取り囲む地域に、法的または慣習的手法により補完的な利用・開発規制を敷くことにより設けられるもうひとつの保護の網。推薦資産の直接のセッティング（周辺の環境）、重要な景色やその他資産の保護を支える重要な機能をもつ地域または特性が含まれるべきである。
_____ ha

- ●景観条例
- ●環境保全条例

長期的な保存管理計画

登録推薦資産の現在及び未来にわたる効果的な保護を担保するために、各資産について、資産の「顕著な普遍的価値」をどのように保全すべきか（参加型手法を用いることが望ましい）について明示した適切な管理計画のこと。どのような管理体制が効果的かは、登録推薦資産のタイプ、特性、ニーズや当該資産が置かれた文化、自然面での文脈によっても異なる。管理体制の形は、文化的視点、資源量その他の要因によって、様々な形式をとり得る。伝統的手法、既存の都市計画や地域計画の手法、その他の計画手法が使われることが考えられる。

- ●管理主体
- ●管理体制
- ●管理計画

- ●記録・保存・継承
- ●公開・活用（教育、観光、まちづくり）

- ●地域計画、都市計画
- ●協働のまちづくり

担保条件

顕著な普遍的価値（Outst

国家間の境界を超越し、人類全体にとって現代及
文化的な意義及び／又は自然的な価値を意味す
国際社会全体にとって最高水準の重要性を有す

ローカル ⇨ リージョナル ⇨ ナショナ

地域

バッファー・ゾー

コア・ゾーン

構成資産

構成資産

構成資産

構成資産

構成資産

構成資産

「顕著な普

該当す
そ

真正

5

他の類似

過去

登録遺産名：○○○○○○○○○○○○
日本語表記：○○○○○○○○○○○○
位置（経緯度）：北緯○○度○○分　東
登録遺産の説明と概要：○○○○○○○
○○○○○○○○○

「　」の考え方について

sal Value＝OUV)

た重要性をもつような、傑出した
遺産を恒久的に保護することは

ョナル ⇨ グローバル

構成資産

構成資産

構成資産

構成資産

資産

境界線
（バウンダリーズ）

〇〇（英語）

〇〇〇

〇〇〇〇〇〇〇〇

〇〇〇〇

世界遺産の概要

必要十分条件の証明

登録基準（クライテリア）

必要条件

(i) 人類の創造的天才の傑作を表現するもの。
→人類の創造的天才の傑作

(ii) ある期間を通じて、または、ある文化圏において、建築、技術、記念碑的芸術、町造り計画、景観デザインの発展に関し、人類の価値の重要な交流を示すもの。
→人類の価値の重要交流を示すもの

(iii) 現存する、または、消滅した文化的伝統、または、文明の、唯一の、または、少なくとも稀な証拠となるもの。
→文化的伝統、文明の稀な証拠

(iv) 人類の歴史上重要な時代を例証する、ある形式の建造物、建築物群、技術の集積、または、景観の顕著な例。
→歴史上、重要な時代を例証する優れた例

(v) 特に、回復困難な変化の影響下で損傷されやすい状態にある場合における、ある文化（または、複数の文化）、或は、環境と人間との相互作用を、代表する伝統的集落、または、土地利用の顕著な例。
→存続が危ぶまれている伝統的集落、土地利用の際立つ例

(vi) 顕著な普遍的な意義を有する出来事、現存する伝統、思想、信仰、または、芸術的、文学的作品と、直接に、または、明白に関連するもの。
→普遍的出来事、伝統、思想、信仰、芸術、文学的作品と関連するもの

(vii) もっともすばらしい自然現象、または、ひときわすぐれた自然美をもつ地域、及び、美的な重要性を含むもの。→自然景観

(viii) 地球の歴史上の主要な段階を示す顕著な見本であるもの。これには、生物の記録、地形の発達における重要な地学的進行過程、或は、重要な地形的、または、自然地理的な特性などが含まれる。
→地形・地質

(ix) 陸上、淡水、沿岸、及び、海洋生態系と動植物群集の進化と発達において、進行しつつある重要な生態学的、生物学的プロセスを示す顕著な見本であるもの。→生態系

(x) 生物多様性の本来の保全にとって、もっとも重要かつ意義深い自然生息地を含んでいるもの。これには、科学上、または、保全上の観点から、普遍的価値をもつ絶滅の恐れのある種が存在するものを含む。
→生物多様性

※上記の登録基準(i)～(x)のうち、一つ以上の登録基準を満たすと共に、それぞれの根拠となる説明が必要。

十分条件

真正（真実）性（オーセンティシティ）

文化遺産の種類、その文化的文脈によって一様ではないが、資産の文化的価値（上記の登録基準）が、下に示すような多様な属性における表現において真実かつ信用性を有する場合に、真正性の条件を満たしていると考えられ得る。
〇形状、意匠
〇材料、材質
〇用途、機能
〇伝統、技能、管理体制
〇位置、セッティング（周辺の環境）
〇言語その他の無形遺産
〇精神、感性
〇その他の内部要素、外部要素

完全性（インテグリティ）

自然遺産及び文化遺産とそれらの特質のすべてが無傷で包含されている度合を測るためのものさしである。従って、完全性の条件を調べるためには、当該資産が以下の条件をどの程度満たしているかを評価する必要がある。
a)「顕著な普遍的価値」が発揮されるのに必要な要素（構成資産）がすべて含まれているか。
b) 当該物件の重要性を示す特徴を不足なく代表するために適切な大きさが確保されているか。
c) 開発及び管理放棄による負の影響を受けていないか。

他の類似物件との比較

当該物件を、国内外の類似の世界遺産、その他の物件と比較した比較分析を行わなければならない。比較分析では、当該物件の国内での重要性及び国際的な重要性について説明しなければならない。

© 世界遺産総合研究所

危機にさらされている世界遺産

世界遺産の概要

	物 件 名	国 名	危機遺産登録年	登録された主な理由
1	●エルサレム旧市街と城壁	ヨルダン推薦物件	1982年	民族紛争
2	●チャン・チャン遺跡地域	ペルー	1986年	風雨による侵食・崩壊
3	○ニンバ山厳正自然保護区	ギニア/コートジボワール	1992年	鉄鉱山開発、難民流入
4	○アイルとテネレの自然保護区	ニジェール	1992年	武力紛争、内戦
5	○ヴィルンガ国立公園	コンゴ民主共和国	1994年	地域紛争、密猟
6	○ガランバ国立公園	コンゴ民主共和国	1996年	密猟、内戦、森林破壊
7	○オカピ野生動物保護区	コンゴ民主共和国	1997年	武力紛争、森林伐採、密猟
8	○カフジ・ビエガ国立公園	コンゴ民主共和国	1997年	密猟、難民流入、農地開拓
9	○マノボ・グンダ・サンフローリス国立公園	中央アフリカ	1997年	密猟
10	●ザビドの歴史都市	イエメン	2000年	都市化、劣化
11	●アブ・ミナ	エジプト	2001年	土地改良による溢水
12	●ジャムのミナレットと考古学遺跡	アフガニスタン	2002年	戦乱による損傷、浸水
13	●バーミヤン盆地の文化的景観と考古学遺跡	アフガニスタン	2003年	崩壊、劣化、盗窟など
14	●アッシュル（カルア・シルカ）	イラク	2003年	ダム建設、保護管理措置欠如
15	●コロとその港	ヴェネズエラ	2005年	豪雨による損壊
16	●コソヴォの中世の記念物群	セルビア	2006年	政治的不安定による管理と保存の困難
17	○ニオコロ・コバ国立公園	セネガル	2007年	密猟、ダム建設計画
18	●サーマッラの考古学都市	イラク	2007年	宗派対立
19	●カスビのブガンダ王族の墓	ウガンダ	2010年	2010年3月の火災による焼失
20	○アツィナナナの雨林群	マダガスカル	2010年	違法な伐採、キツネザルの狩猟の横行
21	○エバーグレーズ国立公園	アメリカ合衆国	2010年	水界生態系の劣化の継続、富栄養化
22	○スマトラの熱帯雨林遺産	インドネシア	2011年	密猟、違法伐採など
23	○リオ・プラターノ生物圏保護区	ホンジュラス	2011年	違法伐採、密漁、不法占拠、密猟など
24	●トゥンブクトゥー	マリ	2012年	武装勢力による破壊行為
25	●アスキアの墓	マリ	2012年	武装勢力による破壊行為
26	●パナマのカリブ海沿岸のポルトベロ-サン・ロレンソの要塞群	パナマ	2012年	風化や劣化、維持管理の欠如など
27	○イースト・レンネル	ソロモン諸島	2013年	森林の伐採
28	●古代都市ダマスカス	シリア	2013年	国内紛争の激化
29	●古代都市ボスラ	シリア	2013年	国内紛争の激化

	物 件 名	国　　名	危機遺産登録年	登録された主な理由
30	●パルミラの遺跡	シリア	2013年	国内紛争の激化
31	●古代都市アレッポ	シリア	2013年	国内紛争の激化
32	●シュバリエ城とサラ・ディーン城塞	シリア	2013年	国内紛争の激化
33	●シリア北部の古村群	シリア	2013年	国内紛争の激化
34	○セルース動物保護区	タンザニア	2014年	見境ない密猟
35	●ポトシ市街	ボリヴィア	2014年	経年劣化による鉱山崩壊の危機
36	●オリーブとワインの地パレスチナ -エルサレム南部のバティール村の文化的景観	パレスチナ	2014年	分離壁の建設による文化的景観の損失の懸念
37	●ハトラ	イラク	2015年	過激派組織「イスラム国」による破壊、損壊
38	●サナアの旧市街	イエメン	2015年	ハディ政権とイスラム教シーア派との戦闘激化、空爆による遺産の損壊
39	●シバーム城塞都市	イエメン	2015年	ハディ政権とイスラム教シーア派との戦闘激化による潜在危険
40	●ジェンネの旧市街	マリ	2016年	不安定な治安情勢、風化や劣化、都市化、浸食
41	●キレーネの考古学遺跡	リビア	2016年	カダフィ政権崩壊後の国内紛争の激化
42	●レプティス・マグナの考古学遺跡	リビア	2016年	カダフィ政権崩壊後の国内紛争の激化
43	●サブラタの考古学遺跡	リビア	2016年	カダフィ政権崩壊後の国内紛争の激化
44	●タドラート・アカクスの岩絵	リビア	2016年	カダフィ政権崩壊後の国内紛争の激化
45	●ガダミースの旧市街	リビア	2016年	カダフィ政権崩壊後の国内紛争の激化
46	●シャフリサーブスの歴史地区	ウズベキスタン	2016年	ホテルなどの観光インフラの過度の開発、都市景観の変化
47	●ナン・マドール：東ミクロネシアの祭祀センター	ミクロネシア	2016年	マングローブなどの繁茂や遺跡の崩壊
48	●ウィーンの歴史地区	オーストリア	2017年	高層ビル建設プロジェクトによる都市景観問題
49	●ヘブロン/アル・ハリールの旧市街	パレスチナ	2017年	民族紛争、宗教紛争
50	○ツルカナ湖の国立公園群	ケニア	2018年	ダム建設
51	○カリフォルニア湾の諸島と保護地域	メキシコ	2019年	違法操業
52	●ロシア・モンタナの鉱山景観	ルーマニア	2021年	露天掘による文化的景観の喪失
53	●トリポリのラシッド・カラミ国際見本市	レバノン	2023年	保全環境の悪化
54	●オデーサの歴史地区	ウクライナ	2023年	戦争による破壊
55	●古代サバ王国のランドマーク、マーリブ	イエメン	2023年	イエメン内戦による破壊危険

○ 自然遺産　16件　　●文化遺産　39件　　　　　　　　2023年3月現在

世界遺産の概要

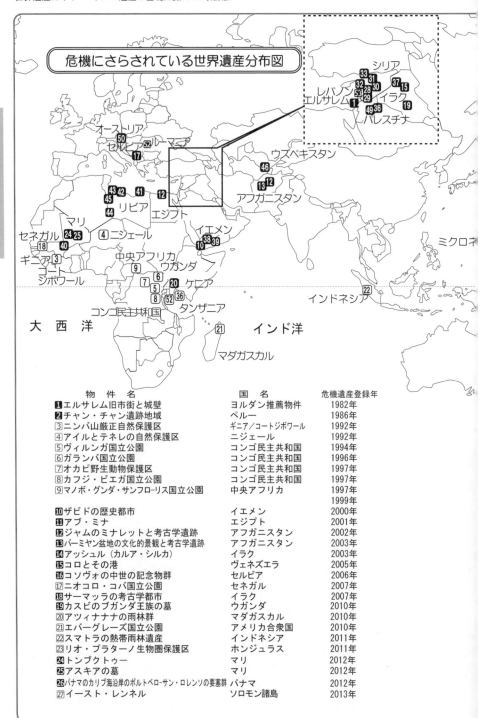

危機にさらされている世界遺産分布図

物 件 名	国 名	危機遺産登録年
❶エルサレム旧市街と城壁	ヨルダン推薦物件	1982年
❷チャン・チャン遺跡地域	ペルー	1986年
❸ニンバ山厳正自然保護区	ギニア/コートジボワール	1992年
❹アイルとテネレの自然保護区	ニジェール	1992年
❺ヴィルンガ国立公園	コンゴ民主共和国	1994年
❻ガランバ国立公園	コンゴ民主共和国	1996年
❼オカピ野生動物保護区	コンゴ民主共和国	1997年
❽カフジ・ビエガ国立公園	コンゴ民主共和国	1997年
❾マノボ・グンダ・サンフローリス国立公園	中央アフリカ	1997年
		1999年
❿ザビドの歴史都市	イエメン	2000年
⓫アブ・ミナ	エジプト	2001年
⓬ジャムのミナレットと考古学遺跡	アフガニスタン	2002年
⓭バーミヤン盆地の文化的景観と考古学遺跡	アフガニスタン	2003年
⓮アッシュル（カルア・シルカ）	イラク	2003年
⓯コロとその港	ヴェネズエラ	2005年
⓰コソヴォの中世の記念物群	セルビア	2006年
⓱ニオコロ・コバ国立公園	セネガル	2007年
⓲サーマッラの考古学都市	イラク	2007年
⓳カスビのブガンダ王族の墓	ウガンダ	2010年
⓴アツィナナナの雨林群	マダガスカル	2010年
㉑エバーグレーズ国立公園	アメリカ合衆国	2010年
㉒スマトラの熱帯雨林遺産	インドネシア	2011年
㉓リオ・プラターノ生物圏保護区	ホンジュラス	2011年
㉔トンブクトゥー	マリ	2012年
㉕アスキアの墓	マリ	2012年
㉖パナマのカリブ海沿岸のポルトベロ・サン・ロレンソの要塞群	パナマ	2012年
㉗イースト・レンネル	ソロモン諸島	2013年

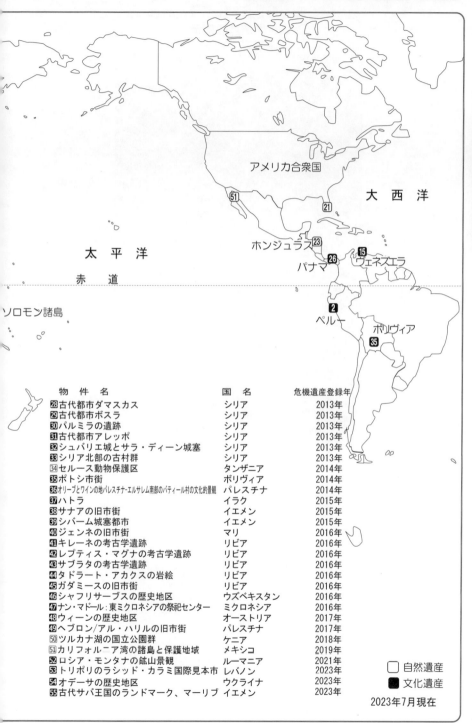

世界遺産の概要

物　件　名	国　名	危機遺産登録年
28 古代都市ダマスカス	シリア	2013年
29 古代都市ボスラ	シリア	2013年
30 パルミラの遺跡	シリア	2013年
31 古代都市アレッポ	シリア	2013年
32 シュバリエ城とサラ・ディーン城塞	シリア	2013年
33 シリア北部の古村群	シリア	2013年
34 セルース動物保護区	タンザニア	2014年
35 ポトシ市街	ボリヴィア	2014年
36 オリーブとワインの地パレスチナ-エルサレム南部のバティール村の文化的景観	パレスチナ	2014年
37 ハトラ	イラク	2015年
38 サナアの旧市街	イエメン	2015年
39 シバーム城塞都市	イエメン	2015年
40 ジェンネの旧市街	マリ	2016年
41 キレーネの考古学遺跡	リビア	2016年
42 レプティス・マグナの考古学遺跡	リビア	2016年
43 サブラタの考古学遺跡	リビア	2016年
44 タドラート・アカクスの岩絵	リビア	2016年
45 ガダミースの旧市街	リビア	2016年
46 シャフリサーブスの歴史地区	ウズベキスタン	2016年
47 ナン・マドール：東ミクロネシアの祭祀センター	ミクロネシア	2016年
48 ウィーンの歴史地区	オーストリア	2017年
49 ヘブロン/アル・ハリルの旧市街	パレスチナ	2017年
50 ツルカナ湖の国立公園群	ケニア	2018年
51 カリフォルニア湾の諸島と保護地域	メキシコ	2019年
52 ロシア・モンタナの鉱山景観	ルーマニア	2021年
53 トリポリのラシッド・カラミ国際見本市	レバノン	2023年
54 オデーサの歴史地区	ウクライナ	2023年
55 古代サバ王国のランドマーク、マーリブ	イエメン	2023年

□ 自然遺産
■ 文化遺産

2023年7月現在

世界遺産の例示

グレート・バリア・リーフ（オーストラリア）
1981年登録
【自然遺産】登録基準（vii）（viii）（ix）（x）

中国の黄海・渤海湾沿岸の渡り鳥保護区群（第1段階）
（中国）　2019年登録
【自然遺産】登録基準（x）

奄美大島、徳之島、沖縄島北部及び西表島（日本）
2021年登録
【自然遺産】登録基準（X）

イエローストーン国立公園（アメリカ合衆国）
1978年登録
【自然遺産】登録基準（vii）（viii）（ix）（x）

ガラパゴス諸島（エクアドル）
1978年／2001年登録
【自然遺産】登録基準（vii）（viii）（ix）（x）

フランス領の南方・南極地域の陸と海（フランス）
2019年登録
【自然遺産】登録基準（vii）（ix）（x）

世界遺産の概要

ゴレ島（セネガル）
1978年登録
【文化遺産】登録基準（vi）

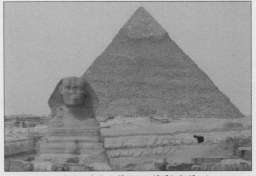

メンフィスとそのネクロポリス／ギザからダハシュール
までのピラミッド地帯（エジプト）
1979年登録
【文化遺産】登録基準（i）（iii）（vi）

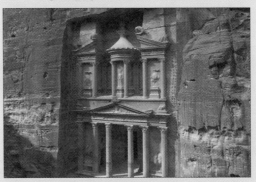

ペトラ（ヨルダン）　1985年登録
【文化遺産】登録基準（i）（iii）（iv）
（写真）エル・カズネ（宝物殿）

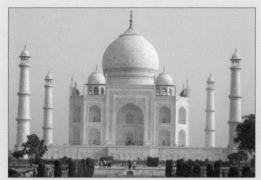

タージ・マハル（インド）
1983年登録
【文化遺産】登録基準 (i)

杭州西湖の文化的景観（中国）
2011年登録
【文化遺産】登録基準 (ii)（iii）（vi）

ローマの歴史地区、教皇領とサンパオロ・フォーリ・レ・
ムーラ大聖堂（イタリア／ヴァチカン）
1980年／1990年登録
【文化遺産】登録基準 (i)（ii）（iii）（iv）（vi）
（写真）フォロ・ロマーノ

世界遺産の概要

世界遺産の概要

ジョドレル・バンク天文台（英国）
2019年登録
【文化遺産】登録基準 (i) (ii) (iv) (vi)

フェルクリンゲン製鉄所（ドイツ）
1994年登録
【文化遺産】登録基準 (ii) (iv)

アントニ・ガウディの作品群（スペイン）
1984年／2005年登録
【文化遺産】登録基準 (i) (ii) (iv)
（写真）グエル公園

コネリアーノとヴァルドッビアーテのプロセッコ丘陵群
（イタリア）
2019年登録
【文化遺産】登録基準（ⅴ）

プスコフ派建築の聖堂群（ロシア連邦）
2019年登録
【文化遺産】登録基準（ⅱ）

ブラジリア（ブラジル）
1987年登録
【文化遺産】登録基準（ⅰ）（ⅳ）

世界遺産の概要

ギョレメ国立公園とカッパドキアの岩窟群（トルコ）
1985年登録
【複合遺産】登録基準（i）（iii）（v）（vii）

カンチェンジュンガ国立公園（インド）
2016年登録
【複合遺産】登録基準（iii）（vi）（vii）（x）

泰山（中国）
1987年登録
【複合遺産】登録基準（i）（ii）（iii）（iv）（v）（vi）（vii）

ピマチオウィン・アキ（カナダ）
2018年登録
【複合遺産】登録基準（iii）（vi）（ix）

ブルー・ジョン・クロウ山脈（ジャマイカ）
2015年登録
【複合遺産】登録基準（iii）（vi）（x）

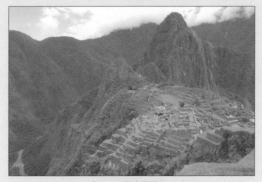

マチュ・ピチュの歴史保護区（ペルー）
1983年登録
【複合遺産】登録基準（i）（iii）（vii）（ix）

世界遺産の概要

世界遺産の概要

セルース動物保護区
1982年登録
【自然遺産】登録基準（ix）（x）
★【危機遺産】2014年登録

ツルカナ湖の国立公園群（ケニア）
1997年／2001年登録
【自然遺産】登録基準（viii）（x）
★【危機遺産】2018年登録

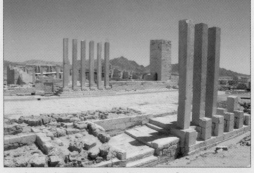

古代サバ王国のランドマーク、マーリブ（イエメン）
【文化遺産】（登録基準(iii)(iv)）　2023年
★【危機遺産】2023年

ロシア・モンタナの鉱山景観（ルーマニア）
【文化遺産】（登録基準(ii)(iii)(iv)）　2021年
★【危機遺産】2021年

カリフォルニア湾の諸島と保護地域（メキシコ）
2005年／2007年登録
【自然遺産】登録基準（vii）（ix）（x）
★【危機遺産】2019年登録

パナマのカリブ海沿岸の
ポルト・ベロ・サン・ロレンソ要塞軍（パナマ）
1980年登録
【文化遺産】登録基準（i）（iv）
★【危機遺産】2012年登録

世界無形文化遺産の概要

ウクライナのボルシチ料理の文化
（Culture of Ukrainian borscht cooking）
2022年登録
ウクライナ

①世界無形文化遺産とは

　本書での世界無形文化遺産とは、ユネスコの「人類の無形文化遺産の代表的なリスト」（略称：「代表リスト」）、「緊急に保護する必要がある無形文化遺産のリスト」（略称：「緊急保護リスト」）、及び、「無形文化遺産保護条約の目的に適った好ましい実践事例」（略称：「グッド・プラクティス」）に登録・選定されている世界的に認められたユネスコの無形文化遺産のことをいう。

②世界無形文化遺産が準拠する国際条約

　無形文化遺産の保護に関する条約（通称：**無形文化遺産保護条約**）
　（Convention for the Safeguarding of the Intangible Cultural Heritage）
　　　＜2003年10月開催の第32回ユネスコ総会で採択＞

＊ユネスコの無形文化遺産に関する基本的な考え方は、無形文化遺産保護条約にすべて反映されているが、この条約を円滑に
　履行していく為の運用指示書オペレーショナル・ディレクティブス（Operational Directives）を設け、その中で、「代表リスト」
　や「緊急保護リスト」への登録基準や無形文化遺産保護基金の運用などについて細かく定めている。

③無形文化遺産保護条約の成立の背景

- 1990年代から、グローバル化の時代において、多様な文化遺産が、文化の没個性化、武力紛争、観光、産業化、過疎化、移住、それに環境の悪化によって消滅の危機や脅威にさらされていること。
- 西欧に偏重しがちな有形遺産のみを対象とする世界遺産のもう一方の軸として、より失われやすく保存を必要とする第三世界の文化を守り活用すること。
- 冷戦の終結後、文化的アイデンティティーの肯定、創造性の推進、それに、文化の多様性の保存を図っていく上での活力として、無形遺産が果たす重要な役割への認識が高まったこと。

④無形文化遺産保護条約の成立の経緯とその後の展開

1989年11月	伝統文化と民間伝承の保護に関する勧告。
1997年11月	第29回ユネスコ総会において、ユネスコの「人類の口承及び無形遺産の傑作の宣言」という国際的栄誉を設けることを決定。
1998年11月	第155回ユネスコ執行委員会において、「人類の口承及び無形遺産の傑作の宣言」規約を採択。
1999年11月	第30回ユネスコ総会で、無形文化遺産に関する新たな国際法規を作るためのフィージビリティ・スタディを行う事が決定される。
2001年 5月18日	第1回目の「人類の口承及び無形遺産の傑作の宣言」。各加盟国から提出された32件の候補のうち、国際選考委員会は19件（20か国）を選考し、ユネスコの初指定となる。
2001年10月	ユネスコ事務局長、「無形文化遺産の保護の為の国内組織の確立」についてユネスコ加盟国大臣に通達。
2001年11月	第31回ユネスコ総会で、無形文化遺産の為の国際条約づくりを採択。
2001年11月	第2回「人類の口承及び無形遺産の傑作の宣言」の候補の募集。
2002年 6月30日	第2回「人類の口承及び無形遺産の傑作の宣言」の候補書類の提出期限
2003年10月17日	ユネスコ、無形文化遺産保護の為の国際条約（略称：無形文化遺産保護条約）を採択。

2003年11月 7日	第2回目の「人類の口承及び無形遺産の傑作の宣言」。各加盟国から提出された56件の候補のうち、28件(30か国)を指定。
2005年10月20日	「文化的表現の多様性の保護及び促進に関する条約」を採択。
2005年11月25日	第3回「人類の口承及び無形遺産の傑作の宣言」各加盟国から
2006年 1月20日	無形文化遺産保護条約の締約国が30か国に達する。
2006年 4月20日	無形文化遺産保護条約が発効。
2006年 5月31日	無形文化遺産保護条約の締約国が50か国に達する。
2006年 6月27〜29日	第1回締約国会議
2006年 6月29日	第1回無形文化遺産の保護のための政府間委員会メンバーが選任される。
2006年11月 9日	第1回臨時締約国会議
2006年11月18〜19日	第1回無形文化遺産委員会アルジェ会議
2007年 5月23〜27日	第1回臨時無形文化遺産委員会成都会議
2007年 9月3〜 7日	第2回無形文化遺産委員会東京会議。補助機関を創設
2008年 2月18〜22日	第2回臨時無形文化遺産委員会ソフィア会議
2008年 6月16日	第3回臨時無形文化遺産委員会パリ会議
2008年 6月16〜19日	第2回締約国会議。無形文化遺産保護条約履行の為の運用指示書オペレーショナル・ディレクティブス、それに、クロアチアのドラグティン・ダド・コヴァチェヴィッチ氏のデザインによるエンブレムを採択。
2008年11月4 〜 8日	第3回無形文化遺産委員会イスタンブール会議
2009年 1月12〜13日	代表リスト候補の審査に関する補助機関会合(於:パリ)
2009年 4月4 〜 5日	食習慣に関する専門家会合(於:フランス・ヴィトレ)
2009年 5月25〜26日	地中海の生きた遺産(MEDLIHER)開催セミナー(於:パリ)
2009年 6月3 〜 5日	無形文化遺産保護条約に関するヴァヌアツ内部会合(於:ポートヴィラ)
2009年 9月28日〜10月2日	第4回無形文化遺産委員会アブダビ会議 同会議で、事務局から、第5回無形文化遺産委員会審議対象申請書の審査数を制限する旨の提案があり、優先順位を付けて審査する旨の合意がなされる。
2010年 2月22〜23日	無形文化遺産の記録と保護(於:イタリア・パレルモ)
2010年 2月23〜25日	パラオにおける無形文化遺産の保護に関するワークショップ (於:パラオ・コロール)
2010年 3月15日	2003年条約に関する専門家会合(於:パリ)
2010年 5月21日	無形文化遺産保護委員会のワーキング・グループの会合(於:パリ)
2010年 6月 1日	無形文化遺産保護委員会のワーキング・グループの会合(於:パリ) 2003年条約のオペレーショナル・ディレクティブズの修正に関するワーキング・グループの会合(於:パリ)
2010年 6月21日	無形文化遺産保護に関する政府間委員会のワーキング・グループ会合(於:パリ)
2010年 6月22〜24日	第3回締約国会議
2010年 7月20〜21日	境界を越える無形文化遺産:国際協力を通じた保護(於:タイ・バンコク)
2010年8月31日〜9月2日	無形文化遺産(アルタ・グレース)の保護に関する国内ワークショップ(於:アルゼンチン・コルドバ)
2010年 9月2 〜 4日	無形文化遺産保護条約の履行におけるNGOの役割(於:エストニア・ターリン)
2010年 9月20〜23日	インベントリーの準備を通じての無形文化遺産保護条約の履行(於:ガボン・リーブルビル)
2010年10月25日	政府間委員会のメンバーの為の情報会合(於:パリ)
2010年11月14日	無形文化遺産の保護と諸文化の和解に対する市民社会とNGOの貢献に関するフォーラム(於:ケニア・ナイロビ)

世界無形文化遺産の概要

2010年11月15〜19日	第5回無形文化遺産委員会ナイロビ会議
2010年11月16〜18日	無形文化遺産保護条約の履行に関する中央アメリカとカリブ海地域における人材育成のワークショップ（於：パナマ・パナマシティ）
2011年 3月	第7回無形文化遺産委員会審議対象申請書提出期限
2011年11月22〜29日	第6回無形文化遺産委員会バリ会議
2012年 6月 4〜 8日	第4回締約国会議
2012年	ユネスコ本部で、開かれた政府間の作業グループ会合、無形文化遺産として適当な規模、または、範囲を議論。
2012年10月	オープンエンド・ワーキング・グループ会議
2012年10月24日〜2013年1月20日	コロンビアの人類の遺産展覧会（コロンビア・ボゴタ）
2012年12月3〜7日	第7回無形文化遺産委員会パリ会議
2013年1月14〜17日	「アラブ地域の無形文化遺産の分野における能力形成の試み」に関するワークショップ（カタール・ドーハ）
2013年10月17日	無形文化遺産保護条約採択10周年
2013年12月2〜8日	第8回無形文化遺産委員会バクー会議
2013年12月	第8回無形文化遺産委員会バクー会議で、運用指示書の改定案が決議される。（2014年6月に開催された第5回締約国会議で承認） ①国レベルでの無形遺産保護と持続可能な発展 ②代表リストの事前評価区分である「情報照会」(オプション)の継続 ③一国内の案件の拡張・縮小登録 ④事前審査機関（補助機関と諮問機関）の一元化 → 評価機関
2014年3月24〜26日	「持続可能な発展における自然・文化遺産の利活用-発展に向けての相乗効果」に関する国際会議（ノルウェー・ベルゲン）
2014年6月2〜5日	第5回締約国会議
2014年11月24〜28日	第9回無形文化遺産委員会パリ会議（フランス）
2015年11月30〜12月5日	第10回無形文化遺産委員会ウイントフック会議（ナミビア）
2016年11月28〜12月2日	第11回無形文化遺産委員会アディスアベバ会議（エチオピア）
2017年12月 4〜12月9日	第12回無形文化遺産委員会チェジュ会議（韓国）
2018年10月17日	無形文化遺産保護条約採択15周年
2018年11月26日〜12月1日	第13回無形文化遺産委員会ポートルイス会議（モーリシャス）
2019年12月9日〜14日	第14回無形文化遺産委員会ボゴタ会議（コロンビア）
2020年11月30日〜12月 5日	第15回無形文化遺産委員会オンライン会議
2021年12月13日〜12月18日	第16回無形文化遺産委員会オンライン会議
2022年 7月 1日	第5回臨時無形文化遺産委員会オンライン会議
2022年11月28日〜12月 3日	第17回無形文化遺産委員会ラバト（モロッコ）

⑤ 無形文化遺産保護条約の理念と目的

- 無形文化遺産を保護すること。
- 関係のあるコミュニティ、集団及び個人の無形文化遺産を尊重することを確保すること。
- 無形文化遺産の重要性及び無形文化遺産を相互に評価することを確保することの重要性に関する意識を地域的、国内的及び国際的に高めること。
- 国際的な協力及び援助について規定すること。

⑥ 無形文化遺産と12の倫理原則

● 2015年3月30日〜4月1日にスペインのヴァレンシアで開催された「無形文化遺産保護の為の倫理のモデルコード」に関する専門家会合で検討された「無形文化遺産保護の為の倫理原則」（通称：12の倫理原則）(注)が、2015年の第10回無形文化遺産委員会ウイントフック会議で承認された。これは、2003年に採択された無形文化遺産保護条約の理念、それにオペレーショナル・ディレクティブスを補完する規範である。

(注) <12の倫理原則>

1. コミュニティ、集団、個人は、自己自身の無形文化遺産の保護に主要な役割を果たすべきである。

2. コミュニティ、集団、個人が無形文化遺産の実践、表現、知識、技能を実施し続ける権利は、認識され尊重されるべきである。

3. 無形文化遺産は、相互の尊重のみならず相互の理解の為にコミュニティ、集団、個人の間、それに国家間の交流に広げるべきである。

4. 無形文化遺産を創造、保護、維持、継承するコミュニティ、集団、個人との交流は、自由意思による事前の十分な情報に基づく同意を得た上で、率直な協働、対話、交渉、相談によって特徴づけられるべきである。

5. コミュニティ、集団、個人が無形文化遺産を表現するのに必要な楽器、物、工芸品、文化や自然の空間や場所へアクセスする為には、武力紛争の状況などの中に、確保されなければならない。無形文化遺産へのアクセスを管理する慣習は、広範なパブリック・アクセスが制限される場所でさえ、十分に尊重されるべきである。

6. コミュニティ、集団、個人は自己の無形文化遺産の価値や真価を評価すべきで、外部の価値判断に左右されるべきではない。

7. 無形文化遺産を創造するコミュニティ、集団、個人は、遺産、特に、コミュニティのメンバー、或は、他人によって、その使用、研究、記録、促進、或は、適応、精神的及び物質的利益の保護による恩恵を受けるべきである。

8. ダイナミックで生きている無形文化遺産は、連続的に尊重されるべきである。真正性や排他性は、無形文化遺産の保護において、concerns and obstaclesを構成すべきではない。

9. コミュニティ、集団、地方の、国家的な、複数国にまたがる組織、それに、個人は、自己の無形文化遺産の存続を危ぶませる直接的・間接的、短期的・長期的、潜在的・顕在的なインパクトを注意深く評価するべきである。

10. コミュニティ、集団、個人は、脱文脈化、商品化、不当表示など何が自己の無形文化遺産への脅威を構成する見極めるのに、また、その様な脅威を防いだり軽減するやり方を決めるのに重要な役割を果たすべきである。

11. コミュニティ、集団、個人の文化の多様性とアイデンティティは、十分に尊重されるべきである。コミュニティ、集団、個人によって認識される価値、文化的規模への感性、男女平等への特別な注意、若者の参加、それに、民族のアイデンティティの尊重は、保護措置のthe designと履行に含められるべきである。

12. 無形文化遺産の保護は人類全体の関心事項であるが故に二国間、準地域間、地域間、国際機関での協力を通じて引き受けられるべきである。それにもかかわらず、コミュニティ、集団、個人は自己の無形文化遺産から疎外されてはならない。

世界無形文化遺産の概要

⑦ 無形文化遺産保護条約の締約国の役割

● 自国の領域内に存在する無形文化遺産の保護を確保するために必要な措置をとること。
● 第2条3に規定する保護のための措置のうち自国の領域内に存在する種々の無形文化遺産の認定を、コミュニティ、集団及び関連のある民間団体の参加を得て、行うこと。

＜目録＞

● 締約国は、保護を目的とした認定を確保するため、各国の状況に適合した方法により、自国の領域内に存在する無形文化遺産について1、または、2以上の目録を作成する。これらの目録は、定期的に更新する。
● 締約国は、定期的に無形文化遺産委員会に報告を提出する場合、当該目録についての関連情報を提供する。

＜保護のための他の措置＞

● 社会における無形文化遺産の役割を促進し及び計画の中に無形文化遺産の保護を組み入れるための一般的な政策をとること。
● 自国の領域内に存在する無形文化遺産の保護のため、1、または、2以上の権限のある機関を指定し、または、設置すること。
● 無形文化遺産、特に危険にさらされている無形文化遺産を効果的に保護するため、学術的、技術的及び芸術的な研究並びに調査の方法を促進すること。
● 次のことを目的とする立法上、技術上、行政上及び財政上の適当な措置をとること。
　〇無形文化遺産の管理に係る訓練を行う機関の設立、または、強化を促進し並びに無形文化遺産の実演、または、表現のための場及び空間を通じた無形文化遺産の伝承を促進すること。
　〇無形文化遺産の特定の側面へのアクセスを規律する慣行を尊重した上で（例えば、当該コミュニティーにとって、外部漏出禁止の場合は、その慣行を重視）無形文化遺産へのアクセスを確保すること。
　〇無形文化遺産の記録の作成のための機関を設置し及びその機関の利用を促進すること。

＜教育、意識の向上及び能力形成＞

● 特に次の手段を通じて、社会における無形文化遺産の認識、尊重及び価値の高揚を確保すること。
　〇一般公衆、特に若年層を対象とした教育、意識の向上及び広報に関する事業計画
　〇関係するコミュニティー及び集団内における特定の教育及び訓練に関する計画
　〇無形文化遺産の保護のための能力を形成する活動（特に管理及び学術研究のためのもの）
　〇知識の伝承についての正式な手段（学校教育）以外のもの
● 無形文化遺産を脅かす危険及びこの条約に従って実施される活動を公衆に周知させること。
● 自然の空間及び記念の場所であって無形文化遺産を表現するためにその存在が必要なものの保護のための教育を促進すること。

＜コミュニティー、集団及び個人の参加＞

　締約国は、無形文化遺産の保護に関する活動の枠組みの中で、無形文化遺産を創出し、維持し及び伝承するコミュニティー、集団及び適当な場合には個人のできる限り広範な参加を確保するよう努め並びにこれらのものをその管理に積極的に参加させるよう努める。

⑧ **無形文化遺産保護条約の締約国（181か国）と世界無形文化遺産の数** 　2023年7月現在

＜Group別・無形文化遺産保護条約締約日順＞

＜Group I＞締約国（22か国）

※国名の前の番号は、無形文化遺産保護条約の締約順。

国　名	無形文化遺産保護条約締約日	代表リスト	緊急保護リスト	グッド・プラクティス
27 アイスランド	2005年11月23日 批准	1	0	0
32 ルクセンブルク	2006年 1月31日 承認	1	0	0
34 キプロス	2006年 2月24日 批准	5 ＊⑬㉟	0	1
42 ベルギー	2006年 3月24日 受諾	13 ＊①⑫	0	3
45 トルコ	2006年 3月27日 批准	23 ＊⑩㉗㉞㉖㉒㉕	2	0
54 フランス	2006年 7月11日 承認	22 ＊①⑫㉕㉟㉖	1	3
66 スペイン	2006年10月25日 批准	19 ＊⑫⑬㉕㉟㉘	0	4
69 ギリシャ	2007年 1月 3日 批准	9 ＊⑬㉟	0	1
71 ノルウェー	2007年 1月17日 批准	5	0	1
79 モナコ	2007年 6月 4日 受諾	1	0	0
86 イタリア	2007年10月30日 批准	16 ＊⑫⑬㉟㉔	0	1
95 ポルトガル	2008年 5月21日 批准	7 ＊⑫⑬	2	0
99 スイス	2008年 7月16日 批准	7 ＊㉟㉗	0	1
112 オーストリア	2009年 4月 9日 批准	8 ＊⑫⑬㉟㉗㉔㉘	0	2
118 デンマーク	2009年10月30日 承認	2	0	0
134 スウェーデン	2011年 1月26日 批准	1	0	1
144 オランダ	2012年 5月15日 受諾	3	0	0
151 フィンランド	2013年 2月21日 受諾	3	0	0
153 ドイツ	2013年 4月10日 受諾	6 ＊⑫㉝㉘	0	1
156 アンドラ	2013年11月 8日 批准	2 ＊㉕㉖	0	0
164 アイルランド	2015年12月22日 批准	4	0	0
173 マルタ	2017年 4月13日 批准	2	0	0
181 サンマリノ	2022年 11月17日 批准	0	0	0

＜Group II＞締約国（24か国）

※国名の前の番号は、無形文化遺産保護条約の締約順。

国　名	無形文化遺産保護条約締約日	代表リスト	緊急保護リスト	グッド・プラクティス
8 ラトヴィア	2005年 1月14日 受諾	1 ＊②㉘	1	0
9 リトアニア	2005年 1月21日 批准	3 ＊②	0	0
10 ベラルーシ	2005年 2月 3日 承認	3	2	0
17 クロアチア	2005年 7月28日 批准	18 ＊⑬㉟㉔	1	2
30 ルーマニア	2006年 1月20日 受諾	9 ＊⑰㉘㉛㉔㉗	0	0
31 エストニア	2006年 1月27日 承認	4 ＊②	1	0
38 ブルガリア	2006年 3月10日 批准	6 ＊㉛	0	1
39 ハンガリー	2006年 3月17日 批准	6 ＊⑫㉝㉔	0	2
43 モルドヴァ	2006年 3月24日 批准	4 ＊⑰㉘㉛⑰	0	0
44 スロヴァキア	2006年 3月24日 批准	9 ＊㉙㉝㉔	0	0
47 アルバニア	2006年 4月 4日 批准	1	1	0
49 アルメニア	2006年 5月18日 受諾	7	0	0
51 北マケドニア （マケドニア・旧ユーゴスラヴィア） 2006年 6月13日 批准		4 ＊㉛㉜	1	0
73 アゼルバイジャン	2007年 1月18日 批准	17 ＊⑩㉗㉞㉞㉒㉖㉖	2	0
89 ウズベキスタン	2008年 1月29日 批准	11 ＊③⑩㉖㉖	0	1
92 ジョージア	2008年 3月18日 批准	4	0	0
96 ウクライナ	2008年 5月27日 批准	3	2	0
103 スロヴェニア	2008年 9月18日 批准	6 ＊㉝㉔	0	1
109 チェコ	2009年 2月18日 受諾	8 ＊⑫㉙㉝㉖	0	1
110 ボスニア・ヘルツェゴヴィナ	2009年 2月23日 批准	5 ㉔	0	0

世界無形文化遺産の概要

115	モンテネグロ	2009年 9月14日 批准	1	0	0
127	セルビア	2010年 6月30日 批准	3	0	0
129	タジキスタン	2010年 8月17日 批准	5 *③⑩㊺㊻	0	0
135	ポーランド	2011年 5月16日 批准	5㊽	0	0

＜Group III＞締約国（32か国）

※国名の前の番号は、無形文化遺産保護条約の締約順。

	国　名	無形文化遺産保護条約締約日	代表リスト	緊急保護リスト	グッド・プラクティス
5	パナマ	2004年 8月20日 批准	3	0	0
20	ドミニカ国	2005年 9月 5日 批准	0	0	0
23	ペルー	2005年 9月23日 批准	11 *④	1	1 *(1)
28	メキシコ	2005年12月14日 批准	10	0	1
33	ニカラグア	2006年 2月14日 批准	2 *⑤	0	0
36	ボリヴィア	2006年 2月28日 批准	7	0	1 *(1)
37	ブラジル	2006年 3月 1日 批准	6	1	2
57	ホンジュラス	2006年 7月24日 批准	1 *⑤	0	0
60	アルゼンチン	2006年 8月 9日 批准	3 *⑪	0	0
63	パラグアイ	2006年 9月14日 批准	1	0	0
64	ドミニカ共和国	2006年10月 2日 批准	4	0	0
65	グアテマラ	2006年10月25日 批准	3 *⑤	1	0
72	ウルグアイ	2007年 1月18日 批准	2 *⑪	0	0
74	セント・ルシア	2007年 2月 1日 批准	0	0	0
75	コスタリカ	2007年 2月23日 批准	1	0	0
76	ヴェネズエラ	2007年 4月12日 受諾	5	2 *①	0
78	キューバ	2007年 5月29日 批准	5	0	0
87	ベリーズ	2007年12月 4日 批准	1 *⑤	0	0
90	エクアドル	2008年 2月13日 批准	4 *④㉖	0	0
93	コロンビア	2008年 3月19日 批准	9 *㉖	3 *①	1
104	バルバドス	2008年10月 2日 受諾	0	0	0
106	チリ	2008年12月10日 批准	1	1	1 *(1)
107	グレナダ	2009年 1月15日 批准	0	0	0
116	ハイチ	2009年 9月17日 批准	1	0	0
117	セント・ヴィセントおよびグレナディーン諸島	2009年 9月25日 批准	0	0	0
128	トリニダード・トバコ	2010年 7月22日 批准	0	0	0
131	ジャマイカ	2010年 9月27日 批准	2	0	0
146	エルサルバドル	2012年 9月13日 批准	0	0	0
154	アンティグア・バーブーダ	2013年 4月25日 批准	0	0	0
162	バハマ	2014年 5月15日 批准	0	0	0
169	セントキッツ・ネイヴィース	2016年 4月15日 批准	0	0	0
175	スリナム	2017年 9月 5日 批准	0	0	0

＜Group IV＞締約国（40か国）

※国名の前の番号は、無形文化遺産保護条約の締約順。

	国　名	無形文化遺産保護条約締約日	代表リスト	緊急保護リスト	グッド・プラクティス
3	日本	2004年 6月15日 受諾	22	0	0
6	中国	2004年12月 2日 批准	35 *⑥	7	1
11	韓国	2005年 2月 9日 受諾	22 *⑫㉔㊱	0	0
16	モンゴル	2005年 6月29日 批准	8 *⑥⑫	7	0
21	インド	2005年 9月 9日 批准	14 *⑩	0	0
22	ヴェトナム	2005年 9月20日 批准	13 *㉔	2	0
24	パキスタン	2005年10月 7日 批准	2 *⑩⑫	1	0
25	ブータン	2005年10月12日 批准	1	0	0
40	イラン	2006年 3月23日 批准	18 *⑩㉗㉚㉛㊻㊾㊿	2	1
52	カンボジア	2006年 6月13日 批准	4 *㉔	2	0
61	フィリピン	2006年 8月18日 批准	3 *㉔	1	1

世界無形文化遺産の概要

	国　名			代表リスト	緊急保護リスト	グッド・プラクティス
67	キルギス	2006年11月 6日	批准	9 *⑩⑲㉓㉗66	1	1
83	インドネシア	2007年10月15日	受諾	9	2	1
94	スリランカ	2008年 4月21日	受諾	2	0	0
102	パプアニューギニア	2008年 9月12日	批准	0	0	0
105	北朝鮮	2008年11月21日	批准	4 *㊱	0	0
111	アフガニスタン	2009年 3月 3日	受諾	3 *⑩65⑦	0	0
114	バングラデシュ	2009年 6月11日	批准	4	0	0
119	ラオス	2009年11月26日	批准	1	0	0
121	フィジー	2010年 1月19日	批准	0	0	0
122	トンガ	2010年 1月26日	受諾	1	0	0
125	ネパール	2010年 6月15日	批准	0	0	0
130	ヴァヌアツ	2010年 9月22日	批准	1	0	0
137	ブルネイ	2011年 8月12日	批准	0	0	0
139	パラオ	2011年11月 7日	批准	0	0	0
140	トルクメニスタン	2011年11月25日	批准	8 *⑩65⑥⑥⑥⑨	0	0
142	カザフスタン	2011年12月28日	批准	13 *⑩⑫⑲㉓㉗㉞66	0	0
176	キリバチ	2018年 1月 2日	批准	0	0	0
157	サモア	2013年11月13日	受諾	1	0	0
150	ミクロネシア	2013年 2月13日	批准	0	1	0
152	ナウル	2013年 3月 1日	批准	0	0	0
155	マレーシア	2013年 7月23日	批准	6	0	0
161	ミャンマー	2014年 5月 7日	批准	0	0	0
163	マーシャル諸島	2015年 4月14日	受諾	0	0	0
170	クック諸島	2016年 5月 3日	批准	0	0	0
171	タイ	2016年 6月10日	批准	3	0	0
172	東ティモール	2016年10月31日	批准	0	0	0
174	ツバル	2017年 5月12日	受諾	0	0	0
176	キリバス	2018年 1月 2日	批准	0	0	0
177	シンガポール	2018年 2月22日	批准	1	0	0
178	ソロモン諸島	2018年 5月11日	批准	0	0	0

＜Group V(a)＞締約国（44か国）

※国名の前の番号は、無形文化遺産保護条約の締約順。

	国　名	無形文化遺産保護条約締約日		代表リスト	緊急保護リスト	グッド・プラクティス
2	モーリシャス	2004年 6月 4日	批准	3	1	0
4	ガボン	2004年 6月18日	受諾	0	0	0
7	中央アフリカ	2004年12月 7日	批准	1	0	0
12	セイシェル	2005年 2月15日	批准	1	0	0
15	マリ	2005年 6月 3日	批准	6 *⑭⑯	3	0
26	ナイジェリア	2005年10月21日	批准	5 *⑦	0	0
29	セネガル	2006年 1月 5日	批准	3 *⑧	0	0
35	エチオピア	2006年 2月24日	批准	4	0	0
46	マダガスカル	2006年 3月31日	批准	2	0	0
48	ザンビア	2006年 5月10日	承認	5 *⑨	0	0
50	ジンバブエ	2006年 5月30日	承認	2	0	0
55	コートジボワール	2006年 7月13日	批准	3 *⑭	0	0
56	ブルキナファソ	2006年 7月21日	批准	1 *⑭	0	0
59	サントメプリンシペ	2006年 7月25日	批准	0	0	0
62	ブルンディ	2006年 8月25日	批准	1	0	0
77	ニジェール	2007年 4月27日	批准	2 *⑯	0	0
80	ジブチ	2007年 8月30日	批准	0	0	0
81	ナミビア	2007年 9月19日	批准	1	1	0
84	モザンビーク	2007年10月18日	批准	2 *⑨	0	0
85	ケニア	2007年10月24日	批准	0	4	1
91	ギニア	2008年 2月20日	批准	1	0	0

97	チャド	2008年 6月17日 批准	0	0	0
100	レソト	2008年 7月29日 批准	0	0	0
108	トーゴ	2009年 2月 5日 批准	1 *⑦	0	0
113	ウガンダ	2009年 5月13日 批准	1	5	0
123	マラウイ	2010年 3月16日 批准	6 *⑨	0	0
124	ボツワナ	2010年 4月10日 受諾	0	3	0
126	赤道ギニア	2010年 6月17日 批准	0	0	0
132	コンゴ民主共和国	2010年 9月28日 批准	1	0	0
133	エリトリア	2010年10月 7日 批准	0	0	0
136	ガンビア	2011年 5月26日 批准	1	0	0
138	タンザニア	2011年10月18日 批准	0	0	0
143	ベナン	2012年 4月17日 批准	1	0	0
145	コンゴ	2012年 7月16日 批准	1	0	0
147	カメルーン	2012年10月 9日 批准	0	0	0
148	スワジランド	2012年10月30日 受諾	0	0	0
149	ルワンダ	2013年 1月21日 批准	0	0	0
158	コモロ	2013年11月20日 批准	0	0	0
165	カーボ・ヴェルデ	2016年 1月 6日 批准	1	0	0
166	ガーナ	2016年 1月20日 批准	0	0	0
167	ギニア・ビサウ	2016年 3月 7日 受諾	0	0	0
168	南スーダン	2016年 3月 9日 批准	0	0	0
179	ソマリア	2020年 7月 23日 批准	0	0	0
180	アンゴラ	2020年 7月27日 批准	0	0	0

＜Group V(b)＞締約国（18か国）

※国名の前の番号は、無形文化遺産保護条約の締約順。

	国 名	無形文化遺産保護条約締約日	代表リスト	緊急保護リスト	グッド・プラクティス
1	アルジェリア	2004年 3月15日 承認	9 *⑯	1	0
13	シリア	2005年 3月11日 批准	4 *⑫㊱	1	0
14	アラブ首長国連邦	2005年 5月 2日 批准	13 *⑫⑮⑱⑳㉑㉒59	2	0
18	エジプト	2005年 8月 3日 批准	6	2	0
19	オマーン	2005年 8月 4日 批准	14 *⑮⑱⑳㉑㉒59	0	0
41	ヨルダン	2006年 3月24日 批准	5	0	0
53	モロッコ	2006年 7月 6日 批准	11 *⑫⑬	1	0
58	チュニジア	2006年 7月24日 批准	7	0	0
68	モーリタニア	2006年11月15日 批准	3	1	0
70	レバノン	2007年 1月 8日 受諾	2	0	0
82	イエメン	2007年10月 8日 批准	3	0	0
88	サウジアラビア	2008年 1月10日 受諾	12 *⑫⑳㉑59	0	0
98	スーダン	2008年 6月19日 批准	2	0	0
101	カタール	2008年 9月 1日 批准	4 *⑫⑳㉑ 63	0	0
120	イラク	2010年 1月 6日 批准	7 *⑩	0	0
141	パレスチナ	2011年12月 8日 批准	4	0	0
159	バーレーン	2014年 3月 7日 批准	3	0	0
160	クウェート	2015年 4月 9日 批准	3	0	1

　（注）　「批准」（Ratification）とは、いったん署名された条約を、署名した国がもち帰って再検討し、その条約に拘束されることについて、最終的、かつ、正式に同意すること。批准された条約は、批准書を寄託者に送付することによって正式に効力をもつ。多数国間条約の寄託者は、それぞれの条約で決められるが、世界遺産条約は、国連教育科学文化機関（ユネスコ）事務局長を寄託者としている。「批准」、「受諾」（Acceptance）、「加入」のどの手続きをとる場合でも、「条約に拘束されることについての国の同意」としての効果は同じだが、手続きの複雑さが異なる。この条約の場合、「批准」、「受諾」は、ユネスコ加盟国がこの条約に拘束されることに同意する場合、「加入」は、ユネスコ非加盟国が同意する場合にそれぞれ用いる手続き。「批准」と他の2つの最大の違いは、わが国の場合、衆参両議院の承認を得た後、天皇による認証という手順を踏むこと。「受諾」、「承認」（Approval）、「加入」の3つは、手続的には大きな違いはなく、基本的には寄託する文書の書式、タイトルが違うだけである。この無形文化遺産保護条約は、国連により完全な内政上の自治権を有すと認められている

が、完全な独立を達成していない地域も加入できる。（第33条-2）

＊二か国以上の複数国にまたがる世界無形文化遺産 75

＜緊急保護リスト＞

①コロンビア・ヴェネズエラのリャノ地方の労働歌　　　　　コロンビア／ヴェネズエラ

＜代表リスト＞

①ベルギーとフランスの巨人と竜の行列　　ベルギー／フランス
②バルト諸国の歌と踊りの祭典　　ラトヴィア／エストニア／リトアニア
③シャシュマカムの音楽　　ウズベキスタン／タジキスタン
④ザパラ人の口承遺産と文化表現　　エクアドル／ペルー
⑤ガリフナの言語、舞踊、音楽　　ベリーズ／グアテマラ／ホンジュラス／ニカラグア
⑥オルティン・ドー：伝統的民謡の長唄　　モンゴル／中国
⑦ゲレデの口承遺産　　ベナン／ナイジェリア／トーゴ
⑧カンクラング、或は、マンディング族の成人儀式　　セネガル／ガンビア
⑨グーレ・ワムクル　　マラウイ／モザンビーク／ザンビア
⑩ナウルーズ、ノヴルーズ、ノウルーズ、ナウルズ、ノールーズ、ノウルズ、ナヴルズ、ネヴルズ、ナヴルーズ
　　アゼルバイジャン／インド／イラン／キルギス／ウズベキスタン／パキスタン／トルコ／イラク／アフガニスタン／
　　カザフスタン／タジキスタン／トルクメニスタン
⑪タンゴ　　アルゼンチン／ウルグアイ
⑫鷹狩り、生きた人間の遺産
　　アラブ首長国連邦、オーストリア、ベルギー，クロアチア、チェコ、フランス、ドイツ、ハンガリー，
　　アイルランド、イタリア、カザフスタン、韓国、キルギス、モンゴル、モロッコ、オランダ、パキスタン、
　　ポーランド、ポルトガル、カタール、サウジアラビア、スロヴァキア、スペイン、シリア
⑬地中海料理
　　スペイン／ギリシャ／イタリア／モロッコ／キプロス／クロアチア／ポルトガル
⑭マリ、ブルキナファソ、コートジボワールのセヌフォ族のバラフォンにまつわる文化的な慣習と表現
　　マリ／ブルキナファソ／コートジボワール
⑮アル・タグルーダ、アラブ首長国連邦とオマーンの伝統的なベドウィン族の詠唱詩
　　アラブ首長国連邦／オマーン
⑯アルジェリア、マリ、ニジェールのトゥアレグ社会でのイムザドに係わる慣習と知識
　　アルジェリア／マリ／ニジェール
⑰男性グループのコリンダ、クリスマス期の儀式　　ルーマニア／モルドヴァ
⑱アル・アヤラ、オマーン－アラブ首長国連邦の伝統芸能　　アラブ首長国連邦／オマーン
⑲キルギスとカザフのユルト(チュルク族の遊牧民の住居)をつくる伝統的な知識と技術
　　カザフスタン／キルギス
⑳アラビア・コーヒー、寛容のシンボル　　アラブ首長国連邦／オマーン／サウジアラビア／カタール
㉑マジリス、文化的・社会的な空間　　アラブ首長国連邦／オマーン／サウジアラビア／カタール
㉒アル・ラズファ、伝統芸能　　アラブ首長国連邦／オマーン
㉓アイティシュ/アイティス、即興演奏の芸術　　カザフスタン／キルギス
㉔綱引きの儀式と遊戯　　ヴェトナム／カンボジア／フィリピン／韓国
㉕ピレネー山脈の夏至の火祭り　　アンドラ／スペイン／フランス
㉖コロンビアの南太平洋地域とエクアドルのエスメラルダス州のマリンバ音楽、伝統的な歌と踊り
　　コロンビア／エクアドル
㉗フラットブレッドの製造と共有の文化：ラヴァシュ、カトリマ、ジュプカ、ユフカ
　　カザフスタン／キルギス／イラン／アゼルバイジャン／トルコ
㉘ルーマニアとモルドヴァの伝統的な壁カーペットの職人技　　ルーマニア／モルドヴァ
㉙スロヴァキアとチェコの人形劇　　チェコ／スロヴァキア
㉚カマンチャ/カマンチャ工芸・演奏の芸術、擦弦楽器　　イラン／アゼルバイジャン
㉛3月1日に関連した文化慣習　　ブルガリア／マケドニア／モルドヴァ／ルーマニア
㉜春の祝祭、フドゥレルレス　　トルコ／マケドニア
㉝藍染め ヨーロッパにおける防染ブロックプリントとインディゴ染色

オーストリア／チェコ／ドイツ／ハンガリー／スロヴァキア

㉞デデ・クォルクード／コルキト・アタ／デデ・コルクトの遺産、叙事詩文化、民話、民謡
アゼルバイジャン／カザフスタン／トルコ

㉟空石積み工法：ノウハウと技術
クロアチア／キプロス／フランス／ギリシャ／イタリア／スロヴェニア／スペイン／スイス

㊱朝鮮の伝統的レスリングであるシルム　　北朝鮮／韓国

㊲雪崩のリスク・マネジメント　　スイス・オーストリア

㊳移牧、地中海とアルプス山脈における家畜を季節ごとに移動させて行う放牧
オーストリア，ギリシャ，イタリア

㊴ナツメヤシの知識・技術・伝統及び慣習　アラブ首長国連邦／バーレン／エジプト／イラク／ヨルダン／
クウェート／モーリタニア／モロッコ／オーマン／パレスチナ／カタール／サウジアラビア／
スーダン／チュニジア／イエメン

㊵ビザンティン聖歌　　キプロス、ギリシャ

㊶アルピニズム　　　フランス、イタリア、スイス

㊷メキシコのプエブラとトラスカラの職人工芸のタラベラ焼きとスペインのタラベラ・デ・ラ・
レイナとエル・プエンテ・デル・アルソビスポの陶磁器の製造工程
メキシコ、スペイン

㊸マラウイとジンバブエの伝統的な撥弦楽器ムビラ/サンシの製作と演奏の芸術　　マラウイ／ジンバブエ

㊹競駝：ラクダにまつわる社会的慣習と祭りの資産　　アラブ首長国連邦／オマーン

㊺クスクスの生産と消費に関する知識・ノウハウと実践アルジェリア／モーリタニア／モロッコ／チュニジア

㊻伝統的な織物、アル・サドゥ　　サウジアラビア／クウェート

㊼人間と海の持続可能な関係を維持するための王船の儀式、祭礼と関連する慣習　　中国／マレーシア

㊽パントゥン　　インドネシア／マレーシア

㊾聖タデウス修道院への巡礼　　イラン／アルメニア

㊿伝統的な知的戦略ゲーム：トギズクマラク、トグズ・コルゴール、マンガラ/ゲチュルメ
カザフスタン／キルギス／トルコ

�51ミニアチュール芸術　　アゼルバイジャン／イラン／トルコ／ウズベキスタン

�52機械式時計の製作の職人技と芸術的な仕組み　　スイス／フランス

�53ホルン奏者の音楽的芸術：歌唱、息のコントロール、ビブラート、場所と雰囲気の共鳴に
関する楽器の技術　　フランス／ベルギー／ルクセンブルク／イタリア

�54ガラスビーズのアート　　イタリア／フランス

�55木を利用する養蜂文化　　ポーランド／ベラルーシ

�56アラビア書道：知識、技術及び慣習　サウジアラビア／アルジェリア／バーレン／エジプト／
イラク／ヨルダン／クウェート／レバノン／モーリタニア／
モロッコ／オーマン／パレスチナ／スーダン／チュニジア／アラブ首長国連邦／イエメン

�57コンゴのルンバ　　コンゴ民主共和国／コンゴ

�58北欧のクリンカー・ボートの伝統　デンマーク／フィンランド／アイスランド／ノルウェー／スウェーデン

�59アルヘダー、ラクダの群れを呼ぶ口承　サウジアラビア／オーマン／アラブ首長国連邦

�60ピレネー山脈の熊祭　アンドラ／フランス

�61ウードの工芸と演奏　イラン／シリア

�62チャイ（茶）の文化：アイデンティティ、ホスピタリティ、社会的交流の象徴　アゼルバイジャン／トルコ

�63リピッツァナー馬の繁殖の伝統　オーストリア／ ボスニアヘルツェゴビナ／クロアチア ／ハンガリー／
イタリア／ルーマニア／スロヴァキア／ スロヴェニア

�64養蚕と織物用シルクの伝統的生産　アフガニスタン／アゼルバイジャン／イラン／トルコ／
タジキスタン／トルクメニスタン ／ウズベキスタン

�65逸話ナスレッディン・ホジャ／モッラ・ネスレッディン／モッラ・エペンディ／アペンディ／
アフェンディ・コジャナシルを説法する伝統　アゼルバイジャン／カザフスタン／キルギス／
タジキスタン／トルコ／トルクメニスタン／ウズベキスタン

�66肩刺繍（アルティツァ）のある伝統的ブラウスの芸術－ルーマニアとモルドバにおける
文化的アイデンティティの要素　ルーマニア／モルドヴァ

�67木材流送　オーストリア／ チェコ／ ドイツ／ ラトヴィア／ ポーランド／ スペイン

�68トルクメン様式の裁縫アート　トルクメニスタン／イラン

�69ヤルダー／チェッレ　イラン／アフガニスタン

＜グッド・プラクティス＞

(1)ボリヴィア、チリ、ペルーのアイマラ族の集落での無形文化遺産の保護
　　ペルー／ボリヴィア／チリ
(2)ヨーロッパにおける大聖堂の建設作業場、いわゆるバウヒュッテにおける工芸技術と慣習：
　　ノウハウ、伝達、知識の発展およびイノベーション
　　ドイツ／オーストリア／フランス／ノルウェー／スイス
(3)ポルトガル・ガリシア国境のICH（無形文化遺産）：ポンテ・ナス・オンダス！によって創られた保護モデル
　　ポルトガル／スペイン
(4)トカティ、伝統的なゲームやスポーツ保護の為の共有プログラム
　　イタリア／ベルギー／クロアチア／キプロス／フランス

⑨ 無形文化遺産保護条約の締約国会議と開催歴

●無形文化遺産保護条約締約国会議（略称：締約国会議）は、無形文化遺産保護条約の最高機関である。
●締約国会議は、通常会期として2年ごとに会合する。締約国会議は、自ら決定するとき、または、無形文化遺産委員会、もしくは締約国の少なくとも3分の1の要請に基づき、臨時会期として会合することができる。

締約国会議の開催歴

回　次	開催都市（国名）		開催期間
第 1 回	パリ（フランス）	ユネスコ本部	2006年6月27〜29日
第 2 回	パリ（フランス）	ユネスコ本部	2008年6月16〜19日
第 3 回	パリ（フランス）	ユネスコ本部	2010年6月22〜24日
第 4 回	パリ（フランス）	ユネスコ本部	2012年6月 4〜 8日
第 5 回	パリ（フランス）	ユネスコ本部	2014年6月 2〜 4日
第 6 回	パリ（フランス）	ユネスコ本部	2016年5月30日〜6月1日
第 7 回	パリ（フランス）	ユネスコ本部	2018年6月 4日〜6月6日
第 8 回	パリ（フランス）	ユネスコ本部	2020年8月25日〜8月27日
第 9 回	パリ（フランス）	ユネスコ本部	2022年7月 5日〜7日

臨時締約国会議の開催歴

回　次	開催都市（国名）		開催期間
第 1 回	パリ（フランス）	ユネスコ本部	2006年11月 9日

⑩ 無形文化遺産の保護のための政府間委員会（略称：無形文化遺産委員会）

無形文化遺産委員会は24か国で構成される。

＜構成国の選出及び任期＞

●無形文化遺産委員会の構成国の選出は、衡平な地理的代表及び輪番の原則に従う。
●無形文化遺産委員会の構成国は、締約国会議に出席するこの条約の締約国により4年の任期で選出される。
●最初の選挙において選出された無形文化遺産委員会の構成国の2分の1の任期は、2年に限定される。これらの国は、最初の選挙において、くじ引で選ばれる。
●締約国会議は、2年ごとに、無形文化遺産委員会の構成国の2分の1を更新する。
●締約国会議は、また、空席を補充するために必要とされる無形文化遺産委員会の構成国を選出する。
●無形文化遺産委員会の構成国は、連続する2の任期について選出されない。

●無形文化遺産委員会の構成国は、自国の代表として無形文化遺産の種々の領域における
　専門家を選定する。

＜無形文化遺産委員会の任務＞

●無形文化遺産保護条約の目的を促進し並びにその実施を奨励及び監視。
●無形文化遺産を保護するための最良の実例に関する指針を提供し及びそのための措置の勧告。
●無形文化遺産保護基金の資金の使途と運用に関する計画案の作成及び承認を得るため締約国
　会議への提出。
●締約国が提出する報告を検討し及び締約国会議のために当該報告の要約。
●締約国が提出する次の要請について、検討し並びに無形文化遺産委員会が定め及び締約国
　会議が承認する客観的な選考基準に基づく決定。

＜無形文化遺産委員会の主要議題＞

●人類の無形文化遺産の代表的なリストへの登録候補の審議
●緊急に保護する必要がある無形文化遺産のリストへの登録候補の審議
●条約の原則を反映する計画、事業及び活動の申請の審議　など。

＜無形文化遺産委員会の決議区分＞

●「登録」(Inscribe)　無形文化遺産保護条約代表リストに登録するもの。
●「情報照会」(Refer)　追加情報を提出締約国に求めるもの。再申請が可能。
●「不登録」(Decide not to inscribe)　無形文化遺産保護条約代表リストの登録に
　　　　　　　　　　　　　ふさわしくないもの。4年間、再申請できない。

⑪ 無形文化遺産委員会の委員国

第18回無形文化遺産委員会カサネ（ボツワナ）会議での委員国

Group Ⅰ　スウェーデン、スイス、ドイツ
Group Ⅱ　チェコ、ポーランド、スロヴァキア、ウズベキスタン
Group Ⅲ　ブラジル、パナマ、ペルー、パラグアイ
Group Ⅳ　カザフスタン、韓国、スリランカ、バングラデシュ、インド、マレーシア
Group Ⅴa　ボツワナ、コートジボワール、ルワンダ、アンゴラ
Group Ⅴb　モロッコ、サウジアラビア、モーリタニア

＜任期別＞
2022年〜2026年　アンゴラ、バングラデシュ、ブルキナファソ、エチオピア、ドイツ、
　　　　　　　　インド、マレーシア、モーリタニア、パラグアイ、スロヴァキア、
　　　　　　　　ウズベキスタン、ヴェトナム
2020年〜2024年　スウェーデン、スイス、チェコ、ブラジル、パナマ、ペルー、韓国、
　　　　　　　　ボツワナ、コートジボワール、ルワンダ、モロッコ、サウジアラビア

ビューロー委員国

◎　議長国　ボツワナ
　　議長　ムスタク・ムーラッド氏（H.E. Mr Mustaq Moorad）
○　副議長国　スイス、スロヴァキア、ペルー、バングラデシュ、モロッコ
◎　ラポルチュール（報告担当国）　チェコ
　　報告担当者：エヴァ・クミンコワ氏（Ms Eva Kuminkova）

⑫無形文化遺産委員会の開催歴

無形文化遺産委員会の開催歴

回　次	開催都市（国名）	開催期間
第 1 回	アルジェ（アルジェリア）	2006年11月18日～11月19日
第 2 回	東京（日本）	2007年 9月 3日～ 9月 7日
第 3 回	イスタンブール（トルコ）	2008年11月 4日～11月 8日
第 4 回	アブダビ（アラブ首長国連邦）	2009年 9月28日～10月 2日
第 5 回	ナイロビ（ケニア）	2010年11月15日～11月19日
第 6 回	バリ（インドネシア）	2011年11月22日～11月29日
第 7 回	パリ（フランス）*	2012年12月 3日～12月 7日
第 8 回	バクー（アゼルバイジャン）	2013年12月 2日～12月 8日
第 9 回	パリ（フランス）	2014年11月24日～11月28日
第 10 回	ウィントフック（ナミビア）	2015年11月30日～12月 5日
第 11 回	アディスアベバ（エチオピア）	2016年11月28日～12月 2日
第 12 回	チェジュ（韓国）	2017年12月 4日～12月 9日
第 13 回	ポートルイス（モーリシャス）	2018年11月26日～12月 1日
第 14 回	ボゴタ（コロンビア）	2019年12月 9日～12月14日
第 15 回	パリ（フランス）**	2020年11月30日～12月 5日
第 16 回	パリ（フランス）	2021年12月13日～12月18日
第 17 回	ラバト（モロッコ）	2022年11月28日～12月 3日
第 18 回	カサネ（ボツワナ）	2023年12月 4日～12月 9日

臨時無形文化遺産委員会の開催歴

回　次	開催都市（国名）	開催期間
第 1 回	成都（中国）	2007年 5月23日～ 5月27日
第 2 回	ソフィア（ブルガリア）	2008年 2月18日～ 2月22日
第 3 回	パリ（フランス）ユネスコ本部	2008年 6月16日
第 4 回	パリ（フランス）ユネスコ本部	2012年 6月 8日
第 5 回	パリ（フランス）ユネスコ本部	2022年 7月 1日【オンライン会議】

⑬ 無形文化遺産保護条約の事務局と役割

事務局は、締約国会議及び無形文化遺産委員会の文書並びにそれらの会合の議題案を作成し、並びに締約国会議及び無形文化遺産委員会の決定の実施を確保する。

インターネット：http://www.unesco.org/culture/ich/

E-mail　●一般及びメディア関係　ich@unesco.org
　　　　●登録　ICH-Nominations@unesco.org
　　　　●国際援助　ICH-Assistance@unesco.org
　　　　●NGOの認定　ICH-NGO@unesco.org
　　　　●後援・エンブレム　ICH-Emblem@unesco.org
電話　Ms Josiane Poivre,　+33(0)1 45 68 43 95
郵便　UNESCO - Section of Intangible Cultural Heritage (CLT/CEH/ITH)
　　　7, place de Fontenoy
　　　75352 Paris 07　France

世界無形文化遺産の概要

⑭ 登録（選定）候補の評価機関の役割

＜評価機関＞

無形文化遺産委員会は、実験的に、無形文化遺産委員会によって指名された12のメンバー：無形文化遺産の分野を代表する6人の専門家、無形文化遺産委員会の委員国から選出された6か国の非委員国のNGO）からなる実質「評価機関」であった諮問機関を設立していた。

評価機関は、
○ 「緊急保護リスト」と「代表リスト」への登録提案書類
○ 「グッド・プラクティス」への登録の為に提出された提案書類
○ US$25,000以上の「国際援助」への承認要請
の審査業務を請け負い、勧告を行うと共に年次の無形文化遺産委員会に提出する。

＜2023年の第18回無形文化遺産委員会＞
【2023年登録サイクル】の評価機関

（専門家）【 】内は任期
EG I	エヴリム・オルチェル・オズネル氏（トルコ）	【2023-2026】
EG II	リムヴィダス・ラウジカス氏（リトアニア）	【2023-2026】
EG III	ナイジェル・エンカラーダ氏（ベリーズ）	【2021-2024】
EG IV	カーク・シアン・ヨウ氏（シンガポール）	【2021-2024】
EG Va	リメネー・ゲタチェウ・セネショウ氏（エチオピア）	【2020-2023】
EG Vb	ナフラ・アブダラ・エマム氏（エジプト）	【2022-2025】

（専門機関）
EG I	フランダース無形遺産ワークショップ（ベルギー）	【2020-2023】
EG II	ヨーロッパ・フォークロア・フェスティバル協会	【2020-2023】
EG III	ボルボラ・ダニエル・ルービン・センター	【2022-2025】
EG IV	Aigine文化研究センター - Aigine CRC（キルギス）	【2022-2025】
EG Va	ウガンダ文化交流財団（CCFU）	【2023-2026】
EG Vb	シリア発展トラスト	【2021-2024】

【2023年-2026登録サイクル】の評価機関
EG I 専門家、EG II 専門家、EG V(a) NGO
【2024年-2027登録サイクル】の評価機関
EG I NGO、EG II NGO、EG V(a) 専門家
【2025年-2028登録サイクル】の評価機関
EG III 専門家、EG IV 専門家、EG V(b) NGO

⑮ 緊急に保護する必要がある無形文化遺産のリスト（略称：「緊急保護リスト」）

● 無形文化遺産委員会は、適当な保護のための措置をとるため、「緊急に保護する必要がある無形文化遺産のリスト」（List of Intangible Cultural Heritage in Need of Urgent Safeguarding）を作成し、常時最新のものとし及び公表し並びに関係する締約国の要請に基づいて当該リストにそのような遺産を記載する。
● 無形文化遺産委員会は、このリストの作成、更新及び公表のための基準を定め並びにその基準を承認のため締約国会議に提出する。
● 極めて緊急の場合（その客観的基準は、無形文化遺産委員会委員会の提案に基づいて締約国会議が承認する）には、無形文化遺産委員会は、関係する締約国と協議した上で、緊急保護リストに関係する遺産を記載することができる。
● 緊急保護リストへの登録は、2022年12月現在、76件（40か国）

⑯「緊急保護リスト」への登録基準

登録申請書類において、提出する締約国、或は、喫緊の場合において、申請者は、「緊急保護リスト」への登録申請の要素が、次のU.1〜U.6までの6つの基準を全て満たさなければならない。

U.1　要素は、条約第2条で定義された無形文化遺産を構成すること。

U.2 a　要素は、関係するコミュニティー、集団、或は、場合によっては、個人及び締約国の努力にもかかわらず、その存続が危機にさらされている為、緊急の保護の必要があること。

　　　 b　要素は、即時の保護なしでは存続が期待できない終末的な脅威に直面している為、喫緊の保護の必要があること。

U.3　要素を保護し促進する保護措置が図られていること。

U.4　要素は、関係するコミュニティー、集団、或は、場合によっては、個人の可能な限り幅広い参加、そして、彼らの自由な、事前説明を受けた上での同意をもって申請されたものであること。

U.5　要素は、条約第11条と第12条で定義された、締約国の領域内にある無形文化遺産の提出目録に含まれていること。

U.6　喫緊の場合には、関係締約国は、条約第17条3項に則り、要素の登録について、正式に協議を受けていること。

（注）第2条　第11条、第12条　については、⑲「代表リスト」への登録基準　の（注）P.23〜P.24 を参照のこと。

第17条　緊急に保護する必要がある無形文化遺産のリスト
1．委員会は、適当な保護のための措置をとるため、緊急に保護する必要がある無形文化遺産のリストを作成し、常時最新のものとし及び公表し並びに関係する締約国の要請に基づいて当該リストにそのような遺産を記載する。
2．委員会は、このリストの作成、更新及び公表のための基準を定め並びにその基準を承認のため締約国会議に提出する。
3．極めて緊急の場合（その客観的基準は、委員会の提案に基づいて締約国会議が承認する。）には、委員会は、関係する締約国と協議した上で、1に規定するリストに関係する遺産を記載することができる。

⑰「緊急保護リスト」への登録に関するタイム・テーブルと手続き

＜2023年の登録に関するタイム・テーブルと手続き＞【2023年登録サイクル】

第1段階：準備と提出

2021年10月 1日　無形文化遺産委員会から要請される事前支援の提出期限
2022年 3月31日　事務局による登録申請書類の提出期限。この期限後に受領された登録申請書類は、次のサイクルで審査される。
2022年 6月 1日　事務局による登録申請書類の受理期限。
　　　　　　　　登録申請書類が不完全な場合には、締約国は、登録申請書類を完備する様、通告される。
2022年 9月 1日　登録申請書類の完成させる為に、追加情報の提出を要請された場合の、締約国による事務局への提出期限。登録申請書類が不完全な場合には、次のサイクルにおいて完成させることができる。

世界無形文化遺産の概要

第2段階：審査

2022年 9月　各登録申請書類の審査の為、諮問機関を構成する6つのNGOと6人の専門家を
無形文化遺産委員会が選定。
2022年10月〜
　2023年4月　審査
2023年 3月31日　諮問機関が登録申請書類を適切にレビューする為に締約国に要求した補足情報
の提出期限。
2023年 4月30日　事務局は、締約国に、諮問機関による審査報告書を送付。

第3段階：評価と決議

2023年 8月　事務局は、委員会メンバーに、諮問機関による審査報告書を送付。
諮問機関による勧告は、ユネスコ・ホームページで公開される。
2023年12月　第16回無形文化遺産委員会パリ（フランス）会議は、
緊急保護リストへの登録可否について、決議を行う。

⑱ 人類の無形文化遺産の代表的なリスト（略称：「代表リスト」）

●無形文化遺産委員会委員会は、無形文化遺産の一層の認知及びその重要性についての意識の
向上を確保するため並びに文化の多様性を尊重する対話を奨励するため、関係する締約国の
提案に基づき、「人類の無形文化遺産の代表的なリスト」（Representative List of the Intangible
Cultural Heritage of Humanity）を作成し、常時最新のものとし及び公表する。
●無形文化遺産委員会は、この代表的なリストの作成、更新及び公表のための基準を定め並びに
その基準を承認のため締約国会議に提出する。
●代表リストへの登録は、2022年12月現在、567件（136の国と地域）

＜無形文化遺産の定義＞

●無形文化遺産とは、慣習、実演、表現、知識及びわざ並びにそれらに関連する器具、物品、
加工品及び文化空間（注）であって、コミュニティー、集団及び場合によっては個人が自己の
文化遺産の一部として認めるものをいう。
●この無形文化遺産は、世代から世代へと伝承され、コミュニティ及び集団が自己の環境、自然
との相互作用及び歴史に呼応して絶えず再創造され、かつ、当該コミュニティ及び集団に
アイデンティティー及び継続性の認識を与えることにより文化の多様性及び人類の創造性に
対する尊重を助長するものである。
●無形文化遺産保護条約の適用上、無形文化遺産については、既存の人権に関する国際文書並
びにコミュニティー、集団及び個人間の相互尊重並びに持続可能な開発の要請と両立するもの
にのみ考慮を払う。

（注）文化空間とは、時間的、物的場所を指す。物語、儀式、市場、フェスティバル等の大衆的・伝統的な文化活動
が常時行われる場所、或は、日常の儀式、行列、公演などが定期的に行われる時間の広がりをいう。

＜無形文化遺産の領域＞

●口承による伝統及び表現（無形文化遺産の伝達手段としての言語を含む）
（Oral Traditions and Expressions, including Language as a vehicle of the Intangible Cultural Heritage）
●芸能（Performing Arts）
●社会的慣習、儀式及び祭礼行事（Social Practices, Rituals and Festive events）
●自然及び万物に関する知識及び慣習（Knowledge and Practices concerning Nature and the Universe）
●伝統工芸技術（Traditional Craftsmanship）

＜無形文化遺産の保護＞

● 無形文化遺産の保護とは、無形文化遺産の存続を確保するための措置（認定、記録の作成、研究、保存、保護、促進、価値の高揚、伝承（特に正規の、または、正規でない教育を通じたもの）及び無形文化遺産の種々の側面の再活性化を含む）をいう。

⑲「代表リスト」への登録基準

「代表リスト」への登録申請にあたっては、次のR.1～R.5までの5つの基準を全て満たさなければならない。

R.1 要素は、条約第2条で定義された無形文化遺産を構成すること。

R.2 要素の登録は、無形文化遺産の認知と重要性の意識の向上が確保され、世界の文化の多様性を反映し、人類の創造性を示す対話が奨励されること。

R.3 要素を保護し促進する保護措置が図られていること。

R.4 要素は、関係するコミュニティー、集団、或は、場合によっては、個人の可能な限り幅広い参加、そして、彼らの自由な、事前説明を受けた上での同意をもって申請されたものであること。

R.5 要素は、条約第11条と第12条で定義された、締約国の領域内にある無形文化遺産の提出目録に含まれていること。

(注)

第2条　定義　この条約の適用上、

1. 「無形文化遺産」とは、慣習、描写、表現、知識及び技術並びにそれらに関連する器具、物品、加工品及び文化的空間であって、コミュニティー、集団及び場合によっては個人が自己の文化遺産の一部として認めるものをいう。この無形文化遺産は、世代から世代へと伝承され、社会及び集団が自己の環境、自然との相互作用及び歴史に対応して絶えず再現し、かつ、当該社会及び集団に同一性及び継続性の認識を与えることにより、文化の多様性及び人類の創造性に対する尊重を助長するものである。この条約の適用上、無形文化遺産については、既存の人権に関する国際文書並びにコミュニティー、集団及び個人間の相互尊重並びに持続可能な開発の要請と両立するものにのみ考慮を払う。

2. 1に定義する「無形文化遺産」は、特に、次の領域において明示される。
 (a) 口承及び表現（無形文化遺産の伝達手段としての言語を含む。）
 (b) 芸能
 (c) 社会的慣習、儀式及び祭礼行事
 (d) 自然及び万物に関する知識及び慣習
 (e) 伝統工芸技術

3. 「保護」とは、無形文化遺産の存続を確保するための措置（認定、記録の作成、研究、保存、保護、促進、拡充、伝承（特に正規の、または、正規でない教育を通じたもの）及び無形文化遺産の種々の側面の再活性化を含む。）をいう。

4. 「締約国」とは、この条約に拘束され、かつ、自国についてこの条約の効力が生じている国をいう。

5. この条約は、第33条に規定する地域であって、同条の条件に従ってこの条約の当事者となるものについて準用し、その限度において「締約国」というときは、当該地域を含む。

第11条　締約国の役割

締約国は、次のことを行う。

(a) 自国の領域内に存在する無形文化遺産の保護を確保するために必要な措置をとること。
(b) 第2条3に規定する保護のための措置のうち自国の領域内に存在する種々の無形文化遺産の認定を、コミュニティー、集団及び関連のある民間団体の参加を得て、行うこと。

第12条　目録

1. 締約国は、保護を目的とした認定を確保するため、各国の状況に適合した方法により、自国の領域内に存在する無形文化遺産について1、または、2以上の目録を作成する。これらの目録は、定期的に更新する。

2. 締約国は、第29条に従って定期的に委員会に報告を提出する場合、当該目録についての関連情報を提供する。

⑳「代表リスト」への登録に関するタイム・テーブル

<2023年の登録に関するタイム・テーブルと手続き>【2023年登録サイクル】

第１段階：準備と提出

2022年3月31日　2021年審査対象の登録申請書類の事務局への提出期限

2022年6月30日　2021年審査対象の登録申請書類の事務局の受理期限
　　　　　　　　書類が不完全であれば、締約国に完成させる様、助言される。

2022年9月30日　追加情報が必要な場合の、締約国の事務局への提出期限
　　　　　　　　不完全なままの場合は、締約国に返却され、後の審査サイクルで再提出する
　　　　　　　　ことができる。

第２段階：審査

2022年12月　　　補助機関による事前審査
〜2023年5月

2023年4月〜6月　補助機関による最終審査の為の会合

第３段階：評価と決議

2023年11月　　　第16回無形文化遺産委員会パリ（フランス)会議の4週間前
　　　　　　　　事務局が、委員会メンバーに補助機関による審査報告書を送付。
　　　　　　　　補助機関による勧告は、ユネスコ・ホームページで公開される。

2023年12月　　　第16回無形文化遺産委員会パリ（フランス)会議による決議

　　　　　　　　　<無形文化遺産委員会の決議区分>
　　　　　　　　　●「登録」(Inscribe)　無形文化遺産保護条約「代表リスト」に登録するもの。
　　　　　　　　　●「情報照会」(Refer)　追加情報を提出締約国に求めるもの。再申請が可能。
　　　　　　　　　●「不登録」(Decide not to inscribe)　無形文化遺産保護条約「代表リスト」の
　　　　　　　　　　　　　　　　　　　　　　　　　　　　登録にふさわしくないもの。
　　　　　　　　　　　　　　　　　　　　　　　　　　　　4年間、再申請できない。

㉑ 無形文化遺産保護のための好ましい計画、事業及び活動の実践事例
（略称：「グッド・プラクティス」）

　委員会は、締約国の提案に基づき並びに委員会が定め及び締約国会議が承認する基準に従って、また、発展途上国の特別のニーズを考慮して、無形文化遺産を保護するための国家的、小地域的及び地域的な計画、事業及び活動であってこの条約の原則及び目的を最も反映していると判断するものを定期的に選定し並びに促進する。（条約第18条1項)

　無形文化遺産を保護する為の国家的、小地域的及び地域的な計画、事業及び活動であって、ユネスコの無形文化遺産保護条約の原則及び目的を最も反映する無形文化保護のための好ましい計画、事業及び活動の実践事例(略称：グッド・プラクティス Good Safeguarding Practices)は、諮問機関の事前審査による勧告を踏まえ、無形文化遺産委員会で選定が決定される。

世界無形文化遺産の概要

㉒「グッド・プラクティス」の選定基準

「グッド・プラクティス」への選定申請にあたっては、次のP.1〜P.9までの9つの基準を全て満たさなければならない。

P.1 計画、事業及び活動は、条約の第2条3で定義されている様に、保護することを伴うこと。

P.2 計画、事業及び活動は、地域、小地域、或は、国際レベルでの無形文化遺産を保護する為の取組みの連携を促進するものであること。

P.3 計画、事業及び活動は、条約の原則と目的を反映するものであること。

P.4 計画、事業及び活動は、関係する無形文化遺産の育成に貢献するのに有効であること。

P.5 計画、事業及び活動は、コミュニティ、グループ、或は、適用可能な個人が関係する場合には、それらの、自由、事前に同意した参加であること。

P.6 計画、事業及び活動は、保護活動の事例として、小地域的、地域的、或は、国際的なモデルとして機能すること。

P.7 申請国は、関係する実行団体とコミュニティ、グループ、或は、もし適用できるならば、関係する個人は、もし、彼らの計画、事業及び活動が選定されたら、グッド・プラクティスの普及に進んで協力すること。

P.8 計画、事業及び活動は、それらの実績が評価されていること。

P.9 計画、事業及び活動は、発展途上国の特定のニーズに、主に適用されること。

第17回無形文化遺産委員会では、グッド・プラクティスとして、4件が選ばれ、通算33件（31の国と地域）になった。

<2022年選定>
◎アルサドゥ教育プログラム：織物芸術におけるトレーナーの研修
（Al Sadu Educational Programme: Train the trainers in the art of weaving）　クウェート
◎ポルトガル・ガリシア国境のICH（無形文化遺産）：ポンテ・ナス・オンダス！によって創られた保護モデル
（Portuguese-Galician border ICH: a safeguarding model created by Ponte...nas ondas！）
ポルトガル／スペイン
◎伝統工芸保護戦略：民芸伝承プログラムの担い手
（Strategy for safeguarding traditional crafts: The Bearers of Folk Craft Tradition programme）　チェコ
◎トカティ、伝統的なゲームやスポーツ保護の為の共有プログラム
（Tocatì, a shared programme for the safeguarding of traditional games and sports）
イタリア／ベルギー／クロアチア／キプロス／フランス

<2021年選定>
◎ケニアにおける伝統的な食物の促進と伝統的な食物道の保護に関する成功談
（Success story of promoting traditional foods and safeguarding traditional foodways in Kenya）　ケニア
◎生きた伝統を学ぶ学校（SLT）（The School of Living Traditions (SLT)）　フィリピン
◎遊牧民のゲーム群、遺産の再発見と多様性の祝福
（Nomad games、rediscovering heritage、celebrating diversity）　キルギス
◎イランの書道の伝統芸術を保護する為の国家プログラム
（National programme to safeguard the traditional art of calligraphy in Iran）　イラン

世界無形文化遺産の概要

＜2020年選定＞
◎ヨーロッパにおける大聖堂の建設作業場、いわゆるバウヒュッテにおける工芸技術と慣習：
ノウハウ、伝達、知識の発展およびイノベーション
（Craft techniques and customary practices of cathedral workshops、or Bauhütten、in Europe、know-how、transmission、development of knowledge and innovation）
ドイツ／オーストリア／フランス／ノルウェー／スイス
◎ポリフォニー・キャラバン：イピロス地域の多声歌唱の調査、保護と促進
（Polyphonic Caravan、researching、safeguarding and promoting the Epirus polyphonic song）
ギリシャ
◎遺産保護のモデル：マルティニーク・ヨールの建造から出航までの実践
（The Martinique yole、from construction to sailing practices、a model for heritage safeguarding）
フランス

＜2019年選定＞
◎平和建設の為の伝統工芸の保護戦略
（Safeguarding strategy of traditional crafts for peace building）
コロンビア　2019年
◎ヴェネズエラにおける聖なるヤシの伝統保護のための生物文化プログラム
（Biocultural programme for the safeguarding of the tradition of the Blessed Palm in Venezuela）
ヴェネズエラ　2019年

＜2018年選定＞
◎南スウェーデンのクロノベリ地方における話術の促進と活性化の為の伝承プログラム
（Land-of-Legends programme, for promoting and revitalizing the art of storytelling in Kronoberg Region（South-Sweden））
スウェーデン　2018年

＜2017年選定＞
◎マルギラン工芸開発センター、伝統技術をつくるアトラスとアドラスの保護
（Margilan Crafts Development Centre, safeguarding of the atlas and adras making traditional technologies）
ウズベキスタン　2017年
◎春ブルガリア・チタリシテ（コミュニティ文化センター）：無形文化遺産の活力を保護する実践経験
（Bulgarian Chitalishte (Community Cultural Centre): practical experience in safeguarding the vitality of the Intangible Cultural Heritage）
ブルガリア　2017年

＜2016年選定＞
◎職人技の為の地域センター：文化遺産保護の為の戦略
（Regional Centres for Craftsmanship: a strategy for safeguarding the cultural heritage of traditional handicraft）
オーストリア　2016年
◎コプリフシツァの民俗フェスティバル：遺産の練習、実演、伝承のシステム
（Festival of folklore in Koprivshtitsa: a system of practices for heritage presentation and transmission）
ブルガリア　2016年
◎ロヴィニ／ロヴィーニョの生活文化を保護するコミュニティ・プロジェクト：バタナ・エコミュージアム
（Community project of safeguarding the living culture of Rovinj/Rovigno: the Batana Ecomuseum）
クロアチア　2016年
◎コダーイのコンセプトによる民俗音楽遺産の保護
（Safeguarding of the folk music heritage by the Kodaly concept）　ハンガリー　2016年
◎オゼルヴァー船 − 伝統的な建造と使用から現代的なやり方への再構成
（Oselvar boat - reframing a traditional learning process of building and use to a modern context）
ノルウェー　2016年

<2015年選定>
該当なし

<2014年選定>
◎カリヨン文化の保護：保存、継承、交流、啓発
　(Safeguarding the carillon culture: preservation, transmission, exchange and awareness-raising)
　ベルギー　2014年

<2013年選定>
◎生物圏保護区における無形文化遺産の目録作成の手法：モンセニーの経験
　(Methodology for inventorying intangible cultural heritage in biosphere reserves: the experience of
　Montseny)
　スペイン　2013年

<2012年選定>
◎福建省の人形劇の従事者の後継者研修の為の戦略
　(Strategy for training coming generations of Fujian puppetry practitioners)
　中国　2012年
◎タクサガッケト マクカットラワナ：メキシコ、ベラクルス州のトトナック人の先住民芸術と
　無形文化遺産の保護に貢献するセンター
　(Xtaxkgagket Makgkaxtlawana: the Centre for Indigenous Arts and its contribution to safeguarding the
　intangible cultural heritage of the Totonac people of Veracruz, Mexico)　　メキシコ　2012年

<2011年選定>
◎ルードの多様性養成プログラム：フランダース地方の伝統的なゲームの保護
　(Programme of cultivating ludodiversity: safeguarding traditional games in Flanders)
　ベルギー　2011年
◎無形文化遺産に関する国家プログラムの公募
　(Call for projects of the National Programme of Intangible Heritage)　　ブラジル　2011年
◎ファンダンゴの生きた博物館　(Fandango's Living Museum)　　ブラジル　2011年
◎アンダルシア地方の石灰生産に関わる伝統生産者の活性化事例
　(Revitalization of the traditional craftsmanship of lime-making in Moron de la Frontera, Seville,
　Andalusia)　スペイン　2011年
◎ハンガリーの無形文化遺産の伝承モデル「ダンス・ハウス方式」
　(Tanchaz method: a Hungarian model for the transmission of intangible cultural heritage)
　ハンガリー　2011年

<2010年選定>
該当なし

<2009年選定>
◎プソル教育学プロジェクトの伝統的な文化・学校博物館のセンター
　(Centre for traditional culture-school museum of Pusol pedagogic project)　　スペイン　2009年

◎ペカロンガンのバティック博物館との連携による初等、中等、高等、職業の各学校と工芸学校
　の学生の為のインドネシアのバティック無形文化遺産の教育と研修
　(Education and training in Indonesian Batik intangible cultural heritage for elementary, junior, senior,
　vocational school and polytechnic students, in collaboration with the Batik Museum in Pekalongan)
　インドネシア　2009年
◎ボリヴィア、チリ、ペルーのアイマラ族の集落での無形文化遺産の保護
　(Safeguarding intangible cultural heritage of Aymara communities in Bolivia, Chile and Peru)
　ボリヴィア、チリ、ペルー　2009年

<2008年選定>
該当なし

世界無形文化遺産の概要

㉓ 無形文化遺産基金からの「国際援助」

●USD25,000以上の場合は、諮問機関の事前審査による勧告を踏まえ、無形文化遺産委員会で承認が決定される。要請書類の提出期限は、緊急援助は随時、その他の援助は5月1日。

　　　＜これまでの援助実績の例示＞

　　マラウイ　　　マラウイにおける公式・非公式の教育を通じてのルドの多様性の保護
　　　　　　　　　　USD 305,144　2022年
　　スーダン　　　コルドファン州と青ナイル州のパイロットプロジェクトの無形文化遺産の記録と目録の作成
　　　　　　　　　　USD 174,480　2015年
　　ケニア　　　　マサイ族の男性三大通過儀礼エンキパータ、ユーノート、オルングシェーの保護
　　　　　　　　　　USD 144,430　2015年
　　マリ　　　　　無形文化遺産の目録の編集　USD 307,307　2013年
　　モンゴル　　　モンゴルの伝統叙事詩の保護と再生　USD 107,000　2012年
　　ウルグアイ　　モンテヴィデオ市近隣のスール、パレルモ、コルドンのアイデンティティである
　　　　　　　　　カンドンベの伝統的な太鼓の記録、保護、普及　USD 186,875　2012年
　　ウガンダ　　　ウガンダの4部族の無形文化遺産の目録の作成　USD 216,000　2012年
　　ブルキナファソ　無形文化遺産の目録（インベントリー）と振興　USD 262,080　2012年
　　セネガル　　　伝統音楽の目録　USD 80,789　2012年
　　ベラルーシ　　無形文化遺産の国内（目録）の作成　USD 133,600　2010年
　　モーリシャス　無形文化遺産の書類作成　USD 52,461　2009年

●USD25,000未満の場合は、無形文化遺産委員会のビューローの決裁権限で、要請書類の提出期限は、緊急援助とその他は随時、事前援助は9月1日。

㉔ 無形文化遺産保護基金等への資金提供者とユネスコの業務を支援するパートナー

(1) 無形文化遺産保護基金等への資金提供者

① 無形文化遺産保護基金

●この条約により、「無形文化遺産保護基金」（以下「基金」という）を設立する。
●無形文化遺産保護基金は、ユネスコの財政規則に従って設置される信託基金とする。
●無形文化遺産保護基金の資金は、次のものからなる。
　○締約国による分担金及び任意拠出金
　○ユネスコの総会がこの目的のために充当する資金
　○次の者からの拠出金、贈与、または、遺贈
　　（ⅰ）締約国以外の国
　　（ⅱ）国際連合の機関（特に国際連合開発計画）その他の国際機関
　　（ⅲ）公私の機関、または、個人
　○無形文化遺産保護基金の資金から生ずる利子
　○募金によって調達された資金及び基金のために企画された行事による収入
　○無形文化遺産委員会が作成する基金の規則によって認められるその他のあらゆる資金

② 信託基金

　　アブダビ文化遺産局（アラブ首長国連邦）、ブラジル、ブルガリア、キプロス、EU（欧州連合）、フランダース地方政府（ベルギー）、ハンガリー、イタリア、日本、ノルウェー、韓国、スペイン

(2) ユネスコの業務を支援するパートナー

<u>ユネスコが賛助するカテゴリー2センターとの連携</u>

- ●アフリカ無形文化遺産保護地域センター（アルジェリア）
- ●西・中央アジア無形文化遺産保護地域研究センター（イラン　テヘラン）
 <参加国>アルメニア、イラン、イラク、カザフスタン、キルギス、レバノン、パキスタン、パレスチナ、タジキスタン、トルコ
- ●アジア太平洋無形文化遺産研究センター（略称：IRCI　日本　堺市博物館内）
 <参加国>アフガニスタン、ブータン、ブルネイ、中国、クック諸島、日本、カザフスタン、フィリピン、スリランカ、トルコ、ウズベキスタン
- ●アジア・太平洋地域無形遺産国際研修センター（略称：CRIHAP　中国　北京）
 <参加国>カンボジア、中国、フィジー、パキスタン、サモア、スリランカ、トンガ
- ●アジア・太平洋地域無形文化遺産国際情報ネットワークセンター
 （略称：ICHCAP　韓国　大田広域市）
 <参加国>ブルネイ、中国、フィジー、インドネシア、日本、カザフスタン、マレーシア、ネパール、パラオ、パプア・ニューギニア、フィリピン、韓国、スリランカ、タジキスタン、トンガ、ウズベキスタン、ヴェトナム
- ●南東ヨーロッパ無形文化遺産保護地域センター（ブルガリア　ソフィア）
- ●ラテンアメリカ無形文化遺産保護地域センター（CRESPIAL）（ペルー　クスコ）
- ●地域遺産管理研修センター（ルシオ・コスタ）（ブラジル　ブラジリア）

<u>メディアとの連携</u>

- ●朝日新聞（日本）
- ●東亜日報（韓国）

<u>ミュージアムとの連携</u>

- ●ケ・ブランリ美術館（フランス　パリ）

㉕　日本の無形文化遺産保護条約の締結とその後の展開

2000年 9月22日	文化庁は、「人類の口承及び無形遺産の傑作の宣言」に向けて、文化財保護審議会（現 文化審議会　会長：西川杏太郎 トキワ松学園横浜美術短期大学長）に対し、登録候補の調査審議を依頼。
2000年11月17日	文化審議会は、登録候補として「能楽」を、暫定リストとして、「人形浄瑠璃文楽」及び「歌舞伎」を選定。
2000年12月27日	文化庁、外務省を通じ、申請書類をユネスコに提出。
2001年 5月18日	第1回「人類の口承及び無形遺産の傑作の宣言」（20か国の19件）が行われ、「能楽」が、「人類の口承及び無形遺産の傑作」として選定される。
2002年 3月12日〜16日	「人類の口承および無形遺産の傑作の宣言」アジア・太平洋地域普及会議　主催：ユネスコ・アジア文化センター（東京）
2003年11月 7日	第2回「人類の口承及び無形遺産の傑作の宣言」（30か国の28件）が行われ、「人形浄瑠璃文楽」が、「人類の口承及び無形遺産の傑作」として選定される。
2004年 5 月19日	無形文化遺産保護条約、国会承認。
2004年 6 月15日	無形文化遺産保護条約、受託書寄託。無形文化遺産保護条約の3番目の締約国になる。
2004年10月20日	ユネスコと文化庁が国際会議「有形文化遺産と無形文化遺産の保護・統合的アプローチをめざして」を奈良で開催、「大和宣言」（Yamato Declaration）を採択。
2005年11月25日	第3回「人類の口承及び無形遺産の傑作の宣言」（44の国と地域の43件）が行われ、「歌舞伎」が、「人類の口承及び無形遺産の傑作」として選定される。

世界無形文化遺産の概要

2006年 3月13日〜15日	ユネスコ・アジア文化センター（ACCU）「無形文化遺産の保護に関する条約」におけるコミュニティ参加に関する専門家会合をユネスコと共同で東京で開催。
2008年 7月30日	文化庁、「代表リスト」への登録候補として、「雅楽」、「アイヌ古式舞踊」、「京都祇園祭の山鉾行事」、「石州半紙」、「木造彫刻修理」など14件を選定。
2008年 9月	日本の代表リスト候補14件の登録申請書類をユネスコに提出
2009年 5月	事前審査で、日本が申請した「木造彫刻修理」については情報不足などを理由に「登録不可」と勧告。
2009年 8月	ユネスコ事務局への記載提案書提出期限。ユネスコ日本政府代表部を通じてわが国の13件の提案案件の提案書をユネスコ事務局に提出。（提案総数は35か国から147件）
2009年10月 2日	第4回無形文化遺産委員会で、日本の13件（「雅楽」、「小千谷縮・越後上布」、「石州半紙」、「日立風流物」、「京都祇園祭の山鉾行事」、「甑島のトシドン」、「奥能登のあえのこと」、「早池峰神楽」、「秋保の田植踊」、「チャッキラコ」、「大日堂舞楽」、「題目立」、「アイヌ古式舞踊」）が新たに登録される。
2010年5月	補助機関による第2回提案案件の事前審査。54件（わが国提案案件は2件）を事前審査、93件（わが国提案案件は11件）は事前審査が行われなかった。
2010年11月	第5回無形文化遺産委員会で、日本の2件（「組踊、伝統的な沖縄の歌劇」、「結城紬、絹織物の生産技術」）が新たに登録される。事前審査が行われなかった93件及び平成22年8月31日までにユネスコ事務局が受け付けた14件を含めた107件のうち、ユネスコ事務局が処理可能な範囲内で、31乃至54件について第6回無形文化遺産委員会で審査されることが決定。
2011年 7月 5日	農水省は、「日本の食文化」の世界無形文化遺産登録をめざし、第1回目の検討会を開催。
2011年10月	(独)国立文化財機構、堺市博物館内に、ユネスコが賛助するアジア太平洋無形文化遺産研究センターを開設。
2011年11月	補助機関による勧告。49件（わが国提案案件は6件、うち「記載」の勧告が2件、「情報照会」の勧告が4件）を事前審査、わが国提案の5件は事前審査が行われなかった。
2011年11月27日	第6回無形文化遺産委員会で、日本の2件（「壬生の花田植」、「佐陀神能」）が新たに登録される。
2011年11月28日	第6回無形文化遺産委員会で、「本美濃紙」、「秩父祭の屋台行事と神楽」、「高山祭の屋台行事」及び「男鹿のナマハゲ」の4件については、「情報照会」の決議。
2012年 1月24日	第8回文化審議会文化財分科会無形文化遺産保護条約に関する特別委員会。
2012年 2月17日	文化審議会文化財分科会、「和食；日本人の伝統的な食文化−正月を例として−」を2013年の「代表リスト」への提案候補とすることを決定。
2012年 6月 1日	文化審議会に世界文化遺産・無形文化遺産部会を設置。
2012年12月 6日	第7回無形文化遺産委員会で、日本の「那智の田楽」が新たに登録される。
2013年 3月 6日	文化審議会（世界文化遺産・無形文化遺産部会）、「和紙；日本の手漉和紙技術」を2014年の「代表リスト」への提案候補とすることを決定。
2013年10月21日	補助機関により、「和食；日本人の伝統的な食文化−正月を例として−」が「登録」勧告。
2013年12月 7日	第8回無形文化遺産委員会バクー会議で「和食；日本人の伝統的な食文化−正月を例として−」が登録される。
2014年 3月	文化庁、既に登録されている「京都祇園祭の山鉾行事」（京都府）と「日立風流物」（茨城県）に、「高山祭の屋台行事」（岐阜県）や「博多祇園山笠行事」（福岡県）など30件を追加して、「山・鉾・屋台行事」として2015年の登録をめざすことを決定。
2014年 6月	2015年の「代表リスト」への提案候補「山・鉾・屋台行事」の審査が、2016年に1年先送りとなる。（各国からの提案が、審査上限の50件を超える61件となった為）
2014年10月28日	補助機関により、「和紙；日本の手漉和紙技術」が「登録」勧告。
2014年11月26日	第9回無形文化遺産委員会パリ会議で「和紙；日本の手漉和紙技術」が登録される。（2009年登録の「石州半紙：島根県石見地方の製紙」を拡張

世界無形文化遺産の概要

2015年 2月17日	文化審議会(世界文化遺産・無形文化遺産部会)、「山・鉾・屋台行事」を2016年の「代表リスト」への再提案候補とすることを決定。
2015年 3月	無形文化遺産保護条約関係省庁連絡会議において審議。
2015年 3月末	「山・鉾・屋台行事」の提案書をユネスコ事務局に提出。
2016年 2月17日	文化審議会(世界文化遺産・無形文化遺産部会)、「来訪神:仮面・仮装の神々」を2017年の「代表リスト」への提案候補とすることを決定。(2009年登録の「甑島のトシドン」を拡張し、新たに「男鹿のナマハゲ」など7件を追加して再提案するもの)
2016年 6月	2017年の「代表リスト」への提案候補「来訪神:仮面・仮装の」の審査が、2018年に1年先送りとなる。(各国からの提案が、審査上限の50件を超える56件となった為)
2016年10月31日	「山・鉾・屋台行事」、ユネスコ評価機関によるの事前審査において、「登録」の勧告。
2016年12月1日	第11回無形文化遺産委員会アディスアベバ会議において「日本の山・鉾・屋台行事」が登録される。(2009年に登録された「京都祇園祭の山鉾行事」(京都府)と「日立風流物」(茨城県)を拡張し、新たに祭礼行事31件を加えてグルーピング化し、18府県33件の構成要素として再登録された。)
2017年 2月22日	文化審議会(世界文化遺産・無形文化遺産部会)、「来訪神:仮面・仮装の神々」を2018年の「代表リスト」への提案候補とすることを決定。(2009年登録の「甑島のトシドン」を拡張し、新たに「男鹿のナマハゲ」「薩摩硫黄島のメンドン」「悪石島のボゼ」など9件を追加して再提案するもの)
2018年 2月7日	文化審議会無形文化遺産部会において、「伝統建築工匠の技:木造建造物を受け継ぐための伝統技術」を2019年以降の「代表リスト」への提案候補とすることを決定。
2019年2月25日	無形文化遺産保護条約関係省庁連絡会議において「伝統建築工匠の技:木造建造物を受け継ぐための伝統技術」をユネスコ無形文化遺産(人類の無形文化遺産の「代表リスト」)へ再提案することを決定。
2019年3月	ユネスコに提案書を提出
2020年11月	第15回無形文化遺産委員会パリ会議で「伝統建築工匠の技:木造建造物を受け継ぐ ための伝統技術」が「代表リスト」に登録される。
2022年2月25日	文化審議会無形文化遺産部会において、「伝統的酒造り」が2024年の世界無形文化遺産(代表リスト)への登録候補として選定された。

㉖「代表リスト」に登録されている日本の世界無形文化遺産

2023年7月現在、22件が「代表リスト」に登録されている。

- ●能楽(Nogaku Theatre) 2008年 ← 2001年第1回傑作宣言
 国立能楽堂(東京都渋谷区)ほか 【国指定重要無形文化財】
- ●人形浄瑠璃文楽(Ningyo Johruri Bunraku Puppet Theatre) 2008年 ← 2003年第2回傑作宣言
 国立文楽劇場(大阪市中央区)ほか 【国指定重要無形文化財】
- ●歌舞伎(Kabuki theatre) 2008年 ← 2005年第3回傑作宣言
 国立劇場(東京都千代田区)ほか 【国指定重要無形文化財】
- ●雅楽(Gagaku) 2009年
 皇居、国立劇場(東京都千代田区)ほか 【国指定重要無形文化財】
- ●小千谷縮・越後上布-新潟県魚沼地方の麻織物の製造技術
 (Ojiya-chijimi, Echigo-jofu:techniques of making ramie fabric in Uonuma region, Niigata Prefecture)
 2009年 新潟県魚沼地方塩沢・小千谷地区 【国指定重要無形文化財】
- ●奥能登のあえのこと(Oku-noto no Aenokoto) 2009年
 石川県 珠洲市、輪島市、鳳珠郡能登町、穴水町
- ●早池峰神楽(Hayachine Kagura) 2009年 岩手県花巻市大迫町【国指定重要無形民俗文化財】
- ●秋保の田植踊(Akiu no Taue Odori) 2009年
 宮城県仙台市太白区秋保町 【国指定重要無形民俗文化財】

世界無形文化遺産の概要

- ●**大日堂舞楽**（Dainichido Bugaku）
 2009年　秋田県鹿角市八幡平　【国指定重要無形民俗文化財】
- ●**題目立**（Daimokutate）　2009年　奈良県奈良市　【国指定重要無形民俗文化財】
- ●**アイヌ古式舞踊**（Traditional Ainu Dance）　2009年
 北海道 札幌市、千歳市、旭川市、白老郡白老町、勇払郡むかわ町、沙流郡平取町、沙流郡日高町、新冠郡新冠町、日高郡新ひだか町、浦河郡浦河町、様似郡様似町、帯広市、釧路市、川上郡弟子屈町、白糠郡白糠町　【国指定重要無形民俗文化財】
- ●**組踊、伝統的な沖縄の歌劇**（Kumiodori, traditional Okinawan musical theatre）　2010年
 沖縄県　沖縄諸島　【国指定重要無形文化財】
- ●**結城紬、絹織物の生産技術**（Yuki-tsumugi, silk fabric production technique）　2010年
 茨城県結城市、栃木県小山市　【国指定重要無形文化財】
- ●**壬生の花田植、広島県壬生の田植の儀式**
 （Mibu no Hana Taue, ritual of transplanting rice in Mibu, Hiroshima）　2011年
 広島県山県郡北広島町壬生　【国指定重要無形民俗文化財】
- ●**佐陀神能、島根県佐太神社の神楽**（Sada Shin Noh, sacred dancing at Sada shrine, Shimane）
 2011年　島根県松江市鹿島町　【国指定重要無形民俗文化財】
- ●**那智の田楽、那智の火祭りで演じられる宗教的な民俗芸能**
 （Nachi no Dengaku, a religious performing art held at the Nachi fire festival）
 2012年　和歌山県那智勝浦町　【国指定重要無形民俗文化財】
- ●**和食：日本人の伝統的な食文化−正月を例として−**
 （Washoku, traditional dietary cultures of the Japanese, notably for the celebration of New Year）
 2013年　北海道から沖縄まで全国
- ●**和紙：日本の手漉和紙技術**
 （Washi, craftsmanship of traditional Japanese hand-made paper）
 (2009年)／2014年 島根県浜田市、岐阜県美濃市、埼玉県比企郡小川町【国指定重要無形文化財】
- ●**日本の山・鉾・屋台行事**（Yama, Hoko, Yatai, float festivals in Japan）
 (2009年)／2016年 青森県、秋田県、山形県、茨城県、栃木県、埼玉県、千葉県、富山県、石川県、岐阜県、愛知県、三重県、滋賀県、京都府、福岡県、佐賀県、熊本県、大分県の18府県33件
 【国指定重要無形文化財】
 ＊2009年に登録した「日立風流物」、「京都祇園祭の山鉾行事」の2件を拡張、新たに祭礼行事31件を加えてグルーピング化し、新規登録となった。
- ●**来訪神：仮面・仮装の神々**
 (2009年)／2018年 岩手県、宮城県、秋田県、山形県、石川県、佐賀県、鹿児島県、沖縄県の8県10件
 【国指定重要無形文化財】
 ＊2009年に登録した「甑島のトシドン」を拡張し、新たに9件を加えてグルーピング化し、「来訪神：仮面・仮装の神々」として登録。
- ●**伝統建築工匠の技：木造建造物を受け継ぐための伝統技術**
 2020年　全国
- ●**風流踊（ふりゅうおどり）、人々の希望と祈りを込めた祭礼舞踊**
 2009年／2022年　24都府県の41件【国指定重要無形民俗文化財】
 ＊2009年に登録した「チャッキラコ」を拡張、新たな祭礼舞踊40件を加えてグルーピング化し、新規登録となった。

㉗ **今後の日本からの世界無形文化遺産の候補**

<u>2024年の第19回無形文化遺産委員会で審議予定の候補</u>

- ●**伝統的酒造り**
 「伝統的酒造り」とは、穀物を原料とする伝統的なこうじ菌を使い、杜氏（とうじ）らが手作業のわざとして築き上げてきた日本酒、焼酎、泡盛などの酒造り技術である。

㉘ 今後の無形文化遺産委員会等の開催スケジュール

2023年12月4日～12月9日　第18回無形文化遺産委員会カサネ（ボツワナ）会議2023

㉙ 今後の無形文化遺産委員会での審議対象件数

	審議対象件数	→	実績
●2024年第19回無形文化遺産委員会【2024年登録サイクル】	60件	→	XX件
●2023年第18回無形文化遺産委員会【2023年登録サイクル】	55件	→	XX件
●2022年第17回無形文化遺産委員会【2022年登録サイクル】	55件	→	56件
●2021年第16回無形文化遺産委員会【2021年登録サイクル】	60件	→	47件

＜参考＞	審議対象件数	→	実績
●2020年第15回無形文化遺産委員会【2020年登録サイクル】	50件	→	53件
●2019年第14回無形文化遺産委員会【2019年登録サイクル】	50件	→	50件
●2018年第13回無形文化遺産委員会【2018年登録サイクル】	50件	→	50件
●2017年第12回無形文化遺産委員会【2017年登録サイクル】	52件	→	49件
●2016年第11回無形文化遺産委員会【2016年登録サイクル】	50件	→	50件
●2015年第10回無形文化遺産委員会【2015年登録サイクル】	50件	→	45件
●2014年第9回無形文化遺産委員会【2014年登録サイクル】	63件	→	60件
●2013年第8回無形文化遺産委員会【2013年登録サイクル】	61件	→	46件

※審議対象件数＝緊急保護リストへの登録候補数＋代表リストへの登録候補数＋
　　　　　グッド・プラクティスの計画数＋10万ドル以上の国際援助要請件数
※審議対象件数の上限を審査する為の優先順位
　　①複数国による提案
　　②緊急保護リスト、または、代表リストへの登録がなく、グッド・プラクティスの選定
　　がなく、国際援助の採択がない締約国の申請を優先
　　③登録、採択が少ない締約国を優先
但し、可能な限り、多くの申請書を評価する為に、申請締約国毎に少なくとも1件は審査される
ことを確保。また、各締約国は、少なくとも、2年に1件は審査が保障される。

㉚ 今後の世界無形文化遺産の課題

●世界無形文化遺産全体の認知や重要性の認識の向上。

●無形遺産の保持者であるコミュニティや集団、個人が主導する保護政策及び方法の促進。

●コミュニティや集団、個人間の対話の促進、情報の共有、役割の分担。

●ロシア連邦、英国、カナダ、アメリカ合衆国、オーストラリア、ニュージーランドなど
　無形文化遺産保護条約未締約国の締約の促進と未締約国の無形文化遺産の保護。

●「代表リスト」に登録されている無形文化遺産の地域・国の偏りの解消。

●「代表リスト」の提案件の評価方法、並びに、委員会での登録決定審議方法の見直し。

●「代表リスト」に登録する要素は、共通の認識を高める為にも、単体ではなく、類似の構成要素
　をグループ化し、包括的な要素名にする事例があるが、一方で、「文化の多様性」との矛盾を
　指摘されてもおり、議論が必要。

●「グッド・プラクティス」に選定されている無形文化遺産は、「代表リスト」にも登録される
　べきではないのか、或は、「代表リスト」に登録されている無形文化遺産の中から「グッド・
　プラクティス」を選定するべきではないのか、或は、現状のままで良いのか、議論が必要。

世界無形文化遺産の概要

- 代表リストの審議での「情報照会」と「不記載」との区別が曖昧。
- 既登録の無形文化遺産の登録範囲や規模の拡大・縮小提案の手続きの明文化。
- 無形文化遺産保護条約(2003年10月採択)、世界遺産条約(1972年11月採択)、文化の多様性条約(2005年10月採択)との相互の連携。
- 写真、ビデオ、音声、地図、書籍などの記録、アーカイヴの充実。
- 世界の食文化は、「フランスの美食」、「地中海料理」、「伝統的なメキシコ料理」、トルコの「ケシケキの儀式的な伝統」、タジキスタンの伝統食「オシュ・パラフ」、ウズベキスタンの「パロフ」、北朝鮮や韓国の「キムチの製造」、「ベルギーのビール文化」、「アラビア・コーヒー」、「トルコ・コーヒー」、そして「和食;日本人の伝統的な食文化-正月を例として-」など多様である。今後、各国から自国の食文化の登録申請が相次ぐ可能性があり、一定のガイドラインが必要。
- 上記の「食文化」に関連して、世界の伝統的な「住文化」や「服飾文化」などの分野についても検討が必要。
- ユネスコの無形文化遺産の領域、すなわち、口承及び表現、芸能、社会的慣習、儀式及び祭礼行事、自然及び万物に関する知識及び慣習、伝統工芸技術に準拠した日本の文化財保護法の「無形文化財」の定義の見直し。なかでも、「和食;日本人の伝統的な食文化-正月を例として-」などの社会的慣習を文化財保護法上、どのように位置づけるのか議論が必要。
- 日本からの「緊急保護リスト」(例えば、盆踊りの衰退などによる「炭鉱節」など)、それに、「グッド・プラクティス」の候補の検討。
- ユネスコ主催の「国際無形文化遺産フェスティバル」の世界各地での開催。
- 文化の多様性の保護、人類の創造性に対する敬意、ジェンダーの視点を尊重し、地域社会の誇りや愛着を育む知恵の創造と仕組みの構築。

㉛ 備考

- 2015年9月25日の第70回国連総会で採択された「我々の世界を変革する:持続可能な開発のための2030アジェンダ」で掲げられた、貧困の解消、飢餓の終焉、エネルギーの確保、気候変動と闘うための緊急行動、平和的社会の促進などの17の目標と169のターゲットからなる「持続可能な開発目標」(SDGs)を達成する上での「国家レベルでの無形文化遺産の保護と持続可能な開発」について、2016年の第6回締約国会議での決議に基づき、運用指示書の第6章を追加、改訂された。

- 2017年2月22日の文化審議会(世界文化遺産・無形文化遺産部会)において、過去にユネスコに提案済みで未審査のままの案件、「綾子踊」(香川県)、「諸鈍芝居」(鹿児島県)、「多良間の豊年祭」(沖縄県)、「建造物修理・木工」(選定保存技術)、「木造彫刻修理」(選定保存技術)について、これまでの方針に基づきグルーピング化を行った上で、優先的に提案することを決定した。

世界無形文化遺産の概要

●「和食」、「和紙」に続く「日本酒、焼酎、泡盛」、「日本書道」、「茶道」、「華道」、「空手」、「和装」、
「盆栽」、「和装」、「盆栽」、「将棋」、「俳句」、「温浴」、「海女文化」それに「日本古来からの
伝統構法」などの「和の文化」を世界無形文化遺産登録へと提案する民間団体の
動きがある。

例えば、「日本の節句文化」(1月7日の「七草(人日)の節句」、3月3日の「桃(上巳)の節句」、
5月5日の「菖蒲(端午)の節句」、7月7日の「笹(七夕)の節句」、9月9日の「菊(重陽)の節句」の
「五節句」)の伝統的な年間行事の登録を働きかける民間団体の動きなどである。
生活様式の変化や核家族化などによって失われつつある近年の状況もあり、文化審議会で
は、このような生活文化にかかる案件については、これまで明確な対象としてこなかったが、
わが国の文化の中で共有され、受け継がれてきた無形文化遺産として位置づけるための調査
研究を行い、提案対象とすることを検討すべきとの見解を示している。

日本酒、焼酎、泡盛

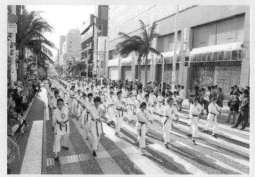

空 手

日本書道

第17回無形文化遺産委員会ラバト（モロッコ）会議2022での新登録

48 elements corresponding to 5 regions and 61 countries

〈緊急保護リスト〉　4件　〈代表リスト〉　39件※　〈グッドプラクティス〉　4件　拡大登録　2件

※アジア・太平洋地域とヨーロッパ・北米地域にまたがるものが2件、アラブ諸国地域と
アジア・太平洋地域にまたがるものが1件ある。

〈緊急保護リスト〉　（4件）

4件（評価機関の勧告：登録4件（うち1件は国際的援助要請兼））が審査され、登録4件。

〈アジア・太平洋〉（1件）

ヴェトナム
★チャム族の陶芸の芸術（Art of pottery-making of Chăm people）

〈ヨーロッパ・北米〉（2件）

トルコ
★伝統的なアフラト石細工（Traditional Ahlat stonework）

アルバニア
★ジュブレタ、技術・職人技能及び使用形態（Xhubleta, skills, craftsmanship and forms of usage）

【ウクライナ
★ウクライナのボルシチ料理の文化（Culture of Ukrainian borscht cooking）※】
※2022年7月1日、オンラインで開催された第5回臨時無形文化遺産委員会で緊急登録された。

〈ラテンアメリカ・カリブ〉（1件）

チリ
★キンチャマリとサンタ・クルズ・デ・クカの陶器（Quinchamalí and Santa Cruz de Cuca pottery）

〈代表リスト〉　（39件）

46件（評価機関の勧告：登録31件，情報照会14件，意見が分かれたもの1件）が審査され、
登録39件，情報照会5件，取り下げ2件。

〈アフリカ〉（1件）

ザンビア　カレラ・ダンス（Kalela dance）

〈アラブ諸国〉（10件）

アラブ首長国連邦
タッリ、アラブ首長国連邦における伝統的刺繍技術
（Al Talli, traditional embroidery skills in the United Arab Emirates）

世界無形文化遺産の概要

オーマン
ハンジャール、工芸技術と社会慣習（Al-Khanjar, craft skills and social practices）

シリア／（イラン）　ウードの工芸と演奏（Crafting and playing the Oud）

ヨルダン
ヨルダンのマンサフ、祝宴とその社会的・文化的意義
（Al-Mansaf in Jordan, a festive banquet and its social and cultural meanings）

サウジアラビア／オーマン／アラブ首長国連邦
アルヘダー、ラクダの群れを呼ぶ口承（Alheda'a, oral traditions of calling camel flocks）

エジプト
エジプトにおける聖家族の逃避行に関する祭祀
（Festivals related to the Journey of the Holy family in Egypt）

チュニジア
ハリッサ、知識、技術、料理と社会の慣習
（Harissa, knowledge, skills and culinary and social practices）

サウジアラビア
ハウラニ・コーヒー豆の栽培に関する知識と慣習
（Knowledge and practices related to cultivating Khawlani coffee beans）

アルジェリア
ライ、アルジェリアの大衆歌謡（Raï, popular folk song of Algeria）

　　　＜拡大（拡張）登録＞

アラブ首長国連邦／バーレン／エジプト／イラク／ヨルダン／　クウェート／モーリタニア ／モロッコ ／オーマン／パレスチナ／カタール／サウジアラビア／スーダン／チュニジア／イエメン
ナツメヤシの知識・技術・伝統及び慣習（Date palm, knowledge, skills, traditions and practices）
【2019年登録の同名遺産のカタールへの拡大】

〈アジア・太平洋〉（10件）

イラン／（シリア）　ウードの工芸と演奏（Crafting and playing the Oud）

カンボジア
クン・ルボカトール、カンボジアの伝統武術（Kun Lbokator, traditional martial arts in Cambodia）

カザフスタン　　　カザフスタンの伝統芸能オルテケ：舞踊・人形劇及び音楽
（Orteke, traditional performing art in Kazakhstan: dance, puppet and music）

北朝鮮　　　平壤冷麺の風習（Pyongyang Raengmyon custom）

イラン／トルクメニスタン／アフガニスタン／トルコ／アゼルバイジャン／ウズベキスタン／タジキスタン
養蚕と織物用シルクの伝統的生産（Sericulture and traditional production of silk for weaving）

韓国　タルチュム、韓国の伝統仮面劇（Talchum, mask dance drama in the Republic of Korea）

キルギス／カザフスタン／トルクメニスタン／トルコ／アゼルバイジャン／タジキスタン／ウズベキスタン
逸話ナスレッディン・ホジャ／モッラ・ネスレッディン／モッラ・エペンディ／アペンディ／アフェンディ・コジャナシルを説法する伝統
（Telling tradition of Nasreddin Hodja/ Molla Nesreddin/ Molla Ependi/ Apendi/ Afendi Kozhanasyr Anecdotes）

世界無形文化遺産の概要

中国　中国の伝統製茶技術とその関連習俗
（Traditional tea processing techniques and associated social practices in China）

トルクメニスタン／イラン　　トルクメン様式の裁縫アート（Turkmen-style needlework art）

イラン／アフガニスタン　　ヤルダー／チェッレ（Yaldā/Chella）

＜拡大（拡張）登録＞

　日本　風流踊（ふりゅうおどり）、人々の希望と祈りを込めた祭礼舞踊
（Furyu-odori, ritual dances imbued with people's hopes and prayers）

【2009年登録のチャッキラコの拡張と登録遺産名の変更】

〈ヨーロッパ・北米〉（17件）

フランス　バゲット・パンの職人技術と文化（Artisanal know-how and culture of baguette bread）

ギリシャ
ギリシア北部のふたつの高地共同体における8月15日祭（デカペンタヴグストス）：ヴラスティ
とシラコの祭祀におけるトラノス・コロス（グランド・ダンス）
（August 15th (Dekapentavgoustos) festivities in two Highland Communities of Northern Greece: Tranos
Choros (Grand Dance) in Vlasti and Syrrako Festival）

アンドラ／フランス　ピレネー山脈の熊祭（Bear festivities in the Pyrenees）

スロヴェニア　スロベニアの養蜂、生活様式（Beekeeping in Slovenia, a way of life）

トルコ／アゼルバイジャン／ウズベキスタン／タジキスタン／イラン／トルクメニスタン／アフガニスタン
養蚕と織物用シルクの伝統的生産
（Sericulture and traditional production of silk for weaving）

トルコ／アゼルバイジャン／タジキスタン／ウズベキスタン／キルギス／カザフスタン／トルクメニスタン
逸話ナスレッディン・ホジャ／モッラ・ネスレッディン／モッラ・エペンディ／アペンディ／
アフェンディ・コジャナシルを説法する伝統
（Telling tradition of Nasreddin Hodja/ Molla Nesreddin/ Molla Ependi/ Apendi/ Afendi Kozhanasyr Anecdotes）

アゼルバイジャン／トルコ
チャイ（茶）の文化：アイデンティティ、ホスピタリティ、社会的交流の象徴
（Culture of Çay (tea), a symbol of identity, hospitality and social interaction）

クロアチア
聖トリフォン祭と聖トリフォンのコロ（円舞）、クロアチア共和国のボカ・コトルスカ
（コトル湾）由来のクロアチア人の伝統
（Festivity of Saint Tryphon and the Kolo (chain dance) of Saint Tryphon, traditions of
Croats from Boka Kotorska (Bay of Kotor) who live in the Republic of Croatia）

ハンガリー　ハンガリーの弦楽団の伝統（Hungarian string band tradition）

オーストリア／ボスニアヘルツェゴビナ／クロアチア／ハンガリー／イタリア／ルーマニア／
スロヴァキア／スロヴェニア
リピッツァナー馬の繁殖の伝統（Lipizzan horse breeding traditions）

スペイン　手動鳴鐘術（Manual bell ringing）

アゼルバイジャン
ペフレヴァンリク文化：伝統的ズールハーネのゲーム、スポーツ及びレスリング
（Pehlevanliq culture: traditional zorkhana games, sports and wrestling）

セルビア
伝統的プラム酒スリヴォヴィツァの調合と使用に関する社会慣習と知識
（Social practices and knowledge related to the preparation and use of the traditional plum spirit – šljivovica）

ベラルーシ
ベラルーシの藁織りの芸術・工芸・技術（Straw weaving in Belarus, art, craft and skills）

ルーマニア／モルドヴァ
肩刺繍（アルティツァ）のある伝統的ブラウスの芸術ールーマニアとモルドバにおける
文化的アイデンティティの要素（The art of the traditional blouse with embroidery on the shoulder (altiță) — an element of cultural identity in Romania and the Republic of Moldova）

ドイツ　ドイツのモダン・ダンスの慣習（The practice of Modern Dance in Germany）

オーストリア／チェコ／ドイツ／ラトヴィア／ポーランド／スペイン　木材流送（Timber rafting）

〈ラテンアメリカ・カリブ〉（3件）

コロンビア
シエラ・ネバダ・デ・サンタ・マルタのアルワコ、カンクアモ、コグイ、ウィワの4先住民の
先祖伝来の知識体系
（Ancestral system of knowledge of the four indigenous peoples, Arhuaco, Kankuamo, Kogui and Wiwa of the Sierra Nevada de Santa Marta）

グアテマラ
グアテマラの聖週間（Holy Week in Guatemala）

キューバ
ライト・ラム・マスターの知識（Knowledge of the light rum masters）

〈グッド・プラクティス〉　（4件）

件 評価機関の勧告：選定 件、情報照会 件 が審査され、選択 件、情報照会 件。

〈アラブ諸国〉（1件）

クウェート　◎アルサドゥ教育プログラム：織物芸術におけるトレーナーの研修
（Al Sadu Educational Programme: Train the trainers in the art of weaving）

〈ヨーロッパ・北米〉（3件）

ポルトガル／スペイン
◎ポルトガル・ガリシア国境のICH（無形文化遺産）：ポンテ・ナス・オンダス！によって
　創られた保護モデル（Portuguese-Galician border ICH: a safeguarding model created by Ponte...nas ondas！）

チェコ　◎伝統工芸保護戦略：民芸伝承プログラムの担い手
（Strategy for safeguarding traditional crafts: The Bearers of Folk Craft Tradition programme）

イタリア／ベルギー／クロアチア／キプロス／フランス
◎トカティ、伝統的なゲームやスポーツ保護の為の共有プログラム
（Tocati, a shared programme for the safeguarding of traditional games and sports）

世界無形文化遺産の概要

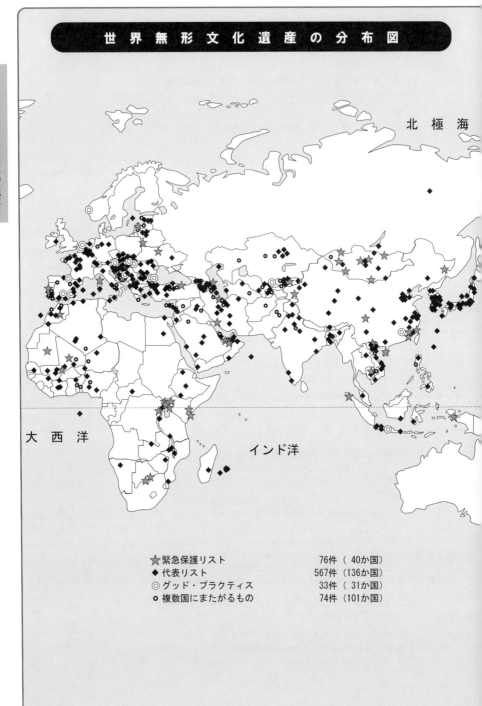

世 界 無 形 文 化 遺 産 の 分 布 図

北 極 海

大 西 洋

インド洋

☆緊急保護リスト	76件	（ 40か国）
◆代表リスト	567件	（136か国）
◎グッド・プラクティス	33件	（ 31か国）
○複数国にまたがるもの	74件	（101か国）

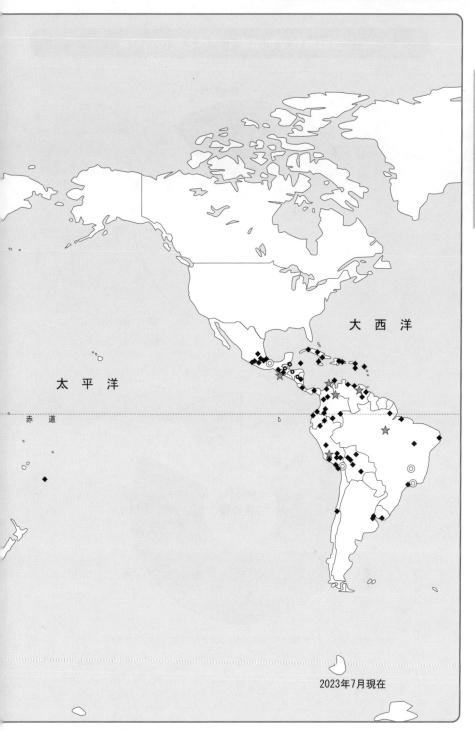

世界無形文化遺産の概要

大 西 洋

太 平 洋

赤 道

2023年7月現在

世界無形文化遺産の概要

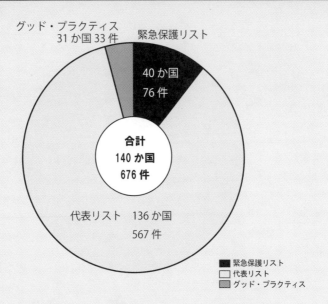

世界無形文化遺産の分類と地域別分類

グッド・プラクティス
31か国 33件

緊急保護リスト

40 か国
76 件

合計
140 か国
676 件

代表リスト　136 か国
567 件

■ 緊急保護リスト
□ 代表リスト
▨ グッド・プラクティス

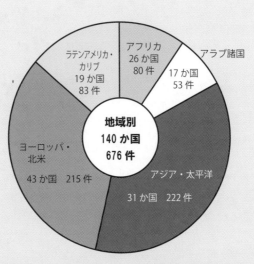

ラテンアメリカ・
カリブ
19 か国
83 件

アフリカ
26 か国
80 件

アラブ諸国

17 か国
53 件

地域別
140 か国
676 件

ヨーロッパ・
北米

43 か国　215 件

アジア・太平洋

31 か国　222 件

※注　複数の地域にまたがるものがあるため、各地域の件数を合計すると、差異が生じます。

2023 年 7 月現在

世界無形文化遺産の概要

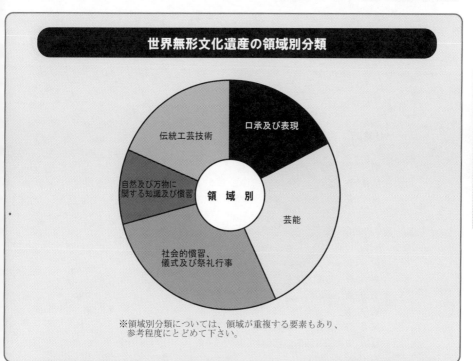

世界無形文化遺産の領域別分類

領域別

口承及び表現

芸能

社会的慣習、儀式及び祭礼行事

自然及び万物に関する知識及び慣習

伝統工芸技術

※領域別分類については、領域が重複する要素もあり、参考程度にとどめて下さい。

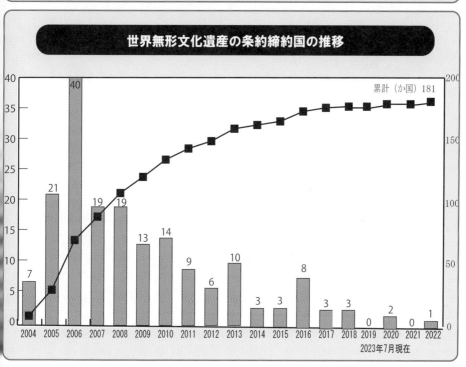

世界無形文化遺産の条約締約国の推移

累計（か国）181

2004: 7
2005: 21
2006: 40
2007: 19
2008: 19
2009: 13
2010: 14
2011: 9
2012: 6
2013: 10
2014: 3
2015: 3
2016: 8
2017: 3
2018: 3
2019: 0
2020: 2
2021: 0
2022: 1

2023年7月現在

無形文化遺産の保護に関する条約　目次構成

前　文

Ⅰ　一般規定

第 1 条　条約の目的
第 2 条　定義
第 3 条　他の国際文書との関係

Ⅱ　条約の機関

第 4 条　締約国会議
第 5 条　無形文化遺産の保護のための政府間委員会
第 6 条　委員会の構成国の選出及び任期
第 7 条　委員会の任務
第 8 条　委員会の活動方法
第 9 条　助言団体の認定
第10条　事務局

Ⅲ　無形文化遺産の国内的保護

第11条　締約国の役割
第12条　目録
第13条　保護のための他の措置
第14条　教育、意識の向上及び能力形成
第15条　コミュニティー、集団及び個人の参加

Ⅳ　無形文化遺産の国際的保護

第16条　人類の無形文化遺産の代表的なリスト
第17条　緊急に保護する必要がある無形文化遺産のリスト
第18条　無形文化遺産の保護のための計画、事業及び活動

Ⅴ　国際的な協力及び援助

第19条　協力
第20条　国際的な援助の目的
第21条　国際的な援助の形態
第22条　国際的な援助に関する条件

世界無形文化遺産の概要

世界無形文化遺産の概要

<div style="text-align: center;">

無形文化遺産保護条約履行の為の運用指示書　目次構成

</div>

第2回締約国会議（2008年6月16〜19日　フランス・パリ）　採択
第3回締約国会議（2010年6月22〜24日　フランス・パリ）　改訂
第4回締約国会議（2012年6月 4 〜 8 日　フランス・パリ）　改訂
第5回締約国会議（2014年6月 2 〜 5 日　フランス・パリ）　改訂

第1章 国際レベルでの無形文化遺産の保護、協力、国際援助

第2章　無形文化遺産基金

第3章　条約の履行における参加

世界無形文化遺産の概要

世界無形文化遺産の概要

(注) 2013年12月の第8回無形文化遺産委員会バク−会議で、運用指示書の改定案が決議され、
　　　2014年6月に開催される第5回締約国会議で承認。
　　　　　①国レベルでの無形遺産保護と持続可能な発展
　　　　　②代表リストの事前評価区分である「情報照会」（オプション）の継続
　　　　　③一国内の案件の拡張・縮小登録
　　　　　④事前審査機関（補助機関と諮問機関）の一元化　→　評価機関

緊急保護を要する無形文化遺産リストへの登録申請事項

A. 締約国名
B. 要素の名称
 B.1. 英語、或は、フランス語での要素の名称（200語以内）
 B.2. 関係コミュニティの言語での要素の名称（200語以内）
 B.3. 要素の他の名称（もしあれば）
C. コミュニティ、集団、或は、関係するコミュニティ（150語以内）
D. 地理的な所在地と要素の範囲（150語以内）
E. 要素が代表する領域
 □ 口承及び表現（無形文化遺産の伝達手段としての言語を含む）
 □ 芸能
 □ 社会的慣習、儀式及び祭礼行事
 □ 自然及び万物に関する知識及び慣習
 □ 伝統工芸技術
 □ その他
F. 連絡先と担当者名

1. 要素の特定と定義（750語以上1000語以内）
2. 緊急保護の必要性（750語以上1000語以内）
3. 保護対策
 3.a. 要素を保護する為の過去と現在の努力（300語以上500語以内）
 3.b. 保護対応策（1000語以上2000語以内）
 3.c. 保護に関与する管轄機関
4. 登録手続きにおけるコミュニティの参画と同意
 4.a. 登録手続きに関係するコミュニティ、集団及び個人の参画（300語以上500語以内）
 4.b. 登録への同意（150語以上250語以内）
 4.c. 要素への管理する慣行に関する点（50語以上250語以内）
 4.d. 関係するコミュニティの組織、或は、代表者
5. 目録に要素を含めること（150語以上250語以内）
6. 書類の作成
 6.a. 別記書類
 □ 関係するコミュニティの同意書（英語、或は、仏語の翻訳付き）
 □ 国内のインベントリーに要素が含まれていることを示す書類
 □ 最近の写真　10枚
 □ 各写真の権利者（書式　ICH-07-写真）
 □ 編集されたビデオ（5〜10分）
 □ ビデオの記録の権利者（書式　ICH-07-ビデオ）
 6.b. 主要な参考発行物
7. 締約国の代理署名

世界無形文化遺産の概要

無形文化遺産の「代表リスト」への登録申請事項

A. 締約国名
B. 要素の名称
　B.1. 英語、或は、フランス語での要素の名称（200語以内）
　B.2. 関係コミュニティの言語での要素の名称（200語以内）
　B.3. 要素の他の名称（もしあれば）（150語以内）
C. コミュニティ、集団、或は、関係するコミュニティ（150語以内）
D. 地理的な所在地と要素の範囲（150語以内）
E. 連絡先と担当者名

1. 要素の特定と定義
　(i)　見たり経験したこともない読者に紹介する要素の概要の簡潔な要約（250語以内）
　(ii)　要素の担い手や実践者（150語以上250語以内）
　(iii)　要素に関連した知識や技量の継承（150語以上250語以内）
　(iv)　要素が有するコミュニティにとっての社会・文化機能と意味（150語以上250語以内）
　(v)　要素は、国際的な人権の法律文書、或は、コミュニティ、集団、個人間の相互尊重、或は、持続可能な発展に適合しない部分があるか？（150語以上250語以内）
2. 視認と意識の確保と対話の奨励への貢献
　(i)　要素が代表リストに登録されることによる地元、国内、国際の各レベルでの視認と重要性の啓発への貢献（100語以上150語以内）
　(ii)　登録がもたらすコミュニティ、集団、個人間の対話の奨励（100語以上150語以内）
　(iii)　登録がもたらす文化の多様性と人間の創造性の尊重の促進（100語以上150語以内）
3. 保護対策
　3.a. 要素を保護する為の過去と現在の努力
　(i)　要素の視認の確保について、関係者による、過去、現在、未来の対応（150語以上250語以内）
　(ii)　関係締約国の保護策、外的、或は、内的制約の特定。過去・現在の努力（150語以上250語以内）
　3.b. 保護対応策
　(i)　将来的な要素の視認性を確保する為の方策（500語以上750語以内）
　(ii)　関係締約国は、保護対応策の履行をどの様に支援するか（150語以上250語以内）
　(iii)　コミュニティ、集団、個人は、保護対応策の計画、そして履行への参画（150語以上250語以内）
　3.c. 保護に関与する管轄機関
4. 登録手続きにおけるコミュニティの参画と同意
　4.a. 登録手続きに関係するコミュニティ、集団及び個人の参画（300語以上500語以内）
　4.b. 登録への同意（150語以上250語以内）
　4.c. 要素への管理する慣行に関する点（50語以上250語以内）
　4.d. 関係するコミュニティの組織、或は、代表者
　5. 目録に要素を含めること（150語以上250語以内）
6. 書類の作成
　6.a. 別記書類
　6.b. 主要な参考発行物
7. 締約国の代理署名

世界無形文化遺産の概要

＜参考＞ 世界遺産と関わりのある世界無形文化遺産の例示

世界無形文化遺産	登録年	国　名	文化空間として 関わりのある世界遺産	世界遺産 登録年
ウガンダの樹皮皮づくり	2008	ウガンダ	カスビのブガンダ王族の墓	2001
ジャマ・エル・フナ広場の 文化的空間	2008	モロッコ	マラケシュのメディナ	1985
ベドウィン族の文化空間	2008	ヨルダン	ペトラ	1985
サナアの歌	2008	イエメン	サナアの旧市街	1986
イフガオ族のフドフド詠歌	2008	フィリピン	フィリピンの コルディリェラ山脈の棚田	2008
ヴェトナムの宮廷音楽、 ニャー・ニャック	2008	ヴェトナム	フエの建築物群	1993
カンボジアの王家の舞踊	2008	カンボジア	アンコール	1992
宗廟の祭礼と祭礼楽	2008	韓国	宗廟	1995
エルチェの神秘劇	2008	スペイン	エルチェの椰子園	2000
バイア州のコンカヴォ地方 ホーダのサンバ	2008	ブラジル	サルヴァドール・デ・バイア の歴史地区	1985
ミジケンダ族の神聖な森林 群のカヤに関連した伝統と 慣習　　　（＊緊急保護）	2009	ケニア	神聖なミジケンダ族の カヤ森林群	2008
ブルージュの聖血の行列	2009	ベルギー	ブルージュの歴史地区	2000
ドゥブロヴニクの守護神 聖ブレイズの祝祭	2009	クロアチア	ドブロヴニクの旧市街	1979 1994
組踊、伝統的な沖縄の歌劇	2010	日本	琉球王国のグスク及び 関連遺産群	2000
那智の田楽、那智の火祭りで 演じられる宗教的な民俗芸能	2012	日本	紀伊山地の霊場と参詣道	2004
コルドバのパティオ祭り	2012	スペイン	コルドバの歴史地区	1985
クロアチア南部のダルマチア 地方のマルチパート歌謡・ クラパ	2012	クロアチア	ディオクレティアヌス宮殿 などのスプリット史跡群	1979
ホレズの陶器の職人技	2012	ルーマニア	ホレズ修道院	1993
カリヨン文化の保護： 保存、継承、交流、啓発 （＊グッド・プラクティス）	2014	ベルギー	ベルギーとフランスの鐘楼群 （ベルギー／フランス）	1999 2005
ヴヴェイのワイン祭り	2016	スイス	ラヴォーのブドウの段々畑	2007

世界無形文化遺産	登録年	国　名	文化空間として関わりのある世界遺産	世界遺産登録年
聖地を崇拝するモンゴル人の伝統的な慣習（＊緊急保護）	2017	モンゴル	グレート・ブルカン・カルドゥン山とその周辺の神聖な景観	2015
風車や水車を動かす製粉業者の技術	2017	オランダ	キンデルダイク−エルスハウトの風車群	1997
マラニャンのブンバ・メウ・ボイの複合文化	2019	ブラジル	サン・ルイスの歴史地区	1997
グナワ	2019	モロッコ	エッサウィラ（旧モガドール）のメディナ	2001
メンドリシオにおける聖週間の行進	2019	スイス	モン・サン・ジョルジオ	2003 2010
ブリュッセルのオメガング	2019	ベルギー	ブリュッセルのグラン・プラス	1998
アル・アフラジ	2020	アラブ首長国連邦	アル・アインの文化的遺跡群	2011
機械式時計の製作の職人技と芸術的な仕組み	2020	スイス	ラ・ショー・ド・フォン／ル・ロックル 時計製造の計画都市	2009
聖タデウス修道院への巡礼	2020	イラン	アルメニア正教の修道院建造物群	2008
伝統建築工匠の技：木造建造物を受け継ぐための伝統技術	2020	日　本	法隆寺地域の仏教建造物 古都京都の文化財 白川郷と五箇山の合掌造り集落 古都奈良の文化財 日光の社寺	1993 1994 1995 1998 1999
ガラスビーズのアート	2020	イタリア	ヴェネツィアとその潟	1987
アル・クドゥッド アル・ハラビヤ	2021	シリア	古代都市アレッポ	1986
グアテマラの聖週間	2022	グアテマラ	アンティグア・グアテマラ	1979

2023年7月現在

<参考>世界無形文化遺産に登録されている世界の食文化の例示

世界無形文化遺産の概要

世界無形文化遺産に登録されている食文化	登録年	国 名
シマ、マラウィの伝統料理	2017	マラウイ
アラビア・コーヒー、寛容のシンボル	2015	アラブ首長国連邦／オマーン／カタール／サウジアラビア
クスクスの生産と消費に関する知識・ノウハウと実践	2020	アルジェリア／モーリタニア／モロッコ／チュニジア
パロフの文化と伝統	2016	ウズベキスタン
オシュ・パラフ、タジキスタンの伝統食とその社会的・文化的環境	2016	タジキスタン
フラットブレッドの製造と共有の文化：ラヴァシュ、カトリマ、ジュプカ、ユフカ	2016	アゼルバイジャン／イラン／カザフスタン／キルギス／トルコ
シンガポールのホーカー文化：多文化都市の文脈におけるコミュニティの食事と料理の慣習	2020	シンガポール
キムジャン、キムチ作りと分かち合い	2013	韓国
平壌冷麺の風習	2022	北朝鮮
和食：日本人の伝統的な食文化─正月を例として─	2013	日本
ケシケキの儀式的な伝統	2011	トルコ
トルコ・コーヒーの文化と伝統	2013	トルコ
イル・フティラ：マルタにおけるサワードウを使ったフラットブレッドの調理法と文化	2020	マルタ
ナポリのピザ職人「ピッツァアイウォーロ」の芸術	2017	イタリア
地中海料理	2010 2013	ギリシャ／イタリア／スペイン／モロッコ／キプロス／クロアチア／ポルトガル
フランスの美食バゲット・パンの職人技術と文化	2010 2022	フランス
ベルギーのビール文化	2016	ベルギー
ウクライナのボルシチ料理の文化	2022	ウクライナ
チャイ（茶）の文化：アイデンティティ、ホスピタリティ、社会的交流の象徴	2022	アゼルバイジャン／トルコ
アルメニアの文化的表現としての伝統的なアルメニア・パンの準備、意味、外見	2017	アルメニア
伝統的なメキシコ料理─真正な先祖伝来の進化するコミュニティ文化、ミチョアカンの規範	2014	メキシコ
ジューム・スープ	2010	ハイチ

2023年7月現在

シンクタンクせとうち総合研究機構

＜参考＞　世界無形文化遺産のキーワード

※http://www.unesco.org/culture/ich/index

- 無形遺産　Intangible Heritage
- 保護　Safeguarding
- 人類、人間　Humanity
- 口承による伝統及び表現　Oral traditions and expressions
- 芸能　Performing arts
- 社会的慣習、儀式及び祭礼行事　Social practices, rituals and festive events
- 自然及び万物に関する知識及び慣習　Knowledge and practices concerning nature and the universe
- 伝統工芸技術　Traditional craftsmanship
- 条約　Convention
- 締約国　State Party
- 事務局　Secretariat
- 運用指示書　Operational Directives
- エンブレム　Emblem
- 倫理原則　Ethical principles
- 登録申請書類の書式　Nomination forms
- 多国間の登録申請　Multi-national nomination
- 定期報告　Periodic reporting
- 総会　General Assembly
- 政府間委員会　Intergovernmental Committee（IGC）
- 認定された非政府組織　Accredited NGO
- 評価　Evaluation
- 非政府組織、機関、専門家　NGO, institutions and experts
- 無形文化遺産　Intangible Cultural Heritage
- 無形遺産リスト　Intangible Heritage Lists
- 緊急保護リスト　Urgent Safeguarding List（USL）
- 代表リスト　Representative List（RL）
- 登録基準　Criteria for inscription
- 文化の多様性　Cultural Diversity
- グッド・プラクティス（好ましい保護の実践事例）　Good Safeguarding Practices
- 選定基準　Criteria for selection
- 啓発　Raising awareness
- 能力形成　Capacity building
- 地域社会　Community
- ファシリテーター（中立的立場での促進者・世話人）　Facilitator
- 国際援助　International Assistance
- 適格性　Eligibility
- 資金提供者とパートナー　Donors and partners
- （役立つ情報）資源　Resources
- 持続可能な発展　Sustainable Development

世界無形文化遺産の概要

＜参考＞2022年に登録された日本の「風流踊」（ふりゅうおどり）

「風流踊」は、広く親しまれている盆踊や、小歌踊、念仏踊、太鼓踊など、各地の歴史 や風土に応じて様々な形で伝承されてきた民俗芸能である。華やかな、人目を惹くという

「風流」の精神を体現し、衣裳や持ちものに趣向をこらして、笛、太鼓、鉦などで囃し立て、 賑やかに踊ることにより、災厄を祓い、安寧な暮らしがもたされることを願うという共通の特徴をもつ。

世代を超え、地域全体で伝承されていることから、地域社会の核ともなる役割を果たしている。その起源は中世に由来し、時代に応じて変化しながら、今日まで伝承されている。長い伝統を背景に、特に災害の多い日本では、被災地域の復興の精神的な基盤ともなるなど、文化的な意味だけでなく、社会的な機能も有する。

各地で受け継がれてきた「風流踊」の代表リスト」への登録は，地域間の対話や交流を促進し、地域の人々の絆（きずな）としての役割をもつ無形文化遺 産の保護・伝承の事例として、国際社会における無形文化遺産の保護の取組に大きく貢献する。

「風流踊」の登録は、2009年（平成21年）に単独登録した「チャッキラコ」（神奈川県三浦市）をベースに国の重要無形民俗文化財に指定されている24都府県42市町村の合わせて41件からなる拡張登録を図り登録遺産名を変更したものである。

「永井の大念仏剣舞」（岩手県盛岡市）、「鬼剣舞」（岩手県北上市、奥州市）、「西馬音内の盆踊」（秋田県雄勝郡羽後町）、「毛馬内の盆踊」（秋田県鹿角市）、「小河内の鹿島踊」（東京都西多摩郡奥多摩町）、「新島の大踊」（東京都新島村）、「下平井の鳳凰の舞」（東京都西多摩郡日の出町）、「チャッキラコ」（神奈川県三浦市三崎）、「山北のお峰入り」（神奈川県足柄上郡山北町）、「綾子舞」（新潟県柏崎市）、「大の阪」（新潟県魚沼市）、「無生野の大念仏」（山梨県上野原市）、「跡部の踊り念仏」（長野県佐久市）、「新野の盆踊」（長野県下伊那郡阿南町）、「和合の念仏踊」（長野県下伊那郡阿南町）、「郡上踊」（岐阜県郡上市）、「寒水の掛踊」（岐阜県郡上市）、「徳山の盆踊」（静岡県榛原郡川根本町）、「有東木の盆踊」（静岡県静岡市）、「綾渡の夜念仏と盆踊」（愛知県豊田市）、「勝手神社の神事踊」（三重県伊賀市）、「近江湖南のサンヤレ踊り」（滋賀県草津市、栗東市）、「近江のケンケト祭り長刀振り」（滋賀県守山市、甲賀市、東近江市、蒲生郡竜王町）、「京都の六斎念仏」（京都府京都市）、「やすらい花」（京都府京都市）、「久多の花笠踊」（京都府京都市）、「阿万の風流大踊小踊」（兵庫県南あわじ市）、「十津川の大踊」（奈良県吉野郡十津川村）、「津和野弥栄神社の鷺舞」（島根県鹿足郡津和野町）、「白石踊」（岡山県笠岡市）、「大宮踊」（岡山県真庭市）、「西祖谷の神代踊」（徳島県三好市）、「綾子踊」（香川県仲多度郡まんのう町）、「滝宮の念仏踊」（香川県綾歌郡綾川町）、「感応楽」（豊前市）、「平戸のジャンガラ」（長崎県平戸市）、「大村の沖田踊・黒丸踊」（長崎県大村市）、「対馬の盆踊」（長崎県対馬市）、「野原八幡宮風流」（熊本県荒尾市）、「吉弘楽」（大分県国東市）、「五ヶ瀬の荒踊」（宮崎県西臼杵郡五ヶ瀬町）

郡上踊（岐阜県郡上市）

津和野弥栄神社の鷺舞（島根県津和野町）

世界無形文化遺産の概要

＜参考＞2024年登録をめざす日本の「伝統的酒造り」

　2022年2月25日（金）に開催された文化審議会無形文化遺産部会において，「伝統的酒造り」が次の世界無形文化遺産（代表リスト）への提案候補として選定された。

　「伝統的酒造り」の提案については，無形文化遺産保護条約関係省庁連絡会議において審議の上、了承を得られれば、2022年3月末にユネスコに提案書が提出される予定である。

　「伝統的酒造り」は、穀物を原料とする伝統的なこうじ菌を使い、杜氏（とうじ）らが手作業のわざとして築き上げてきた日本酒、焼酎、泡盛などの酒造り技術である。

　また、酒そのものが日本人の社会的慣習や儀式、祭礼行事に深く根ざしていることから、「提案が適切」とされた。

　「伝統的酒造り」は、2021年、改正文化財保護法で新設した登録無形文化財になっている。

＜今後の予定＞

2022年（令和4年）3月	無形文化遺産保護条約関係省庁連絡会議において審議
2022年（令和4年）3月末まで	ユネスコ事務局に提案書を提出
2024年（令和6年）10月頃	評価機関による勧告
2024年（令和6年）11月頃	政府間委員会において審議・決定

わが国のユネスコ無形文化遺産の審査は、現在2年に1件となっており、本件提案についても2023年（令和5年）に再提案の上，2024年（令和6年）11月頃に審議となる可能性が高い。

日本酒

焼酎

泡盛

世界無形文化遺産の概要

世界無形文化遺産の例示

ジャマ・エル・フナ広場の文化的空間
（モロッコ）
2008年登録

鷹狩り、生きた人間の遺産
（アラブ首長国連邦／カタール／サウジアラビア／シリア／
モロッコ／モンゴル／韓国／スペイン／フランス／ベルギー／
チェコ／オーストリア／ハンガリー）　2012年登録

カンボジアの王家の舞踊
（カンボジア）
2008年登録

壬生の花田植、広島県壬生の田植の儀式（日本）
2011年登録

和食；日本人の伝統的な食文化−正月を例として−
（日本）
2013年登録

トルコ・コーヒーの文化と伝統（トルコ）
2013年登録

世界無形文化遺産の概要

クレモナの伝統的なバイオリンの工芸技術
（イタリア）
2012年登録

世界無形文化遺産の概要

ベルギーとフランスの巨人と竜の行列
（ベルギー／フランス）
2008年登録
（写真）ベルギー　アトの巨人祭り

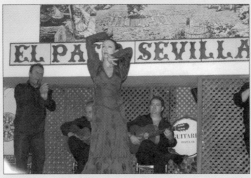

フラメンコ（スペイン）
2010年登録

ポルトガルの民族歌謡ファド
（ポルトガル）
2011年登録

古代グルジアの伝統的なクヴェヴリ・ワイン
（グルジア）
2013年登録

タンゴ（アルゼンチン／ウルグアイ）
2009年登録

世界無形文化遺産の概要

世界無形文化遺産の概要

セガ・タンブール・チャゴス（モーリシャス）
2019年登録

アイリッシュハープ
（アイルランド）
2019年登録

コシウの彩色陶器の伝統（ウクライナ）
2019年登録

メンドリシオにおける聖週間の行進
（スイス）
2019年登録

肩刺繍（アルティツァ）のある伝統的ブラウスの芸術
ールーマニアとモルドバにおける文化的アイデンティティの要素
（ルーマニア／モルドヴァ）
2022年登録

トカティ、伝統的なゲームやスポーツ保護の為の共有プログラム
（イタリア／ベルギー／クロアチア／キプロス／フランス）
2022年登録

世界無形文化遺産の概要

世界の記憶の概要

ベハイムの地球儀 （Behaim Globe）
2023年登録
＜所蔵機関＞ゲルマン国立博物館（ドイツ・ニュルンベルク）

①「世界の記憶」とは

　「世界の記憶」（Memory of the World）とは、人類の歴史的な文書や記録など忘れ去られてはならない貴重な世界の記憶をユネスコの国際諮問委員会で選定し、最新のデジタル技術などを駆使して保存し、研究者や一般人に広く公開することを目的とした事業である。

②「世界の記憶」が準拠するプログラム

　ユネスコは、1992年に、歴史的な文書、絵画、音楽、映画などの世界の記録遺産（Documentary Heritage）を保存し、利用することによって、世界の世界の記憶を保護し、促進することを目的として、「メモリー・オブ・ザ・ワールド・プログラム」（Memory of the World Programme）を開始した。「世界の記憶」は、地球上のかけがえのない自然遺産と人類が残した有形の文化遺産である「世界遺産」（World Heritage）、人類の創造的な無形文化遺産の傑作である「世界無形文化遺産」（Intangible Cultural Heritage）と共に失われることなく保護し、恒久的に保存していかなければならないユネスコの三大遺産事業の一つである。

③「世界の記憶」の成立と背景

　世界の記憶は、人類の文化を受け継ぐ重要な文化遺産であるにもかかわらず、毀損されたり、永遠に消滅する危機に瀕している場合が多い。このため、ユネスコは1995年に、世界の記憶の保存と利用のために世界の記憶のリストを作成して効果的な保存手段を用意するために「メモリー・オブ・ザ・ワールド・プログラム」を開始し、世界の記憶保護の音頭を取っている。

④「世界の記憶」プログラムの略史

1980年10月	ユネスコが「動的映像の保護及び保存に関するユネスコ勧告」（UNESCO Recommendation for the Safeguarding and Preservation of Moving Images）を採択。
1992年	ユネスコが「メモリー・オブ・ザ・ワールド・プログラム」（Memory of the World Programme）を創設。
1993年9月	国際諮問委員会（IAC）がポーランドのプウトゥスクで初会合。
1994年6月3〜4日	第1回技術分科会がオーストリアのウィーンで開催される。
1994年11月4〜5日	第2回技術分科会が英国のロンドンで開催される。
1995年	「記録遺産保護の為の一般指針」（略称　ジェネラル・ガイドラインズ）が設けられる。
1995年5月	第2回国際諮問委員会がフランスのパリで開催される。
1996年3月1〜4日	第3回技術分科会がチェコのプラハで開催される。
1996年7月10〜12日	第1回マーケティング分科会がノルウェーのオスロで開催される。
1997年5月15〜17日	第4回技術分科会が英国のロンドンで開催される。
1997年9月	第3回国際諮問委員会がウズベキスタンのタシケントで開催され38件が選定される。
1998年9月4〜5日	国際諮問委員会ビューロー会合1998が英国のロンドンで開催される。
1998年11月17〜21日	第1回アジア太平洋地域「世界の記憶」委員会（MOWCAP）が中国の北京で開催される。
1999年1月17〜19日	第5回技術分科会がスペインのマドリッドで開催される。
1999年6月	第4回国際諮問委員会がオーストリアのウイーンで開催され、9件が選定される。
2000年9月26日	国際諮問委員会ビューロー会合2000がメキシコのマンザニロで開催される。
2001年6月	第5回国際諮問委員会が韓国の慶州で開催され、21件が選定される。

2002年2月	「記録遺産保護の為の一般指針」（略称　ジェネラル・ガイドラインズ）が改定される。
2002年6月13～15日	第6回技術分科会がフランスのパリで開催される。
2003年3月18～19日	第1回選定分科会がパリのユネスコ本部で開催される。
2003年8月	第6回国際諮問委員会がポーランドのグダニスクで開催され、23件が選定される。
2004年2月6～7日	第7回技術分科会がフランスのパリで開催される。
2004年4月	レイ・エドモンドソンが「視聴覚アーカイビング：その哲学と原則」（Audiovisual Archiving: Philosophy and Principles)を公表。
2004年4月	ユネスコ、『直指賞』（世界の記憶の保存と公開に貢献した個人または団体に贈られる）を創設することを執行委員会（Executive Board)で承認。
2004年11月22～24日	第2回選定分科会がパリのユネスコ本部で開催される。
2005年3月21日	第3回選定分科会がパリのユネスコ本部で開催される。
2005年3月22日	国際諮問委員会ビューロー会合2005がパリのユネスコ本部で開催される。
2005年5月17～18日	第8回技術分科会がオランダのアムステルダムで開催される。
2005年6月	第7回国際諮問委員会が中国の麗江で開催され、29件が選定される。チェコ国立図書館が『直指賞』を受賞。
2006年9月7～8日	第9回技術分科会がメキシコのメキシコ・シティで開催される。
2006年12月4～6日	第4回選定分科会がパリのユネスコ本部で開催される。
2007年3月19～20日	国際諮問委員会ビューロー会合2007がパリのユネスコ本部で開催される。
2007年3月21日	第5回選定分科会がパリのユネスコ本部で開催される。
2007年6月	第8回国際諮問委員会が南アフリカのプレトリアで開催され、38件が選定される。オーストリア科学アカデミー視聴覚資料アーカイヴが『直指賞』を受賞。
2008年2月28日	第6回選定分科会がオーストラリアのキャンベラで開催される。
2008年2月19～22日	第3回国際「世界の記憶」会議がオーストラリアのキャンベラで開催される。
2008年11月20～21日	第10回技術分科会がエジプトのアレキサンドリアで開催される。
2008年12月1～3日	第7回選定分科会がフランスのパリで開催される。
2009年3月16～17日	第3回マーケティング分科会がパリのユネスコ本部で開催される。
2009年4月	ユネスコ、「世界電子図書館」（World Digital Library)をスタート。
2009年7月	第9回国際諮問委員会がバルバドスのブリッジタウンで開催され、35件が選定される。マレーシア国立公文書館が『直指賞』を受賞。
2010年10月	ユネスコが「動的映像の保護及び保存に関するユネスコ勧告」が採択された10月27日を「世界視聴覚遺産の日」（World Day for Audiovisual Heritage)と宣言。
2011年5月18～19日	第4回国際「世界の記憶」会議がポーランドのワルシャワで開催される。ワルシャワ宣言 "Culture - Memory - Identities" を起草。
2011年 5月	第10回国際諮問委員会が英国のマンチェスターで開催され、45件が選定される。
2011年 9月 2日	オーストリア国立公文書館（IVHA)が『直指賞』を受賞。
2011年10月	ユネスコ事務局長、7件を追認。
2012年4月1日～12月31日	「世界の記憶」20周年祝賀行事。
2012年10月17日	ユネスコ、「『世界の記憶』、紀元前1800年から現在までの私達の歴史を記録する宝物」をハーパー・コリンズ社から出版。
2012年10月23日	デジタル化による保護：遺産の保護と市民権の保護
2012年10月29日	ユネスコ、ニュージーランドの記録遺産を認識。
2012年10月31日	アジアの4か国の「世界の記憶」の強化。
2012年11月 9日	第7回インターネット・ガバナンス・フォーラム・バクー会議で、表現の自由、多言語主義、地元の同意と倫理に関するユネスコのインターネット・ガバナンス・ワーク。
2013年6月	第11回国際諮問委員会が韓国の光州で開催され、56件が選定される。
2013年7月9～10日	朝鮮民主主義人民共和国（北朝鮮）平壌市で、「『世界の記憶』－古文書遺産の保護」に関するワークショップ。
2013年10月27日	第7回世界視聴覚遺産の日。

世界の記憶の概要

2013年10月28日〜11月1日	フランスのマルセイユで「2013デジタル遺産」国際会議。
2013年11月27〜29日	インドのニューデリーで2013電子図書館国際会議（ICDL）
2015年10月4〜6日	第12回国際諮問委員会がアラブ首長国連邦のアブダビで開催され、47件が選定される。
2015年11月10〜11日	世界遺産・ボロブドール寺院遺跡群のアーカイヴスを「世界の記憶」に選定するワークショップを開催。
2015年11月3〜18日	第38回ユネスコ総会で、「デジタル形式を含む記録遺産の保存とアクセスに関する勧告」（Recommendation concerning the Preservation of, and Access to, Documentary heritage including in Digital Form）を採択。
2017年3月1〜4日	ドイツのベルリン国立図書館で、ユネスコとドイツ外務省の共催で「世界の記憶」プログラムの法令、規則、総合的な機能をレビューする専門家会合（議長アブドゥッラー・エル・レイ国際諮問委員会議長、アラブ首長国連邦記録研究センター長）を開催。
2017年5月9日	「デジタル時代の保存とアクセス 東南アジアの記録遺産」に関する国際シンポジウムをマレーシアの首都クアラルンプールで開催。アセアン諸国、中国、日本、韓国から約300人が参加。
2017年9月22日	「世界の記憶」（MOW）プログラム 25周年祝賀記念行事、パリのユネスコ本部で開催。特別イベント「世界の記憶」展示会開催。(9月15日〜10月30日)
2017年10月18日	第202回ユネスコ執行委員会で、「世界の記憶」の選定制度について、政治的な緊張を回避する為、関係者に対し、対話、相互理解を尊重する改善方針を決定。日本政府の主張を踏まえて、歴史的、政治的な問題を孕む案件の選定審査では、関係国の反対意見などを聴取する手続きを2019年の審査分(2018〜2019選定サイクル)から新たに導入する。
2017年10月24日〜27日	第13回国際諮問委員会がフランスのパリで開催され、78件が選定される。
2017年11月	韓国、ユネスコ国際記録遺産センター(ICDH)を忠清北道清州市に誘致。
2021年4月	第214回ユネスコ執行委員会で改革案が承認され、2023年に選定が再開されることになった。
2021年7月30日〜11月30日	ユネスコ、2022-2023選定サイクルにおける国際選定の申請募集を開始。推薦可能件数：1国あたり2件まで（但し複数国による共同推薦は含まれない）
2022年11月21日〜22日	第3回世界の記憶グローバル・ポリシー・フォーラム テーマ 「危機に瀕する記録遺産のよりよい保存にかかる国際協力の強化」
2023年5月10日〜24日	第216回ユネスコ執行委員会
2023年7月1日〜11月30日	ユネスコ、2024-2025選定サイクルにおける国際選定の申請募集を開始。推薦可能件数：1国あたり2件まで（但し複数国による共同推薦は含まれない）

⑤「世界の記憶」の理念と目的

　メモリー・オブ・ザ・ワールド(Memory of the World　略称MOW)のプログラムの目的は、世界的な重要性を持つ世界の記憶の最も適切な保存手段を講じることによって重要な世界の記憶の保存を奨励し、デジタル化を通じて全世界の多様な人々の接近を容易にし、平等な利用を奨励して全世界に広く普及することによって世界的観点で重要な世界の記憶を持つすべての国家の認識を高めることである。

＜「世界の記憶」プログラムの3つの主な目的＞

● 「世界の記憶」の最も適切な技術による保存を促進すること。
● 「世界の記憶」への普遍的なアクセスを援助すること。
● 「世界の記憶」の存在と重要性の世界的な認識を高めること。

世界の記憶の概要

⑥「世界の記憶」プログラムの主要規定

　「世界の記憶」プログラムの主要規定は、「記録遺産保護の為の一般指針」（General Guidelines to Safeguard Documentary Heritage　略称　ジェネラル・ガイドラインズ）で規定されている。1995年に作成され、2002年2月に改定され現在に至っている。「記録遺産保護の為の一般指針」は、序文、根拠、保存とアクセス、「世界の記憶」の選定、プログラムの構成と管理、財政支援とマーケティング、将来の見通し、付属書類から構成されている。

⑦国際諮問委員会（The International Advisory Committee　略称IAC））

○国際諮問委員会は、その業務を組織化する為、その手続き規則を確立、修正し、適切な補助機関や分科会を維持する。現在の機関の機能は下記の通り。分科会の議長は、国際諮問委員会の会合に出席するのが慣例である。
○特に、国際諮問委員会は、世界の記憶プログラム全体のポリシーや戦略の概観を維持する。
○各小委員会と地域委員会の運営は、国際諮問委員会の通常委員会で、毎回、レビューされる。

⑧国際諮問委員会の開催歴と選定件数

第 1 回	1993年 9月	プウトゥスク（ポーランド）	0件
第 2 回	1995年 5月	パリ（フランス）	0件
第 3 回	1997年 9月	タシケント（ウズベキスタン）	38件
第 4 回	1999年 6月	ウイーン（オーストリア）	9件
第 5 回	2001年 6月	慶州（韓国）	21件
第 6 回	2003年 8月	グダニスク（ポーランド）	23件
第 7 回	2005年 6月	麗江（中国）	29件
第 8 回	2007年 6月	プレトリア（南アフリカ）	38件
第 9 回	2009年 7月	ブリッジタウン（バルバドス）	35件
第10回	2011年 5月	マンチェスター（英国）	52件
第11回	2013年 6月	光州（韓国）	56件
第12回	2015年10月	アブダビ（アラブ首長国連邦）	47件
第13回	2017年10月	パリ（フランス）	78件

　※「制度改革」により、2018年以降中断。

　第216回ユネスコ執行委員会
　　　　　　2023年5月　　パリ（フランス）　　　　　　　64件

⑨国際諮問委員会の補助機関（IAC subsidiary bodies）

　国際諮問委員会（IAC）は、次の補助機関からなる。

●ビューロー（The Bureau）
　国際諮問委員会の通常委員会で選ばれた議長、3人の副議長、ラポルチュールから構成される。

●技術分科会（The Technical Sub-committee）
　国際諮問委員会、或は、ビューローによって指名された議長と専門家のメンバーからなる。

●マーケティング分科会（The Marketing Sub-committee）
　国際諮問委員会、或は、ビューローによって指名された議長と専門家から構成される。

世界の記憶の概要

●**選定分科会**（The Register Sub-committee）
　国際諮問委員会、或は、ビューローによって指名された議長と専門家から構成される。

　　●選定分科会は、事務局と連携し、「世界の記憶」の選定の為の推薦書類を審査し、国際諮問委員会へ、選定、或は、却下について、理由を付して勧告する。
　　●選定分科会は、推薦書類の評価にあたっては、NGO、他の機関、或は、個人と連携して、選定基準を判定する。
　　●選定分科会は、地域及び国の世界の記憶委員会の要請あれば選定管理上の助言を行う。

⑩「世界の記憶」の事務局（Secretariat）

ユネスコ本部の情報・コミュニケーション局知識社会部記録遺産課（世界の記憶）が担当している。
＜ユネスコ記録遺産課長＞ファクソン・バンダ（Mr. Fackson Banda）
Documentary Heritage Unit (Memory of the World Programme)
Communication and Information Sector
UNESCO
7 Place de Fontenoy
75352 Paris 07 SP, France
E-mail: mowsecretariat@unesco.org

⑪「世界の記憶」の数

　「世界の記憶」には、124の国と地域（Countries）、7つの国際機関（International Organizations）、3つの民間財団（Private Foundation）の494件が選定されている。この内、複数国にまたがる「世界の記憶」は、59件ある。

⑫「世界の記憶」の種類

□文書類

○文書（manuscripts）
＜例示＞●ペルシャ語の文書（Persian Illustrated and Illuminated Manuscripts）
　　　　2007年選定　エジプト＜所蔵機関等＞エジプト国立図書館・公文書館（カイロ）
●御堂関白記：藤原道長の自筆日記
　（Midokanpakuki: the original handwritten diary of Fujiwara no Michinaga）
　2013年選定　日本＜所蔵機関＞公益財団法人陽明文庫（京都市右京区）
●東寺百合文書（Archives of Tōji temple contained in one-hundred boxes）
　2015年選定　日本＜所蔵機関＞京都府立総合資料館（京都市左京区）

○書籍（books）
＜例示＞●アラビア語の文書と書籍のコレクション
　（Collection of Arabic Manuscripts and Books）　2003年選定　タンザニア
　＜所蔵機関＞ザンジバル国立公文書館（ザンジバル）
●デルヴァニ・パピルス：ヨーロッパ最古の「書物」
　（The Derveni Papyrus: The oldest 'book' of Europe）　2015年選定　ギリシャ
　＜所蔵機関＞テッサロニキ考古学博物館（テッサロニキ）

○新聞（newspapers）
＜例示＞●新聞コレクション（Newspaper collections）　1997年選定　ロシア連邦
　＜所蔵機関＞ロシア国立図書館（サンクトペテルブルク）

○ポスター（posters）
　　＜例示＞　●19世紀末と20世紀初期のロシアのポスター
　　　　　　　　（Russian posters of the end of the 19th and early 20th centuries）
　　　　　　　　1997年選定　ロシア連邦　＜所蔵機関＞ロシア国立図書館

❑非文書類

○絵画（drawings）
　　＜例示＞　●ゴシック建築の図面集（Collection of Gothic Architectural Drawings）
　　　　　　　　2005年選定　オーストリア
　　　　　　　　＜所蔵機関＞ウィーン美術アカデミー（ウィーン）
　　　　　　●山本作兵衛コレクション（Sakubei Yamamoto Collection）　2011年選定　日本
　　　　　　　　＜所蔵機関＞田川市石炭・歴史博物館（福岡県田川市）
　　　　　　　　　　　　　　　公益大学法人福岡県立大学附属研究所（福岡県田川市）

○印刷物（prints）
　　＜例示＞　●カレル大学の526の論文（1637〜1754年）
　　　　　　　　（Collection of 526 prints of university theses from 1637-1754））
　　　　　　　　2011年選定　チェコ　　＜所蔵機関＞チェコ国立図書館（プラハ）

○地図（maps）
　　＜例示＞　●バンスカー・シュティアヴニッツアの鉱山地図
　　　　　　　　（Mining maps and plans of the Main Chamber - Count Office in Banska Stiavnica）
　　　　　　　　2007年選定　スロヴァキア
　　　　　　　　＜所蔵機関＞スロヴァキア内務省鉱山アーカイヴス
　　　　　　　　（バンスカー・シュティアヴニッツア）
　　　　　　●アルビの世界地図（The Mappa mundi of Albi）　2015年選定　フランス
　　　　　　　　＜所蔵機関＞ピエール・アマルリック図書館（アルビ）
　　　　　　●カモッショ地図（Camocio Maps）　2017年選定　チェコ／マルタ
　　　　　　　　＜所蔵機関＞ヘリテージ・マルタ（カルカラ）　カレル大学科学部（プラハ）

○音楽（music）
　　＜例示＞　●アメリカの植民地音楽：豊富な記録の見本
　　　　　　　　（American Colonial Music: a sample of its documentary richness）
　　　　　　　　2007年選定　ボリヴィア／コロンビア／メキシコ／ペルー
　　　　　　　　＜所蔵機関＞ボリヴィア国立公文書館ほか
　　　　　　●モントルー・ジャズ・フェスティバル：クロード・ノブスの遺産
　　　　　　　　（The Montreux Jazz Festival: Claude Nob's Legacy）　2013年選定　スイス
　　　　　　　　＜所蔵機関＞モントルー・ジャズ・フェスティバル財団（モントルー）

❑視聴覚類

○映画（films）
　　＜例示＞　●ルミエール兄弟の映画（Lumiere Films）
　　　　　　　　2005年選定　フランス　＜所蔵機関＞フランス映画Archives

○ディスク類（discs）、テープ類（tapes）
　　＜例示＞　●1940年6月18日のド・ゴール将軍の呼びかけ（The Appeal of 18 June 1940）
　　　　　　　　2005年選定　フランス／英国
　　　　　　　　＜所蔵機関＞英国国立視聴覚研究所、BBCサウンド・アーカイヴ（ロンドン）

世界の記憶の概要

○写真（photographs）
　　＜例示＞　●19世紀のラテン・アメリカの写真集
　　　　　　　　（Collection of Latin American photographs of the 19th Century）
　　　　　　　　1997年選定　ヴェネズエラ　＜所蔵機関＞ヴェネズエラ国立図書館（カラカス）

□サーバー上のウェブ・サイト

□その他（記念碑、碑文など）
　　＜例示＞　●イスラム初期（クーフィー）の碑文（Earliest Islamic（Kufic）inscription）
　　　　　　　　2003年選定　サウジアラビア
　　　　　　　　＜所蔵機関＞サウジアラビアの北西、アル・ウラの近隣
　　　　　　　●レバノン山のナハル・エル・カルブの記念碑
　　　　　　　　（Commemorative stela of Nahr el-Kalb, Mount Lebanon）
　　　　　　　　2005年選定　レバノン　＜所蔵機関＞ズーク・ムスビフ市、ドバイエ市
　　　　　　　●トレンガヌ碑文石（Batu Bersurat Terengganu（Inscribed Stone of Terengganu））
　　　　　　　　2009年選定　マレーシア
　　　　　　　　＜所蔵機関＞トレンガヌ州立博物館（クアラ・トレンガヌ）
　　　　　　　●スコータイ王朝のラーム・カムヘーン王の碑文
　　　　　　　　（The King Ram Khamhaeng Inscription）　2003年選定　タイ
　　　　　　　　＜所蔵機関＞タイ国立博物館（バンコク）
　　　　　　　●ワット・ポーの碑文書（Epigraphic Archives of Wat Pho）
　　　　　　　　2011年選定　タイ　＜所蔵機関＞ワット・ポー（バンコク）
　　　　　　　●黎朝・莫朝時代の科挙の記録石碑（1442年〜1779年）
　　　　　　　　（Stone Stele Records of Royal Examinations of the Le and Mac Dynasties（1442-1779））
　　　　　　　　2011年選定　ヴェトナム　＜所蔵機関＞文廟（ハノイ）
　　　　　　　●ネブラの天文盤（Nebra Sky Disc）
　　　　　　　　2013年選定　ドイツ　＜所蔵機関＞ザクセン・アンハルト州（ハレ）
　　　　　　　●ミャゼーディーの4言語の石碑（Myazedi Quadrilingual Stone Inscription）
　　　　　　　　2015年選定　ミャンマー
　　　　　　　　＜所蔵機関＞ミャンマー国立博物館考古学部門（ネピドー）
　　　　　　　　　　　　　　バガン考古学博物館、ミャゼディ・パゴダ（バガン）

　　※美術品等の再現不可能な「オリジナル」としてデザインされたものは除く。

⑬「世界の記憶」の選定基準

○第一は、真正性（Authenticity）複写、模写、偽造品でないかの確認。
○第二は、独自性と非代替性（Unique and Irreplaceable）
○第三は、下記の一つ以上の基準を満たさなければならない。

　　基準　1　年代（Time）
　　基準　2　場所（Place）
　　基準　3　人物（People）
　　基準　4　題材・テーマ（Subject and Theme）
　　基準　5　形式・様式（Form and style）

○最終的には、次の事項が考慮される。

　　□希少性（Rarity）
　　□完全性（Integrity）
　　□脅威（Threat）
　　□管理計画（Mnagement Plan）世界の記憶の重要性を反映する為の適切な保存とアクセスの
　　　　　　　　　　　　　　　　為の戦略

⑭「世界の記憶」への選定申請者

選定申請者は、国、地方自治体、団体、個人でも可能。
　(1)国の選定申請　　　　　日本の場合、有識者による「世界の記憶」事業選考委員会が設置
　　　　　　　　　　　　　　されており、国宝級から選ばれる。尚、他国との共同提案も可能。
　(2)地方自治体の選定申請　日本の場合、福岡県田川市、京都府舞鶴市、群馬県高崎市など。
　(3)団体の選定申請　　　　クリストファー・オキボ財団、インターナショナル・トレーシング・
　　　　　　　　　　　　　　サービス(ITS)、アメリカ録音収蔵協会(ARSC)
　(4)個人の選定申請　−

　※「世界の記憶」では、申請者が公的機関か民間の機関か、商業組織か非営利組織か、
　　また機関であるか個人であるかは問わない。

⑮「世界の記憶」への選定手続き

　〇ユネスコに選定推薦書類を提出。（2年に1回、1か国につき2件までの制限）
　〇選定推薦書類に不備がなければ、選定分科会に移管される。
　〇選定分科会は、通常会合の少なくとも1か月前に、国際諮問委員会に勧告書を提出。
　〇国際諮問委員会の決議を選定申請者に通知。
　〇メディアに公表。

⑯「世界の記憶」選定推薦書類の評価

　選定分科会は、国際図書館連盟（IFLA）、国際公文書館会議（ICA）、視聴覚アーカイヴ協会調整
協議会（CCAAA）、国際博物館会議（ICOM）などの専門機関（Expert bodies or Professional NGOs）
の助言を仰いで、「世界の記憶」の選定基準を満たしているかどうかを判定し、国際諮問委員会に
選定の可否を勧告する。「世界の記憶」委員会の事務局は、これら一連のプロセスを管理する。

⑰「世界の記憶」への脅威や危険

　〇材質の劣化や風化
　〇火災、地震、津波などの災害による収蔵機関等の崩壊による喪失や汚損
　〇戦争などの災害による収蔵機関等の破壊による喪失や汚損
　〇大気汚染など収蔵建物内外の環境汚染
　〇盗難や売却による喪失
　〇不十分な保存予算

⑱「世界の記憶」リストからの選定抹消

　〇世界の記憶は、劣化したり、或は、その完全性が損なわれたり、その選定の根拠となった
　　選定基準に該当しなくなった場合には、選定から抹消される。

⑲「世界の記憶」基金

　世界の記憶プログラムの目的の達成に向けての「世界の記憶」基金の募金、管理、配分は、国際
諮問委員会に委ねられている。

　また、日本の文部科学省は、「世界の記憶」事業において、ユネスコが上記目的を推進できるよ

世界の記憶の概要

う、2017年から日本信託基金（Japanese Funds-in-Trust）を拠出し、ラテンアメリカ地域、アジア太平洋地域、アフリカ地域で、記録遺産の保存やアクセスにかかる能力開発のためのワークショップや地域フォーラム等を開催するなど、様々な事業を支援している。

⑳ 国際センター

世界遺産における世界遺産センターに相当する機関として、「記録遺産国際センター」（International Center for Document Heritage）を韓国の清州市に設立、ここでは、登録された記録物の管理や関連政策の研究などを行う。

㉑日本の「世界の記憶」

「世界の記憶」の日本国内での選考は、基本的には、日本ユネスコ国内委員会の世界の記憶選考委員会が行う。

○山本作兵衛（やまもとさくべい）コレクション
（Sakubei Yamamoto Collection）

「山本作兵衛コレクション」は、筑豊の炭坑（ヤマ）での労働体験をもつ絵師・山本作兵衛（1892〜1984年　福岡県飯塚市出身）の墨画や水彩画の炭坑記録画、それに、記録文書などの697点である。山本作兵衛氏は、「子や孫にヤマの生活や人情を残したい」と絵筆を取るようになり、自らの経験や伝聞をもとに、明治末期から戦後にいたる炭鉱の様子を描いた。絵の余白に説明を書き加える手法で数多くの作品を残し、画文集『炭鉱に生きる』などを通じて「ヤマの絵師」として知られるようになった。当時の炭坑の生活、作業、人情を物語る作品群は、日本社会の近代化の特徴を正確さと緻密さで克明に描いた「炭鉱記録画の代表作」である。**2011年選定**
＜所蔵機関＞田川市石炭・歴史博物館（福岡県田川市）
　　　　　　福岡県立大学附属研究所（福岡県田川市）

○慶長遣欧使節（けいちょうけんおうしせつ）関係資料
（Materials Related to the Keicho-era Mission to Europe Japan and Spain）

慶長遣欧使節関係資料は、1613年に仙台藩主伊達政宗（1567〜1636年）が、スペイン及びローマに派遣した支倉常長（1571〜1622年）らの使節団が、欧州から日本に持ち帰った現物資料と文献的に補完する文書資料である。この時代は西欧においては大航海時代にあたり、西欧諸国は、アジア、アフリカ大陸へ植民地主義的な海外進出を行っていた。その中で、アジアの東端にある日本から西欧に使節が派遣されたことは、西欧圏以外にも異なった文化圏があることを西欧諸国の人々に示し、異文化理解を深めるのに重要な役割を果たした。慶長遣欧使節関係資料は、江戸時代の鎖国直前の日欧交渉の実態を物語る世界の歴史においても、大きな重要性をもっており、2001年に国宝・重要文化財（美術品）に指定されている。支倉常長がローマで受けた羊皮紙のローマ市公民権証書など仙台市博物館に所蔵されている国宝「慶長遣欧使節関係資料」のうち、「ローマ市公民権証書」、「支倉常長像」、「ローマ教皇パウロ五世像」の3件、スペインのセビリア市にある国立インディアス公文書館に所蔵されている徳川家康及び秀忠がレルマ公に宛てた朱印状など64件、それに、シマンカス市にある国立シマンカス公文書館に所蔵されている支倉常長がスペイン国王フェリペ3世に宛てた書状など30件が、2013年、日本とスペインとの共同申請によって「世界の記憶」に選定された。　**2013年選定**
＜所蔵機関＞仙台市博物館（宮城県仙台市青葉区）

○御堂関白記（みどうかんぱくき）：藤原道長の自筆日記
(Midokanpakuki: the original handwritten diary of Fujiwara no Michinaga)

　御堂関白記は、摂政太政大臣藤原道長（966～1027年）によって書かれた自筆日記である。道長は、10世紀の後期から11世紀の初期にかけて日本の宮廷において、最も影響力のある人物であった。彼は、執政として政治力と経済力と共に栄華を極め、紫式部の雇い主として「源氏物語」の執筆を支援したことでも知られている。御堂関白記は、世界最古級の自筆日記であり、筆勢のある能書にて、1年分が2巻の巻暦である具注暦の余白に書かれたものである。藤原道長という歴史的な重要人物の公私にわたる個人的な生活記録で、文中には加筆訂正の跡が著しく、道長が日々に書き継いだ原本であることを明らかにしている。御堂関白記は、政治的、経済的、社会的、文化的、宗教的、国際的な行事の鮮明な描写を含み、日本の宮廷文化が最高潮に達した平安時代（794～1192年）の一時期の権力の中心における事柄を描いた日本と世界の歴史上、極めて重要な書類であることから、2013年に「世界の記憶」に選定された。御堂関白記は、京都市にある近衛家ゆかりの公益財団法人陽明文庫の書庫に、現存する道長の自筆本14巻（1年2巻）と子孫が書き写した古写本12巻（1年1巻）が所蔵されており、国宝にも指定されている。**2013年選定**
＜所蔵機関＞陽明文庫（京都市右京区）

○東寺百合文書（とうじひゃくごうもんじょ）
(Archives of Tōji temple contained in one-hundred boxes)

　東寺百合文書は、1000年以上にわたり、東寺（教王護国寺）に伝来した約2万5千通の文書。仏教史、寺院史、寺院制度史研究上に貴重であるのみならず、中世社会の全体構造を解明する基本史料として、質量ともに最も優れた文書史料群である。平安時代以来の伽藍を中心とした鎮護国家の修法・祈祷などの諸仏事・法会を運営するための文書記録、それらを維持するための寺院運営に関する評定引付、それらの基礎となる教義に関するもの、大師信仰を支えるものなどで、寺院活動を包括的に知り得る文書のほか、東寺の領有した41か国200余荘にわたる荘園に関する文書から構成されている。1685（貞享2）年、加賀藩第五代藩主・前田綱紀により「百合」の文書箱が寄進され、管理されてきた。　**2015年選定**
＜所蔵機関＞京都府立総合資料館（京都市左京区）

○舞鶴への生還　1945～1956シベリア抑留等日本人の本国への引き揚げの記録
(Return to Maizuru Port-Documents Related to the Internment and Repatriation Experiences of Japanese
(1945-1956))

　舞鶴への生還　1945～1956シベリア抑留等日本人の本国への引き揚げの記録は、当時の大日本帝国が1945年、第二次世界大戦の敗戦により崩壊した為に、推定60～80万人もの日本人の軍人と民間人がソ連の強制収容所に抑留され、その後1945年～1956年の間に日本へ帰還したその間の資料と、引揚のまち舞鶴に関連したユニークで広範な資料集である。これらの歴史資料は、舞鶴引揚記念館（京都府舞鶴市）に収蔵されており、2,869点が舞鶴市の文化財にも指定されている。これらのうち、抑留生活の様子を白樺の樹皮に書いた日誌、俘虜用郵便葉書、手作りのメモ帳、留守家族の手紙など合計570点を舞鶴市がユネスコの「世界の記憶」に選定申請した。これらは、適切な保存管理がなされていること、舞鶴市と姉妹都市であるロシア連邦のナホトカ市の理解と協力があるなど、引揚の史実と平和の尊さが広い視点から世界的な重要性として説明されていること、スケッチブックや回想記録画などの絵画、日誌、手紙など記録媒体の多様性が評価できること、既に一般公開も実施されており、デジタル化等の作業が進められていることなどが評価され、2015年10月、アラブ首長国連邦の首都アブダビで開催された第12回国際諮問委員会で選定され、10月10日に選定された。
2015年選定
＜所蔵機関＞舞鶴引揚記念館（舞鶴市）

世界の記憶の概要

○上野三碑（こうずけさんぴ）（Three Cherished Stelae of Ancient Kozuke）

　上野三碑は、古代から近世まで上野国（こうずけのくに）と呼ばれた群馬県の南西部にある三つの古代石碑である。上野三碑は、いずれも高崎市内にあり、山名町の「山上碑」（やまのうえひ 681年）、吉井町の「多胡碑（たごひ 711年頃）、山名町の「金井沢碑」（かないざわひ 726年）のからなり、1954年（昭和29年）に、それぞれ特別史跡に指定されている。評価のポイントは、

❶短い碑文の中に、古代における家族、社会制度、宗教など、多くの情報が含まれているとともに、当時我が国に流入していた書体が用いられるなど、東アジアにおける文化の受容状況を示すものとして、世界的な重要性が説明されている。

❷直径3kmの狭い地域に集中する三つの石碑が、地域の人々によって大切に守られ、保存状態が極めて良好である。

❸すでに公開が実施されているほか、ウェブ上で関連情報が掲載されるとともに、外国語による紹介等の作業が進められていることが示されている。選定申請者は、上野三碑「世界の記憶」選定推進協議会。**2017年選定**

＜所蔵機関＞群馬県高崎市＜山上碑（山名町）、多胡碑（吉井町）、金井沢碑（山名町）＞

○朝鮮通信使に関する記録 - 17世紀〜19世紀の日韓間の平和構築と文化交流の歴史

　（Documents on Joseon Tongsinsa/Chosen Tsushinshi: The History of Peace Building and Cultural Exchanges

　　between Korea and Japan from the 17th to 19th Century）

　朝鮮通信使に関する記録は、1607年から1811年までの間に、日本の江戸幕府の招請により12回、朝鮮国から日本国へ派遣された外交使節団に関する資料である。これらの記録資料は、歴史的な経緯から韓国と日本国の両国に所在している。朝鮮通信使は、16世紀末に日本の豊臣秀吉が朝鮮国に侵略を行ったために途絶した国交を回復し、両国の平和的な関係を構築し維持させることに大きく貢献した。朝鮮通信使に関する記録資料は、外交記録（韓国 2件32点、日本 3件19点）、旅程の記録（韓国 38件67点、日本 27件69点）、文化交流の記録（韓国 23件25点、日本 18件121点）からなる総合的な記録であり、朝鮮通信使が往来する両国の人々の憎しみや誤解を解き、相互理解を深め、外交のみならず学術、芸術、産業、文化などのさまざまな分野において活発に交流がなされた成果で、韓国のソウル大学校奎章閣、国立中央図書館、釜山博物館など、日本の東京国立博物館、長崎県立対馬歴史民俗資料館、呉市（公財）蘭島文化振興財団（松濤園管理）などに所蔵されている。これらの記録資料には悲惨な戦争を経験した両国が平和な時代を構築し、これを維持していくための方法と知恵が凝縮されており、「誠信交隣」を共通の交流理念として、対等な立場で相手を尊重する異民族間の交流を具現したものである。その結果、両国はもとより東アジア地域にも政治的安定をもたらしたと共に、交易ルートも長期間、安定的に確保することができた。これら記録は、両国の恒久的な平和共存関係と異文化尊重を志向する人類共通の課題を解決するものであり、世界史上も重要な記録である。韓国の財団法人釜山文化財団、日本のNPO法人朝鮮通信使縁地連絡協議会の民間団体が共同申請し、2017年に韓国と日本にまたがる「世界の記憶」として共同選定された。**2017年選定**

＜所蔵機関＞【韓国】ソウル大学校奎章閣韓国学研究院（ソウル）、国立中央図書館（ソウル）、大韓民国国史編纂委員会（京畿道果川）、高麗大学校図書館（ソウル）、忠清南道歴史文化研究院（忠清南道公州）、国立中央博物館（ソウル）、釜山博物館（釜山）、国立古宮博物館（ソウル）、国立海洋博物館（釜山）

＜所蔵機関＞【日本】京都大学総合博物館（京都府京都市）、東京国立博物館（東京都台東区）、山口県立山口博物館（山口県山口市）、山口県文書館（山口県山口市）、福岡県立図書館（福岡県福岡市）、名古屋市蓬左文庫（愛知県名古屋市）、福岡県立育徳館高校錦陵同窓会（福岡県みやこ町）、みやこ町歴史民俗資料（福岡県みやこ町）、近江八幡市（旧伴伝兵衛家土蔵）（滋賀県近江八幡市）、大阪歴史博物館（大阪府大阪市）、〈公財〉高麗美術館（京都府京都市）、下関市立長府博物館（山口県下関市）、長崎県立対馬歴史民俗資料館（長崎県対馬市）、〈公財〉蘭島文化財団（松濤園）（広島県呉市）、超専寺（山口県熊毛郡上関町）、長崎県立対馬歴史民俗資料館（長崎県対馬市）、滋賀県立琵琶

湖文化館(滋賀県大津市)、泉涌寺(京都府京都市)、芳洲会(滋賀県長浜市)、高月観音の里歴史民俗資料館(滋賀県長浜市)、赤間神宮(山口県下関市)、福禅寺(広島県福山市)、福山市鞆の浦歴史民俗資料館(広島県福山市)、本蓮寺(岡山県瀬戸内市)、岡山県立博物館(岡山県岡山市)、本願寺八幡別院(滋賀県近江八幡市)、清見寺(静岡県静岡市)、慈照院(京都府京都市)、輪王寺(日光山輪王山宝物殿)(栃木県日光市)、東照宮(日光東照宮宝物館)(栃木県日光市)

○円珍関係文書典籍−日本・中国の文化交流史−
（The Monk Enchin Archives: A History of Japan-China Cultural Exchange）　　*New*

　中国・唐に渡り、日本に密教の教えをもたらした智証大師・円珍に関連する史料群であり、日本と中国の文化交流の歴史や、当時の唐の法制度・交通制度を知ることができるほか、円珍が唐から持ち帰った唐代の通行許可書の原本が含まれるなど、非常に貴重な史料。全て国宝。**2023年選定**
＜所蔵機関＞宗教法人園城寺（滋賀県大津市）、
　　　　　　独立行政法人国立文化財機構東京国立博物館（東京都台東区）

㉒「世界の記憶」の日本におけるユネスコ窓口並びに国内選考窓口

「世界の記憶」日本国内委員会の事務局
〒100-8959　東京都千代田区霞ケ関三丁目2番2号
　　　　　　文部科学省国際統括官付企画係（日本ユネスコ国内委員会事務局）
　　　　　　電話: +81 (0) 352534111（内線3401）、　+81 (0) 367343401（直通）
　　　　　　E-mail : mow-secretariat@mext.go.jp

㉓日本ユネスコ国内員委員会

　日本ユネスコ国内委員会は、ユネスコ(国際連合教育科学文化機関)憲章の第7条に示されている「国内協力団体」として、ユネスコ加盟国が、教育、科学及び文化の事項に携わっている自国の主要な団体・者をユネスコの事業に参加させるために設立するものであり、わが国では、「ユネスコ活動に関する法律」第5条に基づき1952年(昭和27年)に設置された。

日本ユネスコ国内委員会の活動

　日本ユネスコ国内委員会は、わが国におけるユネスコ活動に関する助言、企画、連絡及び調査を行う機関として、ユネスコ活動に関する法律第6条に基づき、わが国の関係大臣(文部科学大臣、外務大臣等)の諮問に応じて、次の事項を調査審議し、これらに関して必要と認められる事項を関係大臣(文部科学大臣等)に建議(意見・希望)する機関である。

○ユネスコ総会における政府代表及びユネスコに対する常駐政府代表の選考
○ユネスコ総会に対する議事及び議案の提出等
○ユネスコに関係のある国際会議への参加
○ユネスコに関係のある条約その他の国際約束の締結
○わが国の行うユネスコ活動の実施計画
○ユネスコの目的及びユネスコ活動に関する国民の理解の増進
○民間のユネスコ活動に対する助言、協力や援助
○ユネスコ活動に関する法令の立案及び予算の編成についての基本方針

また、日本におけるユネスコ活動の振興のため、以下の業務を行っている。

○わが国におけるユネスコ活動の基本方針の策定
○国内のユネスコ活動に関係のある機関及び団体等との連絡調整、情報交換

世界の記憶の概要

○ユネスコ活動に関する調査、資料収集及び作成
○ユネスコ活動に関する集会の開催、出版物の配付
○ユネスコの目的及びユネスコ活動の普及
○ユネスコ活動に関する地方公共団体、民間団体、個人に対する助言、協力

日本ユネスコ国内委員会には、運営小委員会、選考小委員会のほか、六つの専門小委員会（教育小委員会、自然科学小委員会、人文・社会学小委員会、文化活動小委員会、コミュニケーション小委員会、普及活動小委員会）を設けて調査審議を行っている。

24 ユネスコ世界の記憶選考委員会

ユネスコ世界の記憶選考委員会設置要綱

（設置）
第一条　ユネスコ世界の記憶（Memory of the World：MOW）事業に推薦する候補物件について調査審議するため、日本ユネスコ国内委員会文化活動小委員会にMOW選考委員会（以下委員会）を設置することについて必要な事項を定める。

（所掌）
第二条　委員会は次にあげる事項を所掌する。
　　　　(1)　推薦物件の募集方法についての審議
　　　　(2)　推薦物件の選考基準の策定
　　　　(3)　推薦物件の選定
　　　　(4)　推薦物件に係る調査
　　　　(5)　その他推薦物件に係る必要な事項

（組織）
第三条　委員会は、次の者をもつて構成する。
　　　　(1)　文化活動小委員会に属する委員から原則として2名
　　　　(2)　コミュニケーション小委員会に属する委員から原則として1名
　　　　(3)　文部科学省、文化庁、国立国会図書館及び国立公文書館が推薦する者から若干名
　　　　2　委員会の調査審議事項に関係する各省庁等の職員は、委員会の会議に出席し意見を述べることができる。

（委員長）
第四条　1　委員会に委員長を1人置く。
　　　　2　委員長は委員会に属する委員のうちから、その互選により定める。
　　　　3　委員長は委員会を総括し、代表する。
　　　　4　委員長に事故があるとき、または委員長が欠けたときは、委員長があらかじめ指名した者がその職務を代理し、またはその職務を行う。

（関係者からの意見聴取）
第五条　委員会の委員長は、委員会に属さない日本ユネスコ国内委員会委員、学識経験者その他関係者に出席を依頼し、その意見を聞くことができる。

（召集）
第六条　委員会の会議は、委員長が召集する。

（報告）
第七条　委員会の委員長は、委員会において調査審議した事項を、当該会議終了後における最も近い文化活動小委員会会議において文書で報告するものとする。

世界の記憶の概要

（国際的性格の付与）
第八条　　ユネスコから委員会の調査審議の事項に関するナショナル・コミッティの設定が要請されているときは、前条に基づき委員会は文化活動小委員会の分科会とした上で、我が国のナショナル・コミッティとみなすことができる。この場合においては第三条第1項の規程にかかわらず、文化活動小委員会の議を経て委員会の構成員に加え、関係各省庁等の職員をナショナル・コミッティの構成員と呼称することができる。

（運営規則）
第九条　　文化活動小委員会は、文化活動小委員会の議を経て、委員会の運営に必要な細則を定めることができる。

（存続期間）
第十条　　委員会の存続期間は、文化活動小委員会が廃止の議決をしたときまでとする。

（庶務）
第十一条　委員会の庶務は関係省庁の協力を得て国際統括官付が行う。

（附則）
この設置要綱は、平成22年2月12日から適用する。

㉕国内公募における選考基準

　わが国からユネスコに申請するユネスコ世界の記憶（国際選定）の物件は、ユネスコの「ユネスコ世界の記憶　記録遺産保護のための一般指針」に基づいて定められている本選考基準に従って、日本ユネスコ国内委員会文化活動小委員会ユネスコ世界の記憶選考委員会において選考の上、2件以内が選定される。

1. 基本要件

　選定する物件は、ユネスコ世界の記憶の対象となる物件^(注)であり、ユネスコの「ユネスコ世界の記憶　記録遺産保護のための一般指針」に基づいて定められている以下の事項に照らし、世界的な重要性や世界への影響力が明確に示されているものでなければならない。
　なお、（3）の世界的な重要性については、その地理的な影響が世界的な広がりを持つものでなければならない。

(1) 真正性があること
　　由来や所有履歴が分かっており、模造品、偽造品、偽文書等ではないこと。

(2) 唯一性、代替不可能性があること
　　ある時代や文化圏において、歴史的に大きな影響を及ぼしたものであり、その喪失、または、劣化が人類にとって重大な損害となること。

(3) 以下の事項のうち一つ以上に関連して世界的な重要性が示されていること。
　　1)時代　　　　特定の時代を喚起させるものであること。
　　2)場所　　　　世界の歴史や文化にとって重要な場所に関するものであること。
　　3)人　　　　　重要な個人や集団の影響や、人類の行動、社会、産業、芸術、政治等の重大な変化を示すものであること。
　　4)題材とテーマ　歴史的、または、知的な発展を代表する題材やテーマに関するものであること。
　　5)形式及び様式　形式や様式が、美的、または、産業的に見て顕著なものであること。
　　6)社会的・精神的・コミュニティー的な意義
　　　　　　　　　現代の人々に対して、心理的な支配力を持つものであること。

世界の記憶の概要

2. 選考に当たって考慮する事項

選考に当たっては、以下の事項も考慮する。

(1) 希少性

その内容、または、外形が、その種類、または、時代を代表する数少ない残存例であること。

(2) 完全性

当該物件を構成すべき部分が全て含まれた完全なものであること。

(3) 公開性

合理的な方法により一般へのアクセスが担保されていること（デジタル化の状況や計画を含む）。

(4) 所有者、管理者との協議

申請者が所有者、管理者でない場合、所有者、管理者との協議がなされていること。

(5) 管理計画

保存とアクセス提供のための現実的な管理計画が示されていること。

(注) ユネスコ世界の記憶の対象となる物件

ユネスコ世界の記憶の対象となる物件の定義は、以下のとおり
（ユネスコの「ユネスコ世界の記憶　記録遺産保護のための一般指針」も参照のこと）

- 移動可能である。（ただし、碑銘や岩窟壁画など移動不可能な記録もある。）
- 記号や符号、音声及び／または画像で構成される。
- 保存可能である。（媒体は無生物）
- 再現可能及び移行可能である。
- 意図的な文書化プロセスの産物である。

例：手書き原稿、書籍、新聞、ポスター、図面、絵画、地図、音楽、フィルム、写真等。
　　※美術品等の再現不可能な「オリジナル」としてデザインされたものは除く。

㉖ 国内公募における選考申請者

当該物件に関係する個人、または、団体（所有者や管理者など）

㉗ 国内公募における申請手続き

(1) 提出様式

申請書は「ユネスコ世界の記憶（国際選定）国内公募申請書」（様式1）とし、用紙サイズはA4縦版、横書きとする。

(2) 提出方法

以下のとおり、電子メール及び郵送等の両方により提出する。電子メールのみ、または、郵送等のみの応募は申請と見なされない。

- 電子メール
 ○ユネスコ世界の記憶（国際選定）国内公募申請書（様式1）をWordファイルでメールに添付して下記「本件担当、連絡先」宛に送信すること。押印または署名は必要ない。
 ○メールの件名は、「【申請者名】ユネスコ世界の記憶（国際選定）国内公募申請書」とすること。
 ○ファイルを含めメールの容量が5MBを超える場合は、メールを分割し、件名に通し番号を付して送信すること。

○メール送信上の事故(未達等)について、当方は一切の責任を負わない。

●郵送等（郵便、宅配便等）
○紙媒体で正本(押印又は署名入り)を1部、副本14部を下記「本件担当、連絡先」へ送付すること。
○封筒に「ユネスコ世界の記憶（国際選定）国内公募申請書在中」と朱書きすること。
○簡易書留、宅配便等、送達記録の残る方法で送付すること。

●その他
○申請書に不備がある場合、審査対象とならない場合がある。
○申請書を受領した後の修正(差替え含む)は、認めない。また、提出された申請書は返却しないので申請者において控えを取ること。
○申請書作成の費用については、選定結果にかかわらず申請者の負担とする。また、選定された場合の申請書英訳費用についても同様である。

28 ユネスコ世界の記憶（国際選定）国内公募の応募状況と選定結果

　国際連合教育科学文化機関（ユネスコ）が実施する「ユネスコ世界の記憶（Memory of the World）」（国際選定）については、ユネスコの審査に付されるのは1国につき2件までと定められていることを踏まえ、日本ユネスコ国内委員会が、わが国からユネスコへの申請物件を選定するため、2015年6月19日を提出期限として候補物件を公募した。

　下記の16件の応募があり、日本ユネスコ国内委員会文化活動小委員会ユネスコ世界の記憶選考委員会にて審査、2015年9月に選定結果が公表され、「上野三碑」、「杉原リスト」の2件が選定された。

国内公募の応募状況と選定結果　（五十音順　＜　＞内は申請者）

❶伊能忠敬測量記録・地図　＜千葉県香取市＞
❷黄檗版大蔵経版木群　＜京都府宇治市、宗教法人萬福寺＞
❸菊陽町図書館少女雑誌村崎コレクション　＜熊本県菊陽町図書館＞
❹上野三碑　＜群馬県高崎市、上野三碑「世界の記憶」選定推進協議会＞
❺国宝 紙本著色北野天神縁起八巻附紙　本墨画同縁起下絵一巻、梅樹蒔絵箱一合
　＜京都市、北野天満宮＞
❻重要文化財 徳川家康関係資料 洋時計（革箱付）　＜静岡市、宗教法人久能山東照宮＞
❼信長公記　＜京都市、建勲神社、織田裕美子＞
❽杉原リスト－1940年、杉原千畝が避難民救済のため人道主義博愛精神に基づき大量発給した日本通過ビザ発給の記録　＜岐阜県八百津町＞
❾全国水平社創立宣言と関係資料　＜崇仁自治連合会、公益財団法人奈良人権文化財団＞
❿智証大師円珍と唐代の過所　＜滋賀県大津市、宗教法人園城寺＞
⓫知覧に残された戦争の記憶―1945年沖縄戦に関する特攻関係資料群―
　＜鹿児島県南九州市＞
⓬東慶寺文書　＜神奈川県鎌倉市、宗教法人東慶寺＞
⓭広島の被爆作家による原爆文学資料―栗原貞子「あけくれの歌（創作ノート）」、原民喜「原爆被災時の手帖」、峠三吉「原爆詩集（最終稿）」　＜広島市、広島文学資料保全の会＞
⓮普勧坐禅儀（付 普勧坐禅儀撰述由来）　＜福岡県永平寺町、大本山永平寺＞
⓯水戸徳川家旧蔵キリシタン関係史料　＜東京都世田谷区、公益財団法人徳川ミュージアム＞
⓰水戸徳川家旧蔵『大日本史』編纂史料　＜東京都世田谷区、公益財団法人徳川ミュージアム＞

世界の記憶の概要

29 日本の今後の「世界の記憶」候補

2021年 7月　ユネスコにおける「世界の記憶」（Memory of the World: MOW）事業に推薦する
　　　　　　国内案件について専門的・技術的観点から調査審議するため文部科学省国際統括官
　　　　　　の下に「世界の記憶」国内案件に関する審査委員会を開催する。
2021年 8月　国内公募を開始。
2021年11月　わが国から、「智証大師円珍関係文書典籍−日本・中国の文化交流史−」
　　　　　　（申請者：宗教法人園城寺、独立行政法人国立文化財機構東京国立博物館）及び
　　　　　　「浄土宗大本山増上寺三大蔵」（申請者：浄土宗、大本山増上寺）を、
　　　　　　ユネスコへ申請。
2023年5月　　第216回ユネスコ執行委員会において、「智証大師円珍関係文書典籍−日本・中国
　　　　　　の文化交流史−」（申請者：宗教法人園城寺、独立行政法人国立文化財機構
　　　　　　東京国立博物館）の選定決定。

※選定決定に至らなかった「浄土宗大本山増上寺三大蔵」（申請者：浄土宗、大本山増上寺）
　も次期サイクルでの再申請が可能である。

30 「世界の記憶」の今後の課題

①ユネスコの事業が政治利用の場であってはならないこと、選定遺産の選考過程の情報開示など、
　透明性のある制度改革（国際選定並びに国内公募における選考共に）の必要性
②過去の戦争など負の遺産を選定対象に加えることについて、一定の制限の必要性
③ユネスコの設置目的である国際平和と人類の共通の福祉という目的にかなった選定遺産なのか
　など、選定対象や選定基準の見直し
④「世界の記憶」事業の強化の為、「プログラム」から「勧告」、そして「条約」への進化を視野に
　入れた法規範の設定
⑤「世界の記憶」の事務局の陣容強化と「世界の記憶」の統計やデータベースの充実
⑥「世界の記憶」の世界的な重要性の認識と「世界の記憶」の認知の向上
⑦「世界の記憶」の重要性のグローバルな認識と保存の必要性
⑧「世界の記憶」の保存と原本のデジタル化の促進、並びにデジタル・アーキビストの養成
⑨「世界の記憶」の収蔵機関へのアクセスの増加が図れる様な工夫
⑩「世界電子図書館」（World Digital Library）の構築と充実
⑪世界の記憶プログラムの仕組み、社会的な役割、NGOや国内委員会との活発な関係強化
⑫アジア太平洋地域「世界の記憶」委員会（MOWCAP 事務局：香港）の「地域リスト」の選定・充実
　　2023年3月現在65件（日本関係は下記の1件）
「水平社と衡平社国境を越えた被差別民衆連帯の記録」（2016年5月選定）
　所蔵：水平社博物館（奈良県御所市）

　　尚、2018年の選定を目指し日本ユネスコ国内委員会が国内候補を公募
　　○「伊能忠敬測量記録・地図」（千葉県香取市）
　　○「画家加納辰夫の恒久平和への提言 フィリピン日本人戦犯赦免に関わる運動記録」
　　　（島根県・加納美術振興財団）
　　○「松川事件・松川裁判・松川運動の資料」（福島大学）
　の3件が申請したが、選考基準を満たさなかった為、推薦は見送られた。

⑬日本世界の記憶（National Register 国内リスト）の選定と保存
⑭台湾はユネスコの「世界の記憶」（Memory of the World）への選定実現を見据えて「世界
　記憶国家名録」制度を整備しており、琉球王国の外交文書『歴代宝案』（全249冊／台湾大学
　図書館蔵）を指定している。『歴代宝案』の原本は沖縄戦などで失われており、ほぼ完全な
　内容が残る写本は台湾のもののみで、琉球王国が中国（明・清）・朝鮮・タイ（シャム）など
　と交した外交文書をまとめた東アジアにおける中近世外交史の重要史料である。わが国と
　共同選定できれば望ましい。

世界の記憶の概要

㉛「世界の記憶」の今後の予定

2023年7月1日〜11月30日	国際選定2024-2025サイクルの応募（第211回ユネスコ執行委員会で承認された「世界の記憶の一般指針」の選定基準やプロセスに準拠）
2023年8月28日	国際選定、日本の国内申請〆切。
2023年8月中	2023登録サイクルにおける地域選定の国内申請、関係省庁連絡会議において推薦案件の決定推薦件数：3件以内（複数国による共同申請は含まれない）
2023年9月15日	地域選定、アジア太平洋地域MOWCAPへの申請書提出〆切。
2024年6月頃	地域選定、アジア太平洋地域MOWCAP総会において選定可否の決定。

㉜「世界の記憶」を通じての総合学習

①世界史での歴史的位置づけ、当時の社会的な背景、当該「世界の記憶」が果たした役割などを調べてみる。
②「世界の記憶」が収蔵されている世界各地の文書館、図書館、博物館等を調べてみる。
③「世界の記憶」を後世に残し守っていく為の各国の法律や保存管理の制度等を調べてみる。
④「世界の記憶」などの記録遺産を専門的に学ぶ為のアーカイヴ学、文献学、古文書学、書誌学、図書館学、図書館情報学、文書館学、歴史学、考証学学問の体系を調べてみる。
⑤デジタル・アーキビストについて調べてみる。
⑥「世界遺産」や「世界無形文化遺産」との関係を調べてみる。
⑦世界各地のヘリティッジ・ツーリズムにおいて、「世界遺産」、「世界無形文化遺産」、「世界の記憶」のユネスコ遺産を、総合的に学べる仕組みを考えてみる。
⑧日本の世界の記憶の文化財保護法上の位置づけと現在の指定状況を調べてみる。
⑨「山本作兵衛コレクション」、「慶長遣欧使節関係資料」、「御堂関白記：藤原道長の自筆日記」、「東寺百合文書」、「舞鶴への生還 1945〜1956シベリア抑留等日本人の本国への引き揚げの記録」、「上野三碑」、「朝鮮通信使に関する記録」等に続いて「世界の記憶」になりうる可能性がある日本の世界の記憶とその理由や根拠について考えてみる。

■国際デーとの関連

　国際連合は、国際デー、国際年を定めている。特定の日、または一年間を通じて、平和と安全、開発、人権／人道の問題など、ひとつの特定のテーマを設定し、国際社会の関心を喚起し、取り組みを促すために制定している。国連総会やさまざまな国連専門機関によって宣言される。

1月27日　　ホロコースト犠牲者を想起する国際デー
　　　　　　（International Day of Commemoration in Memory of the Victims of the Holocaust）

●アンネ・フランクの日記　2009年選定　オランダ
●ワルシャワ・ゲットーのアーカイヴス（エマヌエル・リンゲルブルムのアーカイヴス）1999年選定　ポーランド
●フランクフルト・アウシュヴィッツ裁判　2017年選定　ドイツ
●バビ・ヤールの記録遺産　2023年選定　ウクライナ

3月21日　　世界詩デー（World Poetry Day）

●バヤサンゴールのシャーナーメ（バヤサンゴール王子の王書）　2007年選定　イラン
●クリストファー・オキボの詩集　2007年選定　クリストファー・オキボ財団（COF）
●ニザーミーの長篇叙事詩パンジュ・ガンジュ（五宝）　2011年選定　イラン

世界の記憶の概要

● コジャ・アフメド・ヤサウィの写本集　2003年選定　カザフスタン
● ウバイド・ザコニの「クリヤート」とハーフェズ・シェロズィーの「ガザリト」（14世紀）
　2003年選定　タジキスタン
● 叙事詩ラ・ガリゴ　2011年選定　インドネシア／オランダ
● 中世ヨーロッパの英雄叙事詩ニーベルングの歌　2009年選定　ドイツ
● フールシード・バーヌー・ナータヴァーンの「花の本」、イラスト入りの詩集
　2023年選定　アゼルバイジャン
● ナレーター、サグンバイ・オロズバコフによるキルギスの叙事詩『マナス』の写本
　2023年選定　キルギス

3月21日　国際人種差別撤廃デー（International Day for the Elimination of Racial Discrimination）

● 刑事裁判所判決No.253/1963（国家対ネルソン・マンデラほか）　2007年選定　南アフリカ
● 解放闘争の生々しいアーカイヴ・コレクション　2007年選定　南アフリカ
● カリブの奴隷にされた人々の記録遺産　2003年選定　バルバドス
● 黒人奴隷のアーカイヴス　2005年選定　コロンビア
● 英国カリブ領の奴隷の登記簿1817〜1834年　2009年選定
　英国／バハマ／ベリーズ／ドミニカ／ジャマイカ／セントキッツ・ネイヴィース／トリニダード・トバゴ
● 旧フランス植民地（1666年から1880年まで）での奴隷化された人々の識別選定　2023年選定
　ハイチ／フランス
● モーリシャスの奴隷貿易と奴隷制度の記録（1721年から1892年まで）
　2023年選定　モーリシャス
● オランダ領カリブ海地域の奴隷化された人々とその子孫の記録遺産（1816年から1969年まで）
　2023年選定　オランダ（キュラソー／シント・マールテン／スリナム共和国）

4月23日　世界図書・著作権デー（World Book and Copyright Day）

● アラビア語の文書と書籍のコレクション　2003年選定　タンザニア
● バヤサンゴールのシャーナーメ（バヤサンゴール王子の王書）　2007年選定　イラン
● 占星術教程の書　2011年選定　イラン
● 本草綱目　2011年選定　中国
● 直指心体要節　2001年選定　韓国
● ケルズの書　2011年選定　アイルランド
● 叙事詩ラ・ガリゴ　2011年選定　インドネシア／オランダ
● アンネ・フランクの日記　2009年選定　オランダ
● ジャン・ジャック・ルソー、ジュネーブとヌーシャテルのコレクション　2011年選定　スイス
● ハンス・クリスチャン・アンデルセンの直筆文書と通信文　1997年選定　デンマーク
● エマヌエル・スウェーデンボリのコレクション　2005年選定　スウェーデン
● 15世紀のキリル文字におけるスラブ語の出版物　1997年選定　ロシア連邦
● トルストイの個人蔵書、草稿、写真、映像のコレクション　2011年選定　ロシア連邦
● デレック・ウォルコットのコレクション　1997年選定　トリニダード・トバゴ
● 奴隷の洗礼に関する本（1636〜1670年）　2009年選定　ドミニカ共和国
● クリストファー・オキボの詩集　2007年選定　クリストファー・オキボ財団（COF）

12月10日　人権デー（Human Rights Day）

● 解放闘争の生々しいアーカイヴ・コレクション　2007年選定　南アフリカ
● フィリピンの人民の力革命のラジオ放送　2003年選定　フィリピン
● トゥール・スレン虐殺博物館のアーカイヴス　2009年選定　カンボジア
● 韓国光州民主化運動の記録　2011年選定　韓国
● 人間と市民の権利の宣言（1789〜1791年）　2003年選定　フランス

世界の記憶の概要

●1980年8月のグダニスクの二十一箇条要求：大規模な 社会運動で労働組合の連帯が誕生
　2003年選定　ポーランド
●バルトの道-自由への行進での三国を繋ぐ人間の鎖
　2009年選定　エストニア／ラトヴィア／リトアニア
●ドミニカ共和国における人権の抵抗と闘争に関する記録遺産　2009年選定　ドミニカ共和国
●チリの人権のアーカイヴ　2003年選定　チリ
●恐怖の記録文書　2009年選定　パラグアイ
●1976〜1983年の人権記録遺産-国家テロ闘争での真実、正義、記憶のアーカイヴス
　2007年選定　アルゼンチン

<u>12月18日　　国際移住者デー</u>（International Migrants Day）

●ロシア人、ウクライナ人、ベラルーシ人の移民誌　1918〜1945年　2007年選定　チェコ
●シルバー・メン：パナマ運河における西インド諸島労働者の記録
　2011年選定　バルバドス／ジャマイカ／パナマ／セント・ルシア／英国／アメリカ合衆国
●国際連合パレスチナ難民救済事業機関の写真と映画のアーカイヴス　2009年選定　エルサレム

■ 世界遺産との関連

●『フランス領西アフリカ』（AOF）の記録史料　1997年選定　セネガル
　⇔　「ゴレ島」　1978年　世界遺産登録
●刑事裁判所判決No.253/1963（国家対ネルソン・マンデラほか）　2007年選定　南アフリカ
　⇔　「ロベン島」　1999年　世界遺産登録
●コジャ・アフメド・ヤサヴィの文書　2009年選定　カザフスタン
　⇔　「コジャ・アフメド・ヤサヴィ廟」　2003年　世界遺産登録
●スコータイ王朝のラーム・カムヘーン王の碑文　2003年選定　タイ
　⇔　「古都スコータイと周辺の歴史地区」　1991年　世界遺産登録
●グエン朝の版木　2009年選定　ヴェトナム
●グエン朝（1802〜1945年）の帝国アーカイヴス　2017年選定　ヴェトナム
　⇔　「フエの建築物群」　1993年　世界遺産登録
●ボロブドールの保全のアーカイヴス　2017年選定　インドネシア
　⇔　「ボロブドール寺院遺跡群」　1991年　世界遺産登録
●麗江のナシ族の東巴古籍　2003年選定　中国
　⇔　「麗江古城」　1997年　世界遺産登録
●清王朝（1693〜1886年）のマカオの公式記録　2017年選定　中国／ポルトガル
　⇔　「マカオの歴史地区」　2005年　世界遺産登録
●高麗大蔵経板と諸経板　2007年選定　韓国
　⇔　「八萬大蔵経のある伽倻山海印寺」　1995年　世界遺産登録
●東寺百合文書　2015年選定　日本
　⇔　「古都京都の文化財」　1994年　世界遺産登録
●ペロ・ヴァス・デ・カミーニヤの手紙　2005年選定　ポルトガル
　⇔　「ブラジルが発見された大西洋森林保護区」　1999年　世界遺産登録
●オーストラリアの囚人記録集　2007年選定　オーストラリア
　⇔　「オーストラリアの囚人遺跡群」　2010年　世界遺産登録
●アレッポ写本　2015年選定　イスラエル
　⇔　シリアの「古代都市アレッポ」　1986年　世界遺産登録
●スレイマン寺院文書図書館におけるイブン・シーナの業績　2003年選定　トルコ
●トプカプ宮殿博物館図書館とスレイマニエ図書館に所蔵されているエヴリヤ・チェレビの
　「旅行記」　2013年選定　トルコ
　⇔　「イスタンブールの歴史地区」　1985年　世界遺産登録
●トルデシリャス条約　2007年選定　スペイン
●慶長遣欧使節関係資料　2013年選定　スペイン／日本

世界の記憶の概要

●新世界の現地語からスペイン語に翻訳された語彙　2015年選定　スペイン
　　⇔　「セビリア大聖堂、アルカサル、インディアス古文書館」　1987年　世界遺産登録
●サンティアゴ・デ・コンポステーラ大聖堂のカリクストゥス写本と聖ヤコブの書の他の中世の
　コピー：ヨーロッパにおけるヤコブの伝統のイベリア半島の起源
　2017年選定　スペイン／ポルトガル
　　⇔　「サンティアゴ・デ・コンポステーラ（旧市街）」　1985年　世界遺産登録
●アルビの世界地図　2015年選定　フランス
　　⇔　「アルビの司教都市」　2010年　世界遺産登録
●ライヒェナウ修道院にある彩飾文書　2003年選定　ドイツ
　　⇔　「ライヒェナウ修道院島」　2000年　世界遺産登録
●ゲーテ・シラー資料館のゲーテの直筆の文学作品　2001年選定　ドイツ
　　⇔　「クラシカル・ワイマール」　1996年　世界遺産登録
●マルティン・ルターによって創始された宗教改革の発展の草創期を代表する記録
　2015年選定　ドイツ
　　⇔　「アイスレーベンおよびヴィッテンベルクにあるルター記念碑」
　　　　1996年　世界遺産登録
●フランクフルト・アウシュヴィッツ裁判　2017年選定　ドイツ
　　⇔　「アウシュヴィッツ・ビルケナウのナチス・ドイツ強制・絶滅収容所（1940-1945）」
　　　　1979年　世界遺産登録
●プランタン印刷所のビジネス・アーカイヴス　2001年選定　ベルギー
　　⇔　「プランタン・モレトゥスの住宅、作業場、博物館」　2005年　世界遺産登録
●オーストリア鉄道の歴史博物館のセンメリング鉄道の記録　2017年選定　オーストリア
　　⇔　「センメリング鉄道」　1998年　世界遺産登録
●ザンクト・ガレンの修道院アーカイブスと修道院図書館に所蔵されている前ザンクト・ガレン
　修道院の記録遺産　2017年選定　スイス
　　⇔　「ザンクト・ガレン修道院」　1983年　世界遺産登録
●バンスカー・シュティアヴニッツアの鉱山地図　2007年選定　スロヴァキア
　　⇔　「バンスカー・シュティアヴニッツアの町の歴史地区と周辺の技術的な遺跡」
　　　　1993年　世界遺産登録
●ワルシャワ再建局の記録文書　2011年選定　ポーランド
　　⇔　「ワルシャワの歴史地区」　1980年　世界遺産登録
●スエンニェルのスコルト・サーミの村のアーカイヴ　2015年選定　フィンランド
　　⇔　スウェーデンの「ラップ人地域」　1996年　世界遺産登録（複合遺産）
●オアハカ渓谷の文書　1997年選定　メキシコ
　　⇔　「オアハカの歴史地区」　1987年　世界遺産登録
●オスカー・ニーマイヤー建築アーカイヴ　2013年選定　ブラジル
　　⇔　「ブラジリア」　1987年　世界遺産登録
●石に刻まれたアラビアの年代記：イクマ山　2023年選定　サウジアラビア
　　⇔　「ヘグラの考古遺跡（アル・ヒジュル／マダイン・サーレハ）　2008年／2021年　世界遺産登録

■世界無形文化遺産との関連

●バルトの道−自由への行進での三国を繋ぐ人間の鎖
　2009年選定　エストニア／ラトヴィア／リトアニア
　　⇔　「バルト諸国の歌と踊りの祭典」　2008年　世界無形文化遺産選定
●カルロス・ガルデルの原盤− オラシオ・ロリエンテのコレクション（1913〜1935年）
　2003年選定　ウルグアイ
　　⇔　アルゼンチン／ウルグアイの「タンゴ」　2009年　世界無形文化遺産選定

透明性が求められる「世界の記憶」選定の選考プロセス

国際選考

ユネスコ執行委員会	→	審議・決定
↑		
国際諮問委員会	→	選定勧告
↑		
選定分科会	→	選定
↑		
専門家のパネル	→	評価
↑		
ユネスコ「世界の記憶」事務局	→	受付

国内選考

↑		
日本ユネスコ国内委員会 （ユネスコ世界の記憶選考委員会）	→	提出
↑		
団体（行政機関・NGO）	→	申請

世界の記憶の概要

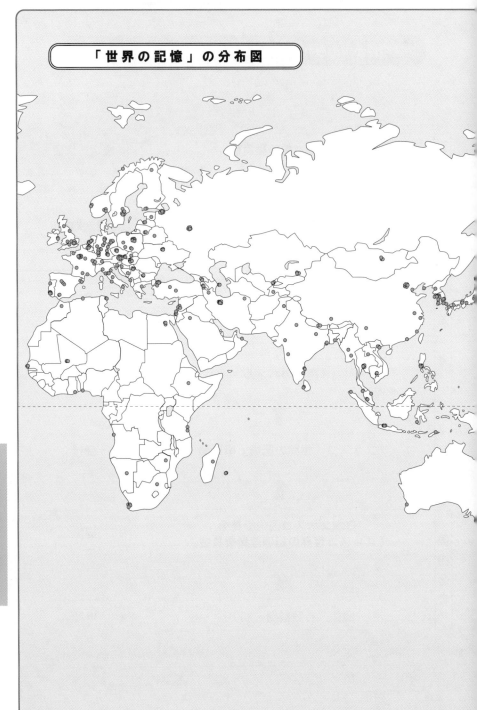

「世界の記憶」の分布図

世界の記憶の概要

["

図表で見る世界の記憶

国・その他（国際機関・　　　）

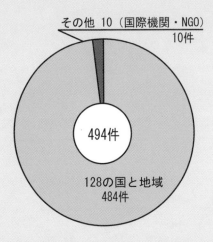

その他 10（国際機関・NGO）
10件

494件

128の国と地域
484件

地域別

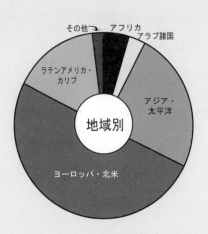

その他　アフリカ
アラブ諸国
ラテンアメリカ・
カリブ
アジア・
太平洋
地域別
ヨーロッパ・北米

年別の登録件数の推移

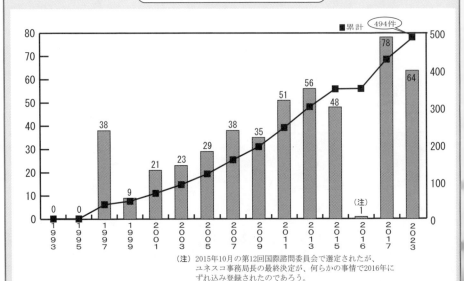

■累計　494件

80　70　60　50　40　30　20　10　0

500　400　300　200　100　0

1993 0
1995 0
1997 38
1999 9
2001 21
2003 23
2005 29
2007 38
2009 35
2011 51
2013 56
2015 48
2016 （注）1
2017 78
2023 64

（注）2015年10月の第12回国際諮問委員会で選定されたが、
ユネスコ事務局長の最終決定が、何らかの事情で2016年に
ずれ込み登録されたのであろう。
*2023年7月現在 ユネスコHPによる

世界の記憶の概要

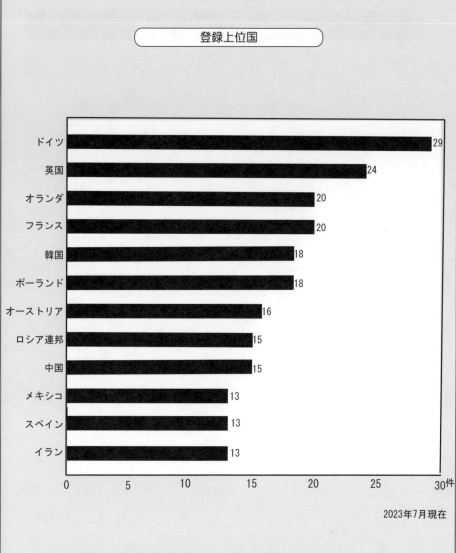

登録上位国

国	件数
ドイツ	29
英国	24
オランダ	20
フランス	20
韓国	18
ポーランド	18
オーストリア	16
ロシア連邦	15
中国	15
メキシコ	13
スペイン	13
イラン	13

2023年7月現在

※米国、ポルトガル、ブラジル、インド、インドネシアが11と続く。

世界の記憶の概要

世界の記憶保護の為の一般指針

世界の記憶の概要

世界の記憶の概要

世界の記憶の登録推薦書式

PART A　基本情報

1. 要約
特質、独自性、重要性

2. 登録推薦の詳細
2.1　名前（人、或は、組織）
2.2　登録推薦遺産との関係
2.3　担当者
2.4　担当者の詳細（含む住所、電話、ファックス、Eメール）

3. 記憶遺産の個性と概要
3.1　名称と個性の詳細
3.2　概要

4. 正当性／該当する登録基準
4.1　真正性
4.2　世界的な重要性，独自性、非代替性
4.3　該当する登録基準　(a) 年代　(b) 場所　(c) 人間　(d) 題材・テーマ　(e) 形式・様式
4.4　この登録推薦に関連する希少性、完全性、脅威、 管理

5. 法的情報
5.1　記憶遺産の所有者（名前と連絡先の詳細）
5.2　記憶遺産の保管者（所有者と異なる場合は、名前と連絡先の詳細）
5.3　法的地位：
　(a) 所有権のカテゴリー
　(b) コンテンツの公開・利用
　(c) 著作権上の地位
　(d) 管理責任者
　(e) 他の要因

6. 管理計画
6.1　管理計画の有無
　　　有る場合には、計画の要約を添付。
　　　　無い場合には、現在の収蔵状況についての詳細を添付。

7. **協議**
　7.1　この推薦に関する協議の詳細
　　(a)　遺産の所有者
　　(b)　保管者
　　(c)　世界の記憶国内委員会、或は、地域委員会

PART B　補完情報

8. **リスクの評価**
　8.1　当該記憶遺産への脅威の特質や範囲の詳細

9. **保存の評価**
　9.1　当該記憶遺産の各種情報の保存の詳細

PART C　申請者

　(名前の印字) ……………………………………………………………………
　(署名) ……………………………………　(日付) ……………………………………

世界の記憶の概要

「世界の記憶」関連略語

AMIA	映像アーキビスト協会（Association of Moving Image Archivists）
AOF	フランス領西アフリカ（Afrique occidentale francaise）
ARSC	アメリカ録音収蔵協会（Association of Recorded Sound Collections）
CCAAA	視聴覚アーカイヴ協会調整協議会（Coordinating Council of Audiovisual Archive Associations）
CITRA	国際公文書館円卓会議（Confereace International de la Table ronde des Archives）
C2C	カテゴリー2センター（Category 2 Centre）
COF	クリストファー・オキボ財団（Christopher Okigbo Foundation）
FIAF	国際フィルム・アーカイヴ連盟（International Federation of Film Archives）
FIAT/IFTA	国際テレビアーカイヴ機構（International Federation of Television Archives）
FID	国際ドキュメンテーション連盟（International Federation for Documentation）
FIDA	国際アーカイヴス開発基金（Fund for the International Development of Archives）
IAML	国際音楽資料情報協会（International Association of Music Librarians）
IASA	国際音声・視聴覚アーカイヴ協会（International Association of Sound and Audiovisual Archives）
ICA	国際公文書館会議（International Council on Archives）
ICAIC	キューバ映画芸術産業庁（Instituto Cubano de Artee Industria Cinematograficos）
ICCROM	文化財保存修復研究国際センター（International Centre for Conservation in Rome）
ICLM	国際文学博物館会議（International Committee for Literary Museums）
ICRC	赤十字国際委員会（International Committee of the Red Cross）
IAC	国際諮問委員会（International Advisory Committee）
ICDH	国際記録遺産センター（International Center for Documentary Heritage）
ICOM	国際博物館会議（International Council of Museums）
IFLA	国際図書館連盟（International Federation of Library Associations and Institutions）
IGO	政府間組織（Intergovernmental Organization）
IIC	文化財保存国際研究所（International Institute for Conservation of Historic and Artistic Works）
ISO	国際標準化機構（International Organization for Standardization）
ITS	インターナショナル・トレーシング・サービス（International Tracing Service）
MOW	「世界の記憶」（Memory of the World）
MOWCAP	「世界の記憶」プログラム アジア・太平洋地域委員会 （Asia/Pacific Regional Committee for the Memory of the World Program）
MOWLAC	「世界の記憶」プログラム ラテンアメリカ・カリブ地域委員会 （Latin America/Caribbean Regional Committee for the Memory of the World Program）
NGO	非政府組織（Non-Government Organisation）
SEAPAVAA	東南アジア太平洋地域視聴覚アーカイヴ連合（Southeast Asia-Pacific Audiovisual Archive Association）
UNESCO	国連教育科学文化機関（UNESCO＝United Nations Educational, Scientific and Cultural Organization）
UNRWA	国連パレスチナ難民救済事業機関（The United Nations Relief and Works Agency）
WDL	世界電子図書館（World Digital Library）

世界の記憶の概要

世界の記憶の例示

デルヴァニ・パピルス：ヨーロッパ最古の「書物」
（ギリシャ）

オーストリア鉄道の歴史博物館のセンメリング鉄道の記録
（オーストリア）

ザンクト・ガレンの修道院アーカイヴスと修道院図書館
に所蔵されている前ザンクト・ガレン修道院の記録遺産
（スイス）

世界の記憶の概要

アムステルダム公証人の1578〜1915年のアーカイブ
（オランダ）

国際知的協力機関の1925〜1946年のアーカイヴス（ユネスコ）

バビ・ヤールの記録遺産（ウクライナ）

アントニン・ドヴォルザークのアーカイブ
（チェコ）

ブハラ首長国のクシュベギの官庁
（ウズベキスタン）

1766年のスウェーデンの報道の自由に関する条例
：情報の自由な伝達を保障する世界初の法律
（スウェーデン）

世界の記憶の概要

マルティン・ルターによって創始された
宗教改革の発展の草創期を代表する記録
（ドイツ）

1649年の会議法典ウロジェニエ
（ロシア連邦）

ミャゼーディーの4言語の石碑
（ミャンマー）

世界の記憶の概要

近現代の蘇州シルクのアーカイヴス
（中国）

清王朝時代(1693～1886年)のマカオの公式記録
（中国）

4・19革命のアーカイヴス
（韓国）

世界の記憶の概要

舞鶴への生還　1945〜1956シベリア抑留等
日本人の本国への引き揚げの記録
（日本）

東寺百合文書
（日本）

朝鮮通信使に関する記録：
17世紀〜19世紀の日韓の平和構築と文化交流の歴史
（日本／韓国）

エレノア・ルーズベルト文書プロジェクトの常設展
（アメリカ合衆国）

バルバドス発祥のアフリカの歌、或は、詠唱
（バルバドス／英国）

ろう者コミュニティのための重要な文書：
1880年のミラノ会議
（世界ろう連盟（WFD））

世界の記憶の概要

世界遺産、世界無形文化遺産、世界の記憶の比較

古都京都の文化財（京都市、宇治市、大津市）
（Historic Monuments of Ancient Kyoto (Kyoto, Uji and Otsu Cities)）
文化遺産（登録基準(ii)(iv)）　1994年
日本

世界遺産、世界無形文化遺産、世界の記憶の比較

	世　界　遺　産	世界無形文化遺産	世界の記憶
準拠	世界の文化遺産および自然遺産の保護に関する条約 （略称 ： 世界遺産条約）	無形文化遺産の保護に関する条約 （略称：無形文化遺産保護条約）	メモリー・オブ・ザ・ワールド・プログラム（略称：MOW） ＊条約ではない
採択・開始	1972年	2003年	1992年
目的	かけがえのない遺産をあらゆる脅威や危険から守る為に、その重要性を広く世界に呼びかけ、保護・保全の為の国際協力を推進する。	グローバル化により失われつつある多様な文化を守るため、無形文化遺産尊重の意識を向上させ、その保護に関する国際協力を促進する。	人類の歴史的な文書や記録など、忘却してはならない貴重な記録遺産を登録し、最新のデジタル技術などで保存し、広く公開する。
対象	有形の不動産 （文化遺産、自然遺産）	文化の表現形態 ・口承及び表現 ・芸能 ・社会的慣習、儀式及び祭礼行事 ・自然及び万物に関する知識及び慣習 ・伝統工芸技術	・文書類（手稿、写本、書籍等） ・非文書類（映画、音楽、地図等） ・視聴覚類（映画、写真、ディスク等） ・その他　記念碑、碑文など
登録申請	各締約国（195か国） 2023年7月現在	各締約国（181か国） 2023年7月現在	国、地方自治体、団体、個人など
審議機関	世界遺産委員会 （委員国21か国）	無形文化遺産委員会 （委員国24か国）	ユネスコ執行委員会 国際諮問委員会
審査評価機関	NGOの専門機関 (ICOMOS, ICCROM, IUCN) 現地調査と書類審査	無形文化遺産委員会の評価機関 6つの専門機関と6人の専門家で構成	国際諮問委員会の補助機関　登録分科会 専門機関 (IFLA, ICA, ICAAA, ICOM などのNGO)
リスト	世界遺産リスト　　（1157件） うち日本　　　　　（25件）	人類の無形文化遺産の代表的なリスト　　　（567件） うち日本　　　　（22件）	世界の記憶リスト　　（494件） うち日本　　　　（8件）
登録基準	必要条件　：10の基準のうち、1つ以上を完全に満たすこと。 顕著な普遍的価値	必要条件　： 5つの基準を全て満たすこと。 コミュニティへの社会的な役割と文化的な意味	必要条件：5つの基準のうち、1つ以上の世界的な重要性を満たすこと。 世界史上重要な文書や記録
危機リスト	危機にさらされている世界遺産リスト （略称：危機遺産リスト）（55件）	緊急に保護する必要がある無形文化遺産のリスト （76件）	―
基金	世界遺産基金	無形文化遺産保護基金	世界の記憶基金
事務局	ユネスコ世界遺産センター	ユネスコ文化局無形遺産課	ユネスコ情報・コミュニケーション局知識社会部記録遺産課（世界の記憶）
指針	オペレーショナル・ガイドラインズ （世界遺産条約履行の為の作業指針）	オペレーショナル・ディレクティブス （無形文化遺産保護条約履行の為の運用指示書）	ジェネラル・ガイドラインズ （記録遺産保護の為の一般指針）
日本の窓口	外務省、文化庁文化資源活用課 環境省、林野庁	外務省、文化庁文化資源活用課	文部科学省 日本ユネスコ国内委員会

比較

	世 界 遺 産	世界無形文化遺産	世界の記憶
代表例	＜自然遺産＞ ○ キリマンジャロ国立公園 (タンザニア) ○ グレート・バリア・リーフ(オーストラリア) ○ グランド・キャニオン国立公園 (米国) ○ ガラパゴス諸島 (エクアドル) ＜文化遺産＞ ● アンコール(カンボジア) ● タージ・マハル(インド) ● 万里の長城(中国) ● モン・サン・ミッシェルとその湾(フランス) ● ローマの歴史地区(イタリア・ヴァチカン) ＜複合遺産＞ ◎ チャンアン景観遺産群(ヴェトナム) ◎ トンガリロ国立公園(ニュージーランド) ◎ マチュ・ピチュの歴史保護区(ペルー) など	◉ ジャマ・エル・フナ広場の文化的空間 　(モロッコ) ◉ ベドウィン族の文化空間(ヨルダン) ◉ ヨガ(インド) ◉ カンボジアの王家の舞踊(カンボジア) ◉ ヴェトナムの宮廷音楽、 　ニャー・ニャック(ヴェトナム) ◉ イフガオ族のフドフド詠歌(フィリピン) ◉ 端午節(中国) ◉ 江陵端午祭(カンルンタノジュ)(韓国) ◉ コルドバのパティオ祭り(スペイン) ◉ フランスの美食(フランス) ◉ ドゥブロヴニクの守護神聖ブレイズの 　祝祭(クロアチア) など	◎ アンネ・フランクの日記(オランダ) ◎ ゲーテ・シラー資料館のゲーテの 　直筆の文学作品(ドイツ) ◎ ブラームスの作品集(オーストリア) ◎ 朝鮮王朝実録(韓国) ◎ オランダの東インド会社の記録文書 　(インドネシア) ◎ 解放闘争の生々しいアーカイヴ・ 　コレクション(南アフリカ) ◎ エレノア・ルーズベルト文書プロジェクト 　の常設展(米国) ◎ ヴァスコ・ダ・ガマのインドへの最初の 　航海史1497〜1499年(ポルトガル) など
日本関係	(25件) ＜自然遺産＞ ○ 白神山地 ○ 屋久島 ○ 知床 ○ 小笠原諸島 ＜文化遺産＞ ● 法隆寺地域の仏教建造物 ● 姫路城 ● 古都京都の文化財 　(京都市 宇治市 大津市) ● 白川郷・五箇山の合掌造り集落 ● 広島の平和記念碑(原爆ドーム) ● 厳島神社 ● 古都奈良の文化財 ● 日光の社寺 ● 琉球王国のグスク及び関連遺産群 ● 紀伊山地の霊場と参詣道 ● 石見銀山遺跡とその文化的景観 ● 平泉ー仏国土(浄土)を表す建築・ 　庭園及び考古学的遺跡群ー ● 富士山−信仰の対象と芸術の源泉 ● 富岡製糸場と絹産業遺産群 ● 明治日本の産業革命遺産 　ー製鉄・製鋼、造船、石炭産業 ● ル・コルビュジエの建築作品 　ー近代化運動への顕著な貢献 ■「神宿る島」宗像・沖ノ島と関連遺産群 ●長崎と天草地方の潜伏キリシタン関連 　遺産 ●百舌鳥・古市古墳群 ○奄美大島、徳之島、沖縄島北部 　及び西表島 ●北海道・北東北の縄文遺跡群	(22件) ◉ 能楽 ● 人形浄瑠璃文楽 ◉ 歌舞伎 ◉ 秋保の田植踊(宮城県) ◉ 題目立(奈良県) ◉ 大日堂舞楽(秋田県) ◉ 雅楽 ◉ 早池峰神楽(岩手県) ◉ 小千谷縮・越後上布−新潟県魚沼 　地方の麻織物の製造技術(新潟県) ◉ 奥能登のあえのこと(石川県) ◉ アイヌ古式舞踊(北海道) ◉ 組踊、伝統的な沖縄の歌劇(沖縄県) ◉ 結城紬、絹織物の生産技術 　(茨城県、栃木県) ◉ 壬生の花田植、広島県壬生の田植 　の儀式(広島県) ◉ 佐陀神能、島根県佐太神社の神楽 　(島根県) ◉ 那智の田楽,那智の火祭りで演じられる 　宗教的な民俗芸能(和歌山県) ◉ 和食;日本人の伝統的な食文化 ◉ 和紙;日本の手漉和紙技術 　(島根県、岐阜県、埼玉県) ◉ 日本の山・鉾・屋台行事 　(青森県、埼玉県、京都府など18府県33件) ◉ 来訪神:仮面・仮装の神々 　(秋田県など8県10件) ◉ 伝統建築工匠の技木造建造物を 　受け継ぐための伝統技術 ◉ 風流踊(神奈川県など24府県41件)	(8件) ◎ 山本作兵衛コレクション 　＜所蔵機関＞田川市石炭・歴史博物館 　福岡県立大学附属研究所(福岡県田川市) ◎ 慶長遣欧使節関係資料 　(スペインとの共同登録) 　＜所蔵機関＞仙台市博物館(仙台市) ◎ 御堂関白記:藤原道長の自筆日記 　＜所蔵機関＞公益財団法人陽明庫 　　(京都市右京区) ◎ 東寺百合文書 　＜所蔵機関＞京都府立総合資料館 　　(京都市左京区) ◎ 舞鶴への生還−1946〜1953シベリア 　抑留等日本人の本国への引き揚げの記録 　＜所蔵機関＞舞鶴引揚記念館 　　(京都府舞鶴市) ◎ 上野三碑(こうずけさんぴ) 　＜所蔵機関＞高崎市 ◎ 朝鮮通信使に関する記録 17〜19世紀 　の日韓間の平和構築と文化交流の歴史 　(韓国との共同登録) 　＜所蔵機関＞東京国立博物館、長崎県立 　対馬歴史民俗資料館、日光東照宮など ◎ 智証大師円珍関係文書典籍 　ー 日本・中国のパスポートー 　＜所蔵機関＞宗教法人園城寺(滋賀県大津市) 　東京国立博物館
	※佐渡島(さど)の金山	※伝統的な酒造り	

比較

〈著者プロフィール〉

古田 陽久（ふるた・はるひさ　FURUTA Haruhisa）
世界遺産総合研究所 所長

1951年広島県生まれ。1974年慶応義塾大学経済学部卒業、1990年シンクタンクせとうち総合研究機構を設立。アジアにおける世界遺産研究の先覚・先駆者の一人で、「世界遺産学」を提唱し、1998年世界遺産総合研究所を設置、所長兼務。毎年の世界遺産委員会や無形文化遺産委員会などにオブザーバー・ステータスで参加、中国杭州市での「首届中国大運河国際高峰論壇」、クルーズ船「にっぽん丸」、三鷹国際交流協会の国際理解講座、日本各地の青年会議所（JC）での講演など、その活動を全国的、国際的に展開している。これまでにイタリア、中国、スペイン、フランス、ドイツ、インド、メキシコ、英国、ロシア連邦、アメリカ合衆国、ブラジル、オーストラリア、ギリシャ、カナダ、トルコ、ポルトガル、ポーランド、スウェーデン、ベルギー、韓国、スイス、チェコ、ペルー、キューバなど68か国、約300の世界遺産地を訪問している。
HITひろしま観光大使(広島県観光連盟)、防災士(日本防災士機構)現在、広島市佐伯区在住。

【専門分野】世界遺産制度論、世界遺産論、自然遺産論、文化遺産論、危機遺産論、地域遺産論、日本の世界遺産、世界無形文化遺産、世界の記憶、世界遺産と教育、世界遺産と観光、世界遺産と地域づくり・まちづくり

【著書】「世界の記憶遺産60」(幻冬舎)、「世界遺産データ・ブック」、「世界無形文化遺産データ・ブック」、「世界の記憶データ・ブック」（世界記憶遺産データブック）、「誇れる郷土データ・ブック」、「世界遺産ガイド」シリーズ、「ふるさと」「誇れる郷土」シリーズなど多数。

【執筆】連載「世界遺産への旅」、「世界記憶遺産の旅」、日本政策金融公庫調査月報「連載『データで見るお国柄』」、「世界遺産を活用した地域振興─『世界遺産基準』の地域づくり・まちづくり─」(月刊「地方議会人」)、中日新聞・東京新聞サンデー版「大図解危機遺産」、「現代用語の基礎知識2009」(自由国民社) 世の中ペディア「世界遺産」など多数。

【テレビ出演歴】TBSテレビ「あさチャン！」、「ひるおび」、「NEWS23」、テレビ朝日「モーニングバード」、「やじうまテレビ」、「ANNスーパーJチャンネル」、日本テレビ「スッキリ!!」、フジテレビ「めざましテレビ」、「スーパーニュース」、「とくダネ!」、NHK福岡「ロクいち！」、テレビ岩手「ニュースプラス１いわて」など多数。

【ホームページ】「世界遺産と総合学習の杜」http://www.wheritage.net/

世界遺産ガイド ―ユネスコ遺産の基礎知識―2023改訂版

2023 年（令和5年）8月31日　初版 第1刷

著　　　者	古田　陽久
企画・編集	世界遺産総合研究所
発　　　行	シンクタンクせとうち総合研究機構 ⓒ

〒731-5113
広島市佐伯区美鈴が丘緑三丁目4番3号
TEL＆FAX　082-926-2306
電子メール　wheritage@tiara.ocn.ne.jp
インターネット　http://www.wheritage.net
出版社コード　86200

Complied and Printed in Japan, 2023　ISBN978-4-86200-267-9 C1570 Y2727E

発行図書のご案内

世界遺産シリーズ

世界遺産データ・ブック 2023年版 新刊
978-4-86200-265-5 本体 2727円 2023年3月発行
最新のユネスコ世界遺産1157物件の全物件名と登録基準、位置を掲載。ユネスコ世界遺産の概要も充実。世界遺産学習の上での必携の書。

世界遺産事典-1157全物件プロフィール- 新刊
2023改訂版
978-4-86200-264-8 本体3000円 2023年3月発行
世界遺産1157物件の全物件プロフィールを収録。 2023改訂版

世界遺産キーワード事典 2020改訂版 新刊
978-4-86200-241-9 本体2000円 2020年7月発行
世界遺産に関連する用語の紹介と解説

世界遺産マップス -地図で見るユネスコの世界遺産- 新刊
2023改訂版
978-4-86200-263-1 本体 2727円 2023年2月発行
世界遺産1157物件の位置を地域別・国別に整理

世界遺産ガイド-世界遺産条約採択40周年特集-
978-4-86200-172-6 本体 2381円 2012年11月発行
世界遺産の40年の歴史を特集し、持続可能な発展を考える。

世界遺産フォトス -写真で見るユネスコの世界遺産-
第2集-多様な世界遺産-
第3集-海外と日本の至宝100の記憶-
世界遺産の多様性を写真資料で学ぶ。
4-916208-22-6 本体 1905円 1999年8月発行
4-916208-50-1 本体 2000円 2002年1月発行
978-4-86200-148-1 本体 2381円 2010年1月発行

世界遺産入門-平和と安全な社会の構築-
978-4-86200-191-7 本体 2500円 2015年5月発行
世界遺産を通じて「平和」と「安全」な社会の大切さを学ぶ

世界遺産学入門-もっと知りたい世界遺産-
4-916208-52-8 本体 2000円 2002年2月発行
新しい学問としての「世界遺産学」の入門書

世界遺産学のすすめ-世界遺産が地域を拓く-
4-86200-100-9 本体 2000円 2005年4月発行
普遍的価値を顕す世界遺産が、閉塞した地域を拓く

世界遺産概論<上巻><下巻> 世界遺産の基礎的事項をわかりやすく解説
上巻 978-4-86200-116-0 2007年1月発行
下巻 978-4-86200-117-7 本体 各2000円

世界遺産ガイド-ユネスコ遺産の基礎知識-2023改訂版- 新刊
978-4-86200-267-9 本体 2727円 2023年8月発行
混同しやすいユネスコ三大遺産の違いを明らかにする

世界遺産ガイド-世界遺産条約編-
4-916208-34-X 本体 2000円 2000年7月発行
世界遺産条約を特集し、条約の趣旨や目的などポイントを解説

世界遺産ガイド -世界遺産条約とオペレーショナル・ガイドラインズ編-
978-4-86200-128-3 本体 2000円 2007年12月発行
世界遺産条約とその履行の為の作業指針について特集する

世界遺産ガイド-世界遺産の基礎知識編- 2009改訂版
978-4-86200-132-0 本体 2000円 2008年10月発行
世界遺産の基礎知識をQ&A形式で解説

世界遺産ガイド-図表で見るユネスコの世界遺産編-
4-916208-89-7 本体 2000円 2004年12月発行
世界遺産をあらゆる角度からグラフ、図表、地図などで読む

世界遺産ガイド-情報所在源編-
4-916208-84-6 本体 2000円 2004年1月発行
世界遺産に関連する情報所在源を各国別、物件別に整理

世界遺産ガイド-自然遺産編- 2020改訂版 新刊
978-4-86200-234-1 本体 2600円 2020年4月発行
ユネスコの自然遺産の全容を紹介

世界遺産ガイド-文化遺産編- 2020改訂版 新刊
978-4-86200-235-8 本体 2600円 2020年4月発行
ユネスコの文化遺産の全容を紹介

世界遺産ガイド-文化遺産編-
1. 遺跡 4-916208-32-3 本体 2000円 2000年8月発行
2. 建造物 4-916208-33-1 本体 2000円 2000年9月発行
3. モニュメント 4-916208-35-8 本体 2000円 2000年10月発行
4. 文化的景観 4-916208-53-6 本体 2000円 2002年1月発行

世界遺産ガイド-複合遺産編- 2020改訂版 新刊
978-4-86200-236-5 本体 2600円 2020年4月発行
ユネスコの複合遺産の全容を紹介

世界遺産ガイド-危機遺産編- 2020改訂版 新刊
978-4-86200-237-2 本体 2600円 2020年4月発行
ユネスコの危機遺産の全容を紹介

世界遺産ガイド-文化の道編-
978-4-86200-207-5 本体 2500円 2016年12月発行
世界遺産に登録されている「文化の道」を特集

世界遺産ガイド-文化的景観編-
978-4-86200-150-4 本体 2381円 2010年4月発行
文化的景観のカテゴリーに属する世界遺産を特集

世界遺産ガイド-複数国にまたがる世界遺産編-
978-4-86200-151-1 本体 2381円 2010年6月発行
複数国にまたがる世界遺産を特集

	
世界遺産ガイド-日本編- 2023改訂版 **新刊**	978-4-86200-266-2 本体2727円 2023年5月発行 日本にある世界遺産、暫定リストを特集
日本の世界遺産 -東日本編- -西日本編-	978-4-86200-130-6 本体2000円 2008年2月発行 978-4-86200-131-3 本体2000円 2008年2月発行
世界遺産ガイド-日本の世界遺産登録運動-	4-86200-108-4 本体2000円 2005年12月発行 暫定リスト記載物件はじめ世界遺産登録運動の動きを特集
世界遺産ガイド-世界遺産登録をめざす富士山編-	978-4-86200-153-5 本体2381円 2010年11月発行 富士山を世界遺産登録する意味と意義を考える
世界遺産ガイド-北東アジア編-	4-916208-87-0 本体2000円 2004年3月発行 北東アジアにある世界遺産を特集、国の概要も紹介
世界遺産ガイド-朝鮮半島にある世界遺産-	4-86200-102-5 本体2000円 2005年7月発行 朝鮮半島にある世界遺産、暫定リスト、無形文化遺産を特集
世界遺産ガイド-中国編- 2010改訂版	978-4-86200-139-9 本体2381円 2009年10月発行 中国にある世界遺産、暫定リストを特集
世界遺産ガイド-モンゴル編- **新刊**	978-4-86200-233-4 本体2500円 2019年12月発行 モンゴルにあるユネスコ遺産を特集
世界遺産ガイド-東南アジア諸国編- **新刊**	978-4-86200-262-4 本体3500円 2023年1月発行 東南アジア諸国にあるユネスコ遺産を特集
世界遺産ガイド-ネパール・インド・スリランカ編-	978-4-86200-221-1 本体2500円 2018年11月発行 ネパール・インド・スリランカにある世界遺産を特集
世界遺産ガイド-オーストラリア編-	4-86200-115-7 本体2000円 2006年5月発行 オーストラリアにある世界遺産を特集、国の概要も紹介
世界遺産ガイド-中央アジアと周辺諸国編-	4-916208-63-3 本体2000円 2002年8月発行 中央アジアと周辺諸国にある世界遺産を特集
世界遺産ガイド-中東編-	4-916208-30-7 本体2000円 2000年7月発行 中東にある世界遺産を特集
世界遺産ガイド-知られざるエジプト編-	978-4-86200-152-8 本体2381円 2010年6月発行 エジプトにある世界遺産、暫定リスト等を特集
世界遺産ガイド-アフリカ編-	4-916208-27-7 本体2000円 2000年3月発行 アフリカにある世界遺産を特集
世界遺産ガイド-イタリア編-	4-86200-109-2 本体2000円 2006年1月発行 イタリアにある世界遺産、暫定リストを特集
世界遺産ガイド-スペイン・ポルトガル編-	978-4-86200-158-0 本体2381円 2011年1月発行 スペインとポルトガルにある世界遺産を特集
世界遺産ガイド-英国・アイルランド編-	978-4-86200-159-7 本体2381円 2011年3月発行 英国とアイルランドにある世界遺産等を特集
世界遺産ガイド-フランス編-	978-4-86200-160-3 本体2381円 2011年5月発行 フランスにある世界遺産、暫定リストを特集
世界遺産ガイド-ドイツ編-	4-86200-101-7 本体2000円 2005年6月発行 ドイツにある世界遺産、暫定リストを特集
世界遺産ガイド-ロシア編-	978-4-86200-166-5 本体2381円 2012年4月発行 ロシアにある世界遺産等を特集
世界遺産ガイド-ウクライナ編- **新刊**	978-4-86200-260-0 本体2600円 2022年3月発行 ウクライナにある世界遺産を特集
世界遺産ガイド-コーカサス諸国編- **新刊**	978-4-86200-227-3 本体2500円 2019年6月発行 コーカサス諸国にある世界遺産等を特集
世界遺産ガイド-アメリカ合衆国編- **新刊**	978-4-86200-214-3 本体2500円 2018年1月発行 アメリカ合衆国にあるユネスコ遺産等を特集
世界遺産ガイド-メキシコ編-	978-4-86200-202-0 本体2500円 2016年8月発行 メキシコにある世界遺産等を特集
世界遺産ガイド-カリブ海地域編- **新刊**	4-86200-226-6 本体2600円 2019年5月発行 カリブ海地域にある主な世界遺産を特集
世界遺産ガイド-中米編-	4-86200-81-1 本体2000円 2004年2月発行 中米にある主な世界遺産を特集
世界遺産ガイド-南米編-	4-86200-76-5 本体2000円 2003年9月発行 南米にある主な世界遺産を特集

世界遺産ガイド-地形・地質編-	978-4-86200-185-6 本体2500円 2014年5月発行 世界自然遺産のうち、代表的な「地形・地質」を紹介
世界遺産ガイド-生態系編-	978-4-86200-186-3 本体2500円 2014年5月発行 世界自然遺産のうち、代表的な「生態系」を紹介
世界遺産ガイド-自然景観編-	4-916208-86-2 本体2000円 2004年3月発行 世界自然遺産のうち、代表的な「自然景観」を紹介
世界遺産ガイド-生物多様性編-	4-916208-83-8 本体2000円 2004年1月発行 世界自然遺産のうち、代表的な「生物多様性」を紹介
世界遺産ガイド-自然保護区編-	4-916208-73-0 本体2000円 2003年5月発行 自然遺産のうち、自然保護区のカテゴリーにあたる物件を特集
世界遺産ガイド-国立公園編-	4-916208-58-7 本体2000円 2002年5月発行 ユネスコ世界遺産のうち、代表的な国立公園を特集
世界遺産ガイド-名勝・景勝地編-	4-916208-41-2 本体2000円 2001年3月発行 ユネスコ世界遺産のうち、代表的な名勝・景勝地を特集
世界遺産ガイド-歴史都市編-	4-916208-64-1 本体2000円 2002年9月発行 ユネスコ世界遺産のうち、代表的な歴史都市を特集
世界遺産ガイド-都市・建築編-	4-916208-39-0 本体2000円 2001年2月発行 ユネスコ世界遺産のうち、代表的な都市・建築を特集
世界遺産ガイド-産業・技術編-	4-916208-40-4 本体2000円 2001年3月発行 ユネスコ世界遺産のうち、産業・技術関連遺産を特集
世界遺産ガイド-産業遺産編-保存と活用	4-86200-103-3 本体2000円 2005年4月発行 ユネスコ世界遺産のうち、各産業分野の遺産を特集
世界遺産ガイド-19世紀と20世紀の世界遺産編-	4-916208-56-0 本体2000円 2002年7月発行 激動の19紀、20世紀を代表する世界遺産を特集
世界遺産ガイド-宗教建築物編-	4-916208-72-2 本体2000円 2003年6月発行 ユネスコ世界遺産のうち、代表的な宗教建築物を特集
世界遺産ガイド-仏教関連遺産編 新刊	4-86200-223-5 本体2600円 2019年2月発行 ユネスコ世界遺産のうち仏教関連遺産を特集
世界遺産ガイド-歴史的人物ゆかりの世界遺産編-	4-916208-57-9 本体2000円 2002年9月発行 歴史的人物にゆかりの深いユネスコ世界遺産を特集
世界遺産ガイド-人類の負の遺産と復興の遺産編-	978-4-86200-173-3 本体2000円 2013年2月発行 世界遺産から人類の負の遺産と復興の遺産を学ぶ
世界遺産ガイド-未来への継承編 新刊	4-916208-242-6 本体3500円 2020年10月発行 2022年の「世界遺産条約採択50周年」に向けて
ユネスコ遺産ガイド-世界編- 総合版 新刊	4-916208-255-6 本体3500円 2022年2月発行 世界のユネスコ遺産を特集
ユネスコ遺産ガイド-日本編- 総集版 新刊	4-916208-250-1 本体3500円 2021年4月発行 日本のユネスコ遺産を特集

世界の文化シリーズ

世界遺産の無形版といえる「世界無形文化遺産」についての希少な書籍

世界無形文化遺産データ・ブック 新刊 2022年版	978-4-86200-257-0 本体2727円 2022年3月 世界無形文化遺産の仕組みや登録されているものを地域別・国別に整理。
世界無形文化遺産事典 2022年版 新刊	978-4-86200-258-7 本体2727円 2022年3月 世界無形文化遺産の概要を、地域別・国別・登録年順に掲載。

世界の記憶シリーズ

ユネスコのプログラム「世界の記憶」の全体像を明らかにする

世界の記憶データ・ブック 2023年版 新刊	978-4-86200-268-6 本体3000円 2023年8月発行 ユネスコ三大遺産事業の一つ「世界の記憶」の仕組みや494件の世界の記憶など、プログラムの全体像を明らかにする。

ふるさとシリーズ

誇れる郷土データ・ブック 新刊 ーコロナ後の観光振興ー**2022年版**	978-4-86200-261-7 本体2727円 2022年6月発行 ユネスコ遺産（世界遺産、世界無形文化遺産、世界の記憶）を活用した観光振興策を考える。「訪れてほしい日本の誇れる景観」も特集。
誇れる郷土データ・ブック ー世界遺産と令和新時代の観光振興ー**2020年版**	978-4-86200-231-0 本体2500円 2019年12月発行 令和新時代の観光振興につながるユネスコの世界遺産、世界無形文化遺産、世界の記憶、それに日本遺産などを整理。
誇れる郷土データ・ブック ー2020東京オリンピックに向けてー**2017年版**	978-4-86200-209-9 本体2500円 2017年3月発行 2020年に開催される東京オリンピック・パラリンピックを見据えて、世界に通用する魅力ある日本の資源を都道府県別に整理。
誇れる郷土ガイドー日本の歴史的な町並み編ー	978-4-86200-210-5 本体2500円 2017年8月発行 日本らしい伝統的な建造物群が残る歴史的な町並みを特集
誇れる郷土ガイド ー北海道・東北編 新刊 ー関東編ー 新刊 ー中部編ー 新刊 ー近畿編ー 新刊 ー中国・四国編ー 新刊 ー九州・沖縄編ー 新刊	978-4-86200-244-0 本体2600円 2020年12月 北海道・東北地方のユネスコ遺産を生かした地域づくりを提言 978-4-86200-246-4 本体2600円 2021年2月 関東地方のユネスコ遺産を生かした地域づくりを提言 978-4-86200-247-1 本体2600円 2021年3月 中部地方のユネスコ遺産を生かした地域づくりを提言 978-4-86200-248-8 本体2600円 2021年3月 近畿地方のユネスコ遺産を生かした地域づくりを提言 978-4-86200-243-3 本体2600円 2020年12月 中国・四国地方のユネスコ遺産を生かした地域づくりを提言 978-4-86200-245-7 本体2600円 2021年2月 九州・沖縄地方のユネスコ遺産を生かした地域づくりを提言
誇れる郷土ガイドー口承・無形遺産編ー	4-916208-44-7 本体2000円 2001年6月発行 各都道府県別に、口承・無形遺産の名称を整理収録
誇れる郷土ガイドー全国の世界遺産登録運動の動きー	4-916208-69-2 本体2000円 2003年1月発行 暫定リスト記載物件はじめ全国の世界遺産登録運動の動きを特集
誇れる郷土ガイド ー全国47都道府県の観光データ編ー 2010改訂版	978-4-86200-123-8 本体2381円 2009年12月発行 各都道府県別の観光データ等の要点を整理
誇れる郷土ガイドー全国47都道府県の誇れる景観編ー	4-916208-78-1 本体2000円 2003年10月発行 わが国の美しい自然環境や文化的な景観を都道府県別に整理
誇れる郷土ガイドー全国47都道府県の国際交流・協力編ー	4-916208-85-4 本体2000円 2004年4月発行 わが国の国際交流・協力の状況を都道府県別に整理
誇れる郷土ガイドー日本の国立公園編ー	4-916208-94-3 本体2000円 2005年2月発行 日本にある国立公園を取り上げ、概要を紹介
誇れる郷土ガイドー自然公園法と文化財保護法ー	978-4-86200-129-0 本体2000円 2008年2月発行 自然公園法と文化財保護法について紹介する
誇れる郷土ガイドー市町村合併編ー	978-4-86200-118-4 本体2000円 2007年2月発行 平成の大合併により変化した市町村の姿を都道府県別に整理
日本ふるさと百科ーデータで見るわたしたちの郷土ー	4-916208-11-0 本体1429円 1997年12月発行 事物・統計・地域戦略などのデータを各都道府県別に整理
環日本海エリア・ガイド	4-916208-31-5 本体2000円 2000年6月発行 環日本海エリアに位置する国々や日本の地方自治体を取り上げる

シンクタンクせとうち総合研究機構

事務局　〒731-5113　広島市佐伯区美鈴が丘緑三丁目4番3号

書籍のご注文専用ファックス　082-926-2306　電子メールwheritage@tiara.ocn.ne.jp